明朝体の教室

鳥海修

日本で150年の歴史を持つ明朝体は
どのようにデザインされているのか

明朝体の教室

Book&Design

まえがき

本の

ページを開くと、黒いインキで刷られた明朝体の文字が並んでいます。本文に使われている文字は、仮名が六割、漢字が三割、その他が一割というところでしょうか。文字の大きさは三〜四ミリ四方ですが、漢字が仮名よりもわずかに大きいことも見てとれます。

日本語の文章は、漢字、ひらがな、カタカナ、アルファベットの四種類の文字で表記されます。漢字は中国で生まれました。ひらがなは平安時代に漢字を崩していく過程で生まれ、カタカナは同じ頃に漢字の一部分を利用して作られ、アルファベットの起源はヨーロッパにあります。ルーツの異なる四種類の文字を組み合わせることで表記され、縦にも横にも組めるなどという言語は、世界でも日本語をおいて他にありません。

その四種類の文字のデザインを見てみましょうか。

4

漢字は四角く、細くて水平な横線と太くて垂直な縦線、左右のハライなどで構成される幾何学的なデザインです。ひらがなは、すべてのエレメントが曲線で構成される有機的なデザインです。カタカナは直線的で、習字で学ぶ楷書のよう。アルファベットは平たいペンで書いたカリグラフィ（西洋の装飾文字）のようです。世界中のほとんどすべての書体がデザインの統一感を意識しているのに対して、日本の明朝体は統一感とは無縁の書体です。ところが、日本語の長文は明朝体で組むのがもっとも読みやすいとされ、本や新聞などの本文に利用され続けています。

なぜなのでしょう。

理由の一つは、統一感がないからこそその読みやすさにあると考えています。明朝体で組まれた文章は、幾何学的なデザイン（漢字）の言葉が出てきたり、有機的なデザイン（ひらがな）の言葉が出てきたら和語、楷書ふう（カタカナ）は外来語、カリグラフィふう（アルファベット）は略語というように、文字のデザインと言葉の種類が密接に関連しています。そのため、言葉の意味が取りやすく、可読性が高められているのではないかと推測するのです。

理由のもう一つは、「第2章 仮名の作り方」でお話しすることにします。

私は山形と秋田の県境にある鳥海山（ちょうかいさん）の麓で育ちました。雪解け水が二本の大きな川となって東から西へ流れ、庄内平野（しょうないへいや）を潤し、はるか日本海へと注ぎます。「全たけき鳥海山はかくのごとくあれなみの夕ばえのなか」は斎藤茂吉（さいとうもきち）の歌ですが、そこに描かれた光景こそが私の原風景です。

地元の工業高校を卒業し、二浪して多摩美術大学のグラフィックデザイン学科に進んだ私に転機が訪れたのは、毎日新聞社の書体制作の現場を見学したときのことです。人の手で書体が作られていることをはじめて知り、衝撃を受けました。そして、当時毎日新聞社に所属していた書体デザイナーの小塚昌彦さんが、「日本人にとって、文字は水であり米である」という話をしてくれました。私はその言葉に故郷の風景を重ね、それ以来、文字のデザインの世界に強く引き込まれていったのです。

一九七九年から、写真植字機メーカーの写研で書体デザイナーとして働くことになりました。意気揚々と仕事に取り組みましたが、自分の名前のレタリングさえ満足に書けない有り様でした。「鳥」を書いて上司に見せると、「横画のアキが揃ってない」とか「左の点が寝かせすぎ」などと言われます。書き直すと今度は「違う、立てすぎ」と言われます。なかなか指摘通りに書けませんでしたし、いまにして思うと、その指摘も対症療法的なものでした。

漢字を作る部署から離れて、特注のギリシア語フォントを作る仕事を任されたこともありましたが、いつか本文書体を手掛けられたらと、ずっと思っていました。とくに仮名には興味がありました。上司に本文書体の理想を尋ねたときに「水のような空気のような書体」という答えが返ってきました。このときも庄内平野の風景が頭に浮かび、いつかきっと作ってみたいと思いましたが、解説書の類いは一切なく、体系的に教わる機会もありません。本文書体を作るという山の頂上は見えているけれど、どこから登ったらよいか皆目見当がつきませんでした。

その写研を退社したのは一九八九年のことです。十年先輩の鈴木勉さんたちと字游工房を立ち上げ、鈴木さんの指導のが大きな理由でした。写研が本文用明朝体を作らなくなったの

もとヒラギノ書体を制作することで、デザインコンセプトの重要性を学びました。と同時に自分の力量不足を痛感しました。鈴木さんが急逝したのは一九九八年のことですが、退路を断たれたような思いがしたのを覚えています。

その頃からです。書体設計に本気で向きあうようになったのは。多くのプロジェクトに関わり、真摯に文字を見つめ、どこまで続いているのかわからない本文用書体デザインの山道を登り始めました。書体デザインの楽しさを伝える游明朝体に取り組むきっかけになったのは、グラフィックデザイナーの平野甲賀さんが、鈴木さんと私の前で漏らした「ヒラギノで藤沢周平が組めるか」という言葉でした。その言葉がきっかけになり、二〇〇二年、自社書体としてははじめての明朝体である游明朝体が誕生しました。その後、数十種類の書体制作に関わることで、いま頃になってようやく、本文書体の山道をかなりの高さまで登ってきたような感覚を得るようになりました。

平野甲賀夫人の公子さんから「文字の作り方を教える講座を始めない?」という提案を受けたときは、感じるものがありました。明朝体の本文用書体を作りたい、仮名を作りたいと思っていた二十代の自分を思い出して、自分の経験を通して文字デザインの楽しさを伝えることができれば、書体デザインがもっと豊かになるのではないかと考えたのです。そして、月に一度「文字塾」を開き、若い頃の私と同じような思いに駆られている人たちに、仮名の作り方を指導するようになってから、もう十二年になります。

連続講座「明朝体の教室」で全十七回にわたってお話ししたのも、同じ気持ちによるものでした。書体デザイナーであり書体史研究家でもある小宮山博史さん、グラフィックデザイナーの日下潤一さんとともに、明朝体の歴史から作り方に至るまで仔細に検討しました。本

7

書『明朝体の教室』は、そのときの話がもとになっています。

この本には、おもに二つのことが書かれています。

本文用明朝体の作り方を、字游工房が作った游明朝体を基準にして、漢字、ひらがな、カタカナ、アルファベット、約物の順に解説しました。ていねいに、わかりやすくを心掛けました。

また、さまざまな明朝体に対する批評を試みました。錯視と黒みムラの調整は、書体デザインにおける最重要ポイントと位置づけました。

読者のみなさんは、文字を作るのにそこまで気を配るのかと呆れるかもしれませんが、この重箱の隅にまでこだわる感覚は、文字のデザインに永く携わっている人が例外なく身につけているものです。世の中で使われている書体は、みなこうした熟練の感覚を通して商品化されていることを理解し、大切に接してほしいと思います。

ところが、明朝体の作り方を詳細に解説している文献が見あたりません。活字の時代の種字彫刻師たちも、その技法を文字で残してはくれませんでした。種字彫刻は、たとえば数千字に及ぶ文字を三ミリ四方前後の大きさで逆字に彫っていく、人間国宝級の特殊技能です。他人に伝えるのは簡単ではなかったはずですが、もし一子相伝のようにして広く伝えることを避けてきたのだとしたら、それはとても悲しいことです。

小宮山博史さんは、「書体デザイナーがその手法を言語化して解説するのは、日本の書体設計史上はじめての快挙です」とおだててくれます。私がこの世界に入ったときも徒弟制度の感覚が残っていて、尋ねれば教えてもらえましたが、こちらが未熟だったこともあり、先輩

8

たちの技術が私にストレートに伝わってきたという感覚は持てませんでした。とくにひらが
なは作る人がほぼ固定されていて、私には教わる理由もなかったのです。

パソコンやスマートフォン、タブレット端末に示される本文は、ほとんどがゴシック体か
丸ゴシック体で組まれていますが、本や新聞の本文書体は、当分の間、明朝体であり続ける
でしょう。であればなおさら、明朝体の作り方を言語化しておくのはとても重要なことだと
思います。遠くない将来、AIが文字作りの世界に参入してきたとしても、そのAIを操る
人間は明朝体の作り方を知っておかなくてはなりません。

書体デザインに携わっている人はもちろん、これから書体デザインをめざそうとする人、
書体デザインに興味のある人は、ぜひこの本から、書体デザインの楽しさと奥深さを感じ取
っていただけるとうれしいです。

明朝体の世界へ、ようこそ。

カバー絵　森英二郎

ブックデザイン　日下潤一＋赤波江春奈

第1章

漢字の作り方

漢字には3500年にも及ぶ歴史があります。

漢字はさまざまな書体で書かれ、印刷されてきましたが、

明治以降、明朝体のデザイン化が一気に進み、現在に至ります。

本文用明朝体はどのような構造になっているのか、

まずは、漢字の作り方からお話しします。

大きさ、骨格、エレメント、太さ 四つのポイントを概説する

書体デザインに取り組むにあたって、
知っておきたい基礎知識があります。
漢字の作り方の冒頭に、そのことを解説します。

書体作りは、コンセプトを定めることから始まります。本文用書体なのか見出し用なのか、縦組み用なのか横組み用なのか、どういう人が読むのか、読みやすい書体を目指すのか個性的な書体に挑戦するのか。それらのことを、まず明確にします。

「本文の縦組みに適した、だれもが読みやすいと感じる書体」を作ることになったとしましょう。その

とき最初に取り組むのが、デザインのイメージを定める作業です。

優しさを感じる文字、スピード感のある文字、大人っぽい文字……これから作る文字デザインのイメージを、言葉で膨らませていくのです。「優しさが感じられる文字」をコンセプトにするなら、「笑顔のような」「母性を感じる」「青春小説を読むのにふさわしい」などの言葉を思い浮かべます。そして、

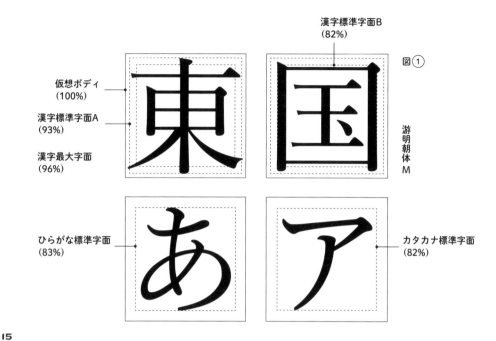

漢字標準字面B
（82%）

図①

游明朝体
M

仮想ボディ
（100%）

漢字標準字面A
（93%）

漢字最大字面
（96%）

ひらがな標準字面
（83%）

カタカナ標準字面
（82%）

文字を作るにあたり、最初に設定する三つの大き

その1　大きさ

することもありそうです。

本文用明朝体の、漢字の作り方を解説する第1章は、この「四つのポイント」の話から始めます。ただ、漢字と仮名のデザインは、きれいに分けて論じられるものではなく、比較検討のために仮名に言及

意しながら12文字の書体見本（43ページ）を作り、そこから字種を増やしていくのです。

要になります。「大きさ」「骨格（字体と字形、フトコロ、重心）」「エレメント」「太さ」です。それらに留

書体セットに必要な漢字の文字数は1万4000字を超えますが、1画のものから30画を超えるものまで、デザイン的なイメージを揃えなければなりません。そこで、書体デザインの四つのポイントが重

笑顔のような明るさは空間を広くして、母親の愛情は重心を下げ気味にして表現しようなどと、頭のなかでデザインを組み立てます。

さがあります。「仮想ボディ」「標準字面（じづら）」「最大字面」です（図①）。

「仮想ボディ」は、文字が格納されている正方形の枠のことです。金属活字は鉛などの合金の角柱（ボディ）の先端に文字が彫られていますが、デジタルフォントに物理的なボディは存在しないので、この枠を「仮想ボディ」と呼んでいます。仮想ボディの正方形は、大小にかかわらず縦も横も1000ユニット（分割）で構成されます。

「字面」つまり文字の部分が収まっている四角形を「字面枠」といいますが、仮想ボディぎりぎりまで使って文字を作ると、文章を組んだときに、文字がくっついてしまう心配があります。そこで、仮想ボディよりひと回り小さい枠に文字を収めますが、そのための基準枠を「標準字面」と呼びます。

漢字は、字面の大きさの数値的な基準の「標準字面A」と、字面の大きさの見た目の基準の「標準字面B」の二つの標準字面を設定します。標準字面Aと標準字面Bを目安として使いながら、字形や画数などによって生ずる大きさの違いを均一化するので

16

す。游明朝体（ゆうみんちょうたい）Mの場合、仮想ボディに対して漢字の標準字面Aは93％、標準字面Bは82％です。

仮名の標準字面Aは93％、標準字面Bは82％です。漢字の標準字面には「A」と「B」の区別はありません。漢字の標準字面Aと仮名の標準字面を比べると、漢字よりもひらがなが小さく、ひらがなよりもカタカナが小さくなります。ひらがなの標準字面は83％、カタカナの標準字面は82％です。同じ大きさの字面でデザインすると、画数が少ない文字ほど大きく見えるので、字面の大きさに差をつけます。

左右のハライなどを伸びやかに表現するためにこまで伸ばしてもかまわない、という特例的な枠が「最大字面」です。游明朝体Mの場合、漢字は96％ですが、仮名は厳密に決まっています。仮想ボディをはみ出さなければよいと考えています。ただ、これらの数値は最初から決めずに、だいたいの数値を念頭に置いて作りはじめ、12文字の書体見本を作る過程を経て、最終的に決定します。

標準字面Aを小さく作ると、文章を組んだときに字間が広くなり、大きく作ると狭くなります。字間の広狭は読みやすさに影響するので、標準字面Aの

図②

小塚明朝 R

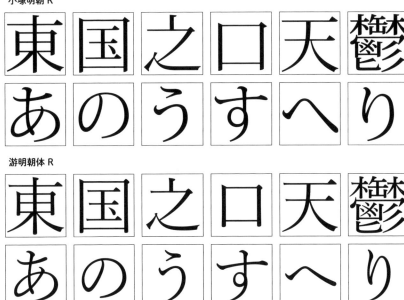

游明朝体 R

17

その2　骨格

文字の画線の芯にあたる骨格は、「字体」「字形」「フトコロ」「重心」の順に説明します。

字体と字形

字体は、その漢字はなにかを示す文字の骨組みです。字形は、それを表す文字の形です。一例を挙げると、「読」と「讀」は字体の違い、「字」と「字」は字形の違い（1画目）です。

大きさの設定はとても重要です。また、同じ游明朝体でもウェイト（太さ）によって標準字面の大きさは異なります。標準字面Aは、游明朝体Mは93％、それよりやや細い游明朝体Rは92％、見出し用書体の游明朝体Eは94・5％です（22ページ）。これらの数値は、小さな文字で本文の長文を読むのか、大きな文字で見出しの短文を読むのか、その書体の使われ方に合うようにと考えて設定しました。

フトコロ　狭い ⟷ 広い

東国　東国　東国

暗い ⟷ 明るい
スマート ⟷ 堂々
大人 ⟷ 子ども

重心　高い ⟷ 低い

東国　東国　東国

若々しい ⟷ 落ち着いた
軽快 ⟷ 重厚
スマート ⟷ 堂々

エレメント　単純 ⟷ 複雑

東国　東国　東国

クール ⟷ ホット
機械的 ⟷ 人間的
情緒なし ⟷ 情緒あり

太さ　細い ⟷ 太い

東国　東国　東国

繊細 ⟷ 無骨
弱い ⟷ 強い
薄い ⟷ 濃い

書体デザインとは、字体にふさわしい字形を書体のコンセプトに沿って考える作業に他なりませんが、フトコロと重心も、字形のよしあしに大きく関わる要素になります。

フトコロ

画と画に囲まれた空間がフトコロです。フトコロが広い書体はおおらかな印象、狭い書体はひきしまった印象を与えます。

図②を見てください。たとえば漢字の「口」は、小塚明朝（こづかみんちょう）が游明朝体より明らかに大きく、フトコロが広い文字ということになります。その他の漢字からも、フトコロに対する2書体の考え方の相違を感じとることができます。

ひらがなはどうでしょうか。小塚明朝は「す」の2画目のぐるっと弧を描くところが特徴的ですが、その他の文字を見てみても、小塚明朝のフトコロ、つまり「画と画に囲まれた内側の空間」は、游明朝体より大きくなっています。

フトコロの広さが異なる2書体ですが、フトコロ

の見え方には2書体とも文字全体としての統一感が感じられるはずです。それが重要です。漢字仮名交じりの文章を組んだときにどう見えるか、コンセプトに合っているかを確かめながら、すべての文字を丹念に作っていきます。図③「フトコロ」は「東」と「国」のフトコロの広狭が喚起するイメージを言葉で表したものですので、参考にしてください。

重心

文字の見た目の中心が重心です。図③「重心」を見てください。重心の高低により「若々しさ」と「落ち着き」、「軽快さ」と「重厚さ」などが表現できます。高くすると緊張感やスピード感が生まれ、低くすると安定感が生まれます。「東」は縦線以外のエレメントで、「国」はおもに「玉」の3本の横線で調整します。

文字を人の身体にたとえるなら、ここまでは体格作りの作業と言えるかもしれません。その体格にどんな服を着せたらよいのかを考えるのが、次の作業

になります。ポイントその3「エレメント」を解説します。

その3　エレメント

エレメントというのは、文字の骨格に肉づけをした部品のことです。たとえば、図③「エレメント」の「東」を見てください。中央の縦線のトメは、左から右に行くにしたがって丸みを帯びていきます。すると、「クール」から「ホット」へ、「機械的」から「人間的」へと印象が変わります。

次に図④を見てください。横線、縦線、ハネ、ハライ、点の5エレメントについて、楷書体（かいしょたい）の筆文字が、明朝体ではどのようにデザイン化されているのかをまとめました。

「横線」から解説します。筆文字の「三」は、1画目の横線は右上がりに、2画目の横線は1画目よりゆるい右上がりに、3画目の横線はほぼ水平になります。ところが、明朝体はすべて水平になり、終筆（しゅうひつ）にウロコを作って止めます。ウロコというのは、横

図④

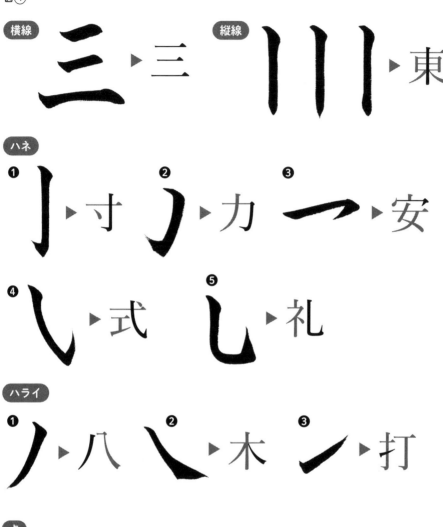

横線　三 ▶ 三　**縦線**　川 ▶ 東

ハネ

❶ 亅 ▶ 寸　❷ 𠃌 ▶ 力　❸ 宀 ▶ 安

❹ い ▶ 式　❺ し ▶ 礼

ハライ

❶ ノ ▶ 八　❷ ㇏ ▶ 木　❸ ㇀ ▶ 打

点

❶ 丶 ▶ 点　❷ 丿 ▶ 点　❸ 丷 ▶ 海

20

図⑤　游明朝体 M

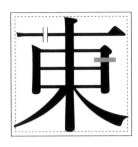

⬚	93%	83%	82%
▬	70/1000	77/1000	79/1000
‖	25/1000	—	—

線の左端にある三角形のことです。

「縦線」は、起筆を打ち込み、やや細く送筆し、終筆はしっかりと止めます。筆文字の終筆は、払ったり止めたり様々ですが、明朝体はすべて止めます。

「ハネ」については5通り紹介します。

❶は「寸」などに見られる縦線のハネで、タテハネとも呼ばれます。押さえるときに縦線の右側をやや太くし、斜め左上に撥ねます。❷は「力」などに見られる斜め線からのマゲハネです。❶と違い柔らかい感じで徐々に曲がっていきます。押さえるときの右側への膨らみもありません。ただ、❶❷とも徐々に力を抜いていくハネの形は同じになります。

❸のカタハネは、ウ冠（宀＝うかんむり）やワ冠（冖＝わかんむり）のハネです。横線を押さえて角ウロコを作り、左下に短く撥ねます。ウロコのなかでも横線から縦方向への転折部にあるものは、とくに角ウロコと呼んでいます。

❹はソリハネです。「式」や「我」などに見られる、斜め右に降ろした線を撥ね上げるエレメントです。❺は「礼」や「心」などに見られるカギハネで

図⑥

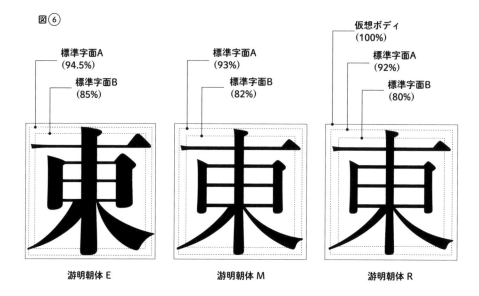

標準字面A
(94.5%)

標準字面B
(85%)

標準字面A
(93%)

標準字面B
(82%)

仮想ボディ
(100%)

標準字面A
(92%)

標準字面B
(80%)

游明朝体 E

游明朝体 M

游明朝体 R

す。水平な運筆の太い横線から上に撥ねるというのは、明朝体には珍しいエレメントです。

「ハライ」については3通り紹介します。

❶の左ハライは、起筆を打ち込んだ後、右に反りながら左下に筆を抜き、徐々に細くなっていきます。

❷の右ハライは、徐々に力を入れて太くなりながら右下に運筆し、力を抜きつつ横に払います。❸は「打」などに見られる右上に向かうハネアゲです。彎曲させず直線的に払います。

「点」には、点❶と逆点❷があります。逆点というのは、「灬」の左点などに見られる、終筆が起筆より左に位置する点のことです。❸は「氵」の3画目などに見られる、点とハネの複合的なエレメントで、次の画へ繋がる意識が表れています。

その4　太さ

太さの基本は図⑤に示しました。游明朝体Mの場合、縦線はいちばん太いところで、漢字が1000分の70ユニット、ひらがなが1000分の77ユニッ

ト、カタカナは1000分の79ユニットです。

　漢字よりも仮名を太く、ひらがなよりもカタカナを少し太く作ります。漢字と同じ太さでひらがなを作ると、画数が少ないひらがなが弱く見えます。

　文字の太細が表現するイメージについては、図③「太さ」を見てください。エレメントの太細により「繊細」と「無骨」、「弱さ」と「強さ」などが表現できます。太いウェイトの書体は空間が潰れないように、細いウェイトの書体は線が飛ばないように注意してください。

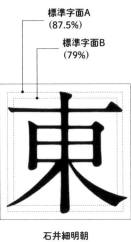

標準字面A（87.5%）
標準字面B（79%）
石井細明朝

書体デザインのポイントを一通り紹介してきましたが、最後に、デジタルフォントは写真植字より標準字面が大きくなっている、という話をします。

　私は大学卒業後の10年間、写研に在籍していました。写研の石井明朝は、写真植字の時代の本文用明朝体を代表する書体の一つですが、たとえば石井細明朝の標準字面は、標準字面Aが87・5％、標準字面Bが79％と、游明朝体に比べるとかなり小さく設定されていました（図⑥）。

　なぜ、石井細明朝の標準字面が小さいのかというと、当時の写真植字機の性能と関係があります。写植の文字は、ネガの文字盤で作り出された文字の形をした光を印画紙に露光させて作りました。ところが、光は放射状に広がるので、外側ほど光量が弱くなります。仮想ボディいっぱいに文字をデザインすると、外側がややボケてしまいます。そのため、標準字面を少し小さめに設定したのです。

　もちろんデジタルフォントであれば、文字によっては仮想ボディぎりぎりまでを使ってデザインすることが可能です。

書体デザインの基礎知識2

錯視と黒みムラを調整する

四つのポイントの次は、錯視と黒みムラの調整について解説します。すべての漢字デザインで避けて通れない、とても大事な作業です。

24

もう少し基礎知識の話を続けます。ここではまず、「第1章　漢字の作り方」でデザインを比較検討するときに使用する、秀英明朝、イワタ明朝体オールド、游明朝体、平成明朝体の4書体を紹介します（図①）。

秀英明朝は、大日本印刷が前身の秀英舎（1876〜1935年）の時代から受け継いできた金属活字に由来する書体です。2005年に大日本印刷で

始まった「平成の大改刻」を経て、出版、広告、電子メディアなどにデジタルフォントとして利用されています。この改刻には私が在籍する字游工房も関わり、秀英明朝L、M、Bの制作を担当しました。

イワタ明朝体オールドは、金属活字の時代から多くの書籍に使用されてきた岩田明朝体をもとにした書体です。岩田母型製造所（いまのイワタ）が1951年に発売してベストセラーになった岩田明朝体

図①

秀英明朝 L

游明朝体 M

イワタ中明朝体オールド

平成明朝体 W3

を、2000年にデジタル化しました。図①の「イワタ中明朝体オールド」の「中」はウェイト（太さ）を示します。本文ではこれ以降「イワタオールド」と表記することにします。

游明朝体は字游工房がはじめて制作した自社書体です。「ふつうであること」をコンセプトに、縦組みの長文が読みやすい書体を心掛け、2002年に発売しました。もっとも「ふつう」な本文用明朝体を目指したということです。

平成明朝体は、旧通産省工業技術院の肝煎りで設立された文字フォント開発・普及センターの主導により開発され、1990年に完成しました。デジタルフォントの黎明期にあって、低解像度（300dpi）のOA機器で出力しても高品質を保てるよう、データ量を極力抑えて作られています。そのため曲線の多用を避け、細かな調整も行いませんでした。

錯視と黒みとの戦い

「第1章　漢字の作り方」では、おもにこの4書体

図②

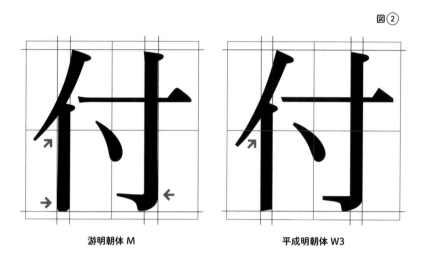

游明朝体 M　　　　　　　　　　平成明朝体 W3

のデザインに言及しながら話を進めます。字形やエレメントを考察し、本文用明朝体としての漢字の作り方を解説していきます。

そこで知ってほしいのは、ほとんどすべての漢字に錯視と黒みの調整が必要になるということです。

それが、私の伝えたい「書体デザインの基礎知識2」になります。

「錯視」と「黒み」を辞書で引くと、『広辞苑　第七版』（岩波書店）には、「錯視」は「形・大きさ・長さ・方向・色などが客観的に測定される状態とは違った見え方を生ずる現象」、「黒み」は「黒い度合。また、黒い色。黒い部分」とありました。

文字のデザインは、錯視と黒みとの戦いと言っても過言ではありません。多種多様なエレメントを組み合わせていく過程で、「垂直なはずの直線が垂直に見えない」「真ん中に置いたはずの点が真ん中に見えない」など、さまざまな錯視が生じます。人間の目には数値通りに見えないのです。また、本文サイズで使うときの見え方に気を遣わずに作ると、文章を組んだときに文字が潰れたり、黒みの偏在が気

になったりすることもあります。

「イ」と「寸」の垂直な縦線

手はじめに、5画の漢字「付」に発生する「垂直なはずの直線が垂直に見えない」錯視の回避法を、平成明朝体と游明朝体を例に説明します（図②）。

人偏（イ＝にんべん）は、左ハライと縦線の2画で成り立っていますが、平成明朝体の人偏は左に傾いて見えませんか（図②右）。その理屈は以下の通りです。人偏の縦線は、左ハライによって起筆部が左方に引っぱられ、垂直なはずの縦線が少し左に傾いて見えます。游明朝体は、この錯視を回避するために縦線の上方左側を削り（図②左→）、下方左側を太くしました（図②左➡）。

平成明朝体の「寸」は、4画目の縦線が終筆のハネに引っぱられて右に傾いて見えます。游明朝体の「寸」は、この錯視を回避するために、縦線の下方右側を太らせました（図②左←）。このやり方は、20〜21ページで紹介した「タテハネ」

のエレメントの作り方とも合致しています。「黒みが気になる」問題も発生します。平成明朝体は、人偏の左ハライと縦線が鋭角に接する部分の黒みが気になります（図②右➡）。游明朝体は縦線の上方左側を削りましたが、さらに左ハライの下側も削ることで、黒みをていねいに回避しています（図②左➡）。この黒みを削る作業のことを、私たちは「墨取り（すみとり）」と呼んでいます。

次ページから、漢字の作り方の各論に入ります。字游工房で書体セットを作るときは、ほとんどの場合、漢字の「東」と「国」から作りはじめますが、ここではそれらの漢字の前に「十」と「田」のデザインの特徴を解説しようと思います。これらは水平垂直の直線だけの単純な文字ですが、漢字を作るうえでの基本的な要素が凝縮されているからです。

ここから先には、随所に〈○の作り方〉と題した漢字の作り方を解説するページを設けました。そこに大きく掲載した文字は、游明朝体をベースにしつつ、この本のために新たに制作したものです。

27

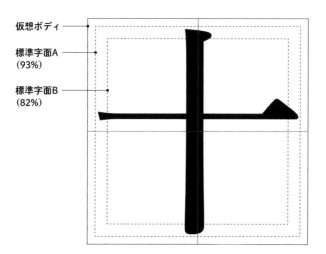

仮想ボディ

標準字面A
（93%）

標準字面B
（82%）

「十」の作り方

◆大きさ

横線の左右と縦線の天地は、最初に作る「東」によって定まる標準字面A（15ページ〜）にほぼ接する。

◆骨格

横線は書体見本（40ページ〜）である「東」の4画目横線の位置（48ページ）を目安に、縦線は「東」の中心線の位置を目安にして配置する。横線の位置は、重心の高低に大きく関わるので、書体のコンセプトに沿って慎重に定める。

◆エレメント

縦線は「東」の中心線を利用して作る。起筆から終筆まで、ラッパ状に徐々に広がるイメージで。横線のウロコは「東」より大きく、「一」「二」などとともに最大級になる。

◆太さ

縦線は、縦線の太さの基準である「東」の中心線より太くする。横線は、明朝体の場合、同一書体においては原則としてすべての漢字が同じ太さになる。「十」は太さの設定が難しい文字なので、はじめから正解を目指すのではなく、ある程度の文字数を作ったところで、他の完成した文字とともに組版をして、確認するとよい。

図①

秀英明朝 L

イワタ中明朝体オールド

游明朝体 M

平成明朝体 W3

「十」は縦線と横線が直角に交わるシンプルな字形ですが、4書体を見比べると、デザインが微妙に異なることに気づくはずです（図①）。

全体から受ける印象としては、イワタオールドの縦線と横線からはコントラストの強さを、平成明朝体からは直線的なシャープさを感じます。游明朝体は、エレメントが柔らかくて穏やかな印象です。秀英明朝は、イワタオールドと游明朝体の中間ぐらいの柔らかさでしょうか。

筆順にしたがって4書体の細部を検討します。

1画目の横線は位置が高い順に、平成明朝体、イワタオールド、秀英明朝、游明朝体となります。

游明朝体の骨格をデザインしたのは字游工房初代社長の鈴木勉さん（1949〜98年）です。游明朝体の前に手がけたヒラギノ明朝体（1993年発売）は、「モダン」や「シャープ」などの言葉がふさわしい、クールで若々しい書体でした。そのため、ヒラギノ明朝体は重心を高くしたのですが、その反動もあって游明朝体はやや重心の低い書体になりました。

図③

図②

石井細明朝

『現代の俳句9　自選自解
秋元不死男句集』(白凰社、1972年)

30

起筆は、平成明朝体と他の3書体の違いに注目してください。平成明朝体はデータ量を少なくするため、横線の起筆の処理を左端を斜めに切り落とすだけですませていますが、他の3書体は、その部分に活版印刷の印圧のニュアンスを表現しています。

起筆の処理については、漢数字の「三」を例に考えてみます。金属活字による活版印刷では、印圧がかかるとマージナルゾーン(marginal zone＝文字の輪郭部分)にインクのはみ出しが発生します。そのため、「三月や」の「三」のように、横線はほどよいニュアンスをまといつつ、とくに起筆部がやや太く印刷されました(図②)。

マージナルゾーンのニュアンス

ところが、写真植字の時代を迎えてオフセット印刷が主流になると、マージナルゾーンはなくなり、細い横線はそのままの細さで印刷されるようになりました。すると、写研社長の石井茂吉(1887～1963年)は、メリハリが足りないと感じ、横線の起

図④

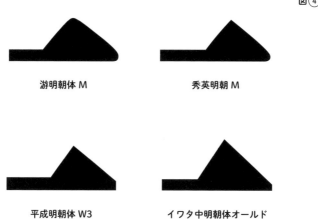

游明朝体 M　　　　　　　　秀英明朝 M

平成明朝体 W3　　　　　イワタ中明朝体オールド

31

筆部に筆書きのようなアクセントをつけることを考えます。

たとえば「三」の起筆には、画ごとに微妙に異なるアクセントをまとわせました（図③）。写研の新人研修で、「書体作りは、こうした細かいところに気を配ることの積み重ねです」と言われたことを覚えていますが、その言葉を具現化した書体が石井細明朝だったのです。

新入社員時代にこの説明を聞いたときは、そこまでやるのかと舌を巻きました。石井茂吉がすべての文字の原字を書いたとされる石井細明朝は、『大漢和辞典』（全13巻、諸橋轍次著、大修館書店、1955〜60年）の本文に使用されました。筆で書くときの、打ち込んで、引いて、止める動き、つまり起筆、送筆、終筆の動きを表現した横線のデザインは、デジタルフォント全盛のいまも多くの書体に受け継がれています。

「十」の起筆の話が写真植字の技術や歴史の一端にまで広がりましたが、今度は1画目横線の終筆にあ

る三角形のウロコに注目してください（図④）。游明朝体の点やウロコは小ぶりに作られているのですが、「十」に限ってはやや大きく作られています。理由の一つ目は画数が少ないことです。本文用に小さく使ったときに、横線の終筆がしっかり見えるようにしました。二つ目は、まわりの空間を締めたいと考えたことです。「十」はたった２画の文字ですが、ウロコの存在により、十字で区切られた右上の空間に緊張感が高まり、文字そのものの充実感が増すと考えました。

平成明朝体のウロコはとても小さいです。エレメントが直線的なだけに、もう少し高く、大きくしてもいいのではないかと感じます。その平成明朝体とイワタオールドのウロコの三角形は直線的、秀英明朝はウロコの始まりと頂点がとがり、他はわずかな丸みを帯びた三角形、游明朝体は丸みを帯びた柔らかい三角形になっています。游明朝体が曲線にこだわったのは、見え方としての優しさを表現するためですが、１万字を超えるすべての漢字に曲線的な処理を施すのは、骨の折れる作業です。

32

「十」にも、もちろん錯視調整を行います。４書体とも、１画目の横線を天地中央よりやや上に置いていますが、「数値的な中央に横線を置くと、視覚的にはやや下がって見える」という錯視の原則を踏まえているからです。游明朝体とイワタオールド、２画目の縦線を左右中央よりやや左に置いていますが、これも「数値的な中央に縦線を置くと、視覚的にはやや右寄りに見える」という錯視の原則を踏まえています（図①）。

２画目の縦線については、平成明朝体は左辺も右辺もストレートな直線になっていますが、そうすると、下に向かうにしたがって細く見える錯視を誘発します。平成明朝体以外の３書体の縦線は、そうした錯視を回避するために、また、起筆、送筆、終筆のメリハリをつけるために、終筆に向かうにしたがって太くしてあります（図①）。

視覚的中央と数値的中央

書体デザイナー・小宮山博史さん（1943年〜）

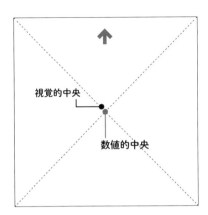

視覚的中央

数値的中央

　直伝の、錯視に関わる実験を紹介します。

　折り紙などの正方形の紙を用意してください。なければコピー用紙などの長方形の紙を使って、短辺が一辺になるような正方形を作ってください。それを机の上に置いて利き手で筆記用具を持ち、正方形の用紙の真ん中だと思うところに点を打ちます。点を打ったら、用紙の天地がわかるように矢印を書き込み、2本の対角線を折ってセンターを出してください（図⑤）。

　紙を開きましょう。どうですか？　真ん中だと思って打った点が少し左上にありませんか。みなさんが打った点は「視覚的中央」であって、折り線の交点すなわち「数値的中央」より左上に寄ります。この結果からも、なぜ「十」の縦線を左に寄せるのかが理解できるはずです。見た目の左右中央に縦線を引こうとすれば、その縦線は視覚的中央を通さなくてはならない、ということです。

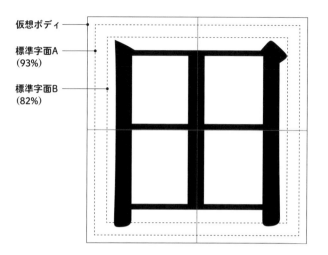

仮想ボディ

標準字面A
（93%）

標準字面B
（82%）

「田」の作り方

◆大きさ

書体見本（40ページ〜）である「国」の外周によって定まる標準字面B（15ページ〜）より、一回り小さく作る。

◆骨格

左右2本の縦線は、左右対称の位置に置き、縦線の下方は、横線より下に伸びてゲタ（51ページ〜）になる。中央の縦線を左右の真ん中に置くと、錯視により右の空間が狭く見えるので、やや左に置く。中央の横線も天地の真ん中に置くと下の空間が狭く見えるので、やや上に置く。その結果、四つの空間では右下がもっとも広く、左上がもっとも狭くなるが、見た目の大きさは同じ。

◆エレメント

「田」は「国」、「田」は「国」を利用して作る。左右の縦線は、外側は下に行くにつれて太らせて安定させ、内側は垂直に降ろす。2画目転折部の角ウロコの高さは、1画目縦線の起筆部と同じか、やや高く。

◆太さ

縦線は、「十」より細く、基準になる「東」の中心線より太くする。3本の縦線を同じ太さにすると、錯視により右の縦線が細く見える。太さの順を「右∨左＝中」にすると、落ち着きが出る。

図①

秀英明朝 L

游明朝体 M

イワタ中明朝体オールド

平成明朝体 W 3

二つ目の漢字「田」は、3本の縦線と横線が9ヵ所で交わる文字です（図①）。秀英明朝、游明朝体、イワタオールドの3書体は、中央の縦線はセンターより左、中央の横線もセンターより上に置かれています。6本の直線で囲まれた四つの空間は、4書体とも数値的には左上をいちばん狭く、右下をいちばん広くしたことにより、直線と空きのバランスがとても自然に感じられます。それは、視覚的中央が数値的中央より左上にあるからです。

縦線の錯視調整について見てみます。

平成明朝体の3本の縦線は、シンプルな直線で作られていますが、「十」の場合と同様に下に向かうにしたがって細くなると感じませんか。他の3書体は、その錯視を回避するために、1画目の縦線は下に向かうにしたがって左側を太くし、2画目の縦線は下に向かうにつれて右側を太くしてあります。ほんの少し台形にすることで、安定感が増しました。

筆順にしたがい1画目の縦線から検討します。游明朝体、

起筆については図②を見てください。

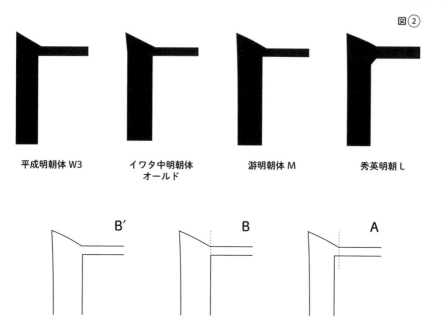

図②

平成明朝体 W3　　イワタ中明朝体　　游明朝体 M　　秀英明朝 L
　　　　　　　　オールド

B′　　　　　　B　　　　　　A

バランスのよい角ウロコ

2画目については、転折部の角ウロコを比較します（図③上）。游明朝体の角ウロコは、柔らかく優しい形をしていますが、これは、デザインを手掛けた鈴木勉さんの方針によるものでした。游明朝体のコンセプトである「ふつうであること」を、鈴木さんなりに表現したのだと思います。角ウロコだけでなく、点やウロコもやや小ぶりに作られていて、本文用のサイズではやや弱く見えます。

じつは鈴木さんは、游明朝体の制作過程で膵臓癌すいぞうがん

イワタオールド、平成明朝体は、ともに打ち込みの斜線を2画目横線の右方まで被せていますが（Ａ）、被せずに縦線を降ろすと（Ｂ）、斜線と横線との交点が左にずれて見え（Ｂ′）、なんだか頼りない感じになります。秀英明朝は、1画目縦線の起筆の膨らみに2画目横線をそのまま繋げていますが、横線の起筆の上下にポコッと膨らみがあると、黒みが目立ってしまいます。

図③

 平成明朝体 W3

 イワタ中明朝体
オールド

 游明朝体 M

秀英明朝 L

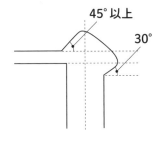

45°以上

30°

37

を発症します。鈴木さんが亡くなってから、游明朝
体に表現されている「明るさ」や「優しさ」は、当
時の鈴木さんの体調と関係があったのではないかと
気づきました。

　その後、小さな点とウロコは、游明朝体を改訂し
たときにある程度大きく修整しましたが、角ウロコ
はそのままにしてあります。小さい角ウロコを目に
するたびにあの頃のことを思い出しますが、いまな
らもう少し大きく作るかもしれません。

　バランスのよい角ウロコを作るための目安があり
ます（図③下）。45度以上で入り30度で出る。上の
頂点は縦線の中央よりやや左側に、右の頂点は横線
の下のライン上に。この二つです。

　なぜこの方法がよいのかというと、筆で書いたと
きのイメージに近くなるからです。4書体は四者四
様の作り方をしていますが、秀英明朝が2条件をク
リアしていて、もっとも筆書きのイメージに近い作
り方になっています。

　頂点についてですが、游明朝体の上の頂点はもう
少し左に寄せるべきです。右の頂点は4書体とも合

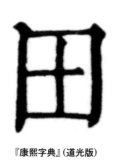

図⑤

『康熙字典』（道光版）

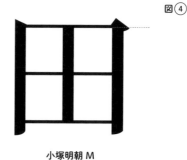

図④

小塚明朝 M

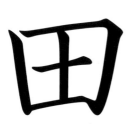

イワタ正楷書体

格でしょうか。右の頂点が下がり気味の例としては小塚明朝を紹介しておきます（図④補助線）。

外側の2本の縦線については、長さに注目してください。イワタオールドを筆頭に4書体とも右が短くなっています（図①）。明朝体の漢字デザインのおおもとである『康熙字典』（こうきじてん）（1716年に完成した中国の字書。道光版（どうこうばん）は1831年に初印の半分のサイズで彫り直した改版で、初印に見られた多くの誤りを修正した。161ページ～参照）の「田」も同様です（図⑤上）。一方で、筆で書くときは右が長くなりますから、筆文字の字形を反映している楷書体の「田」は、当然右のほうが長くなっています（図⑤下）。

右上がりの意識

なぜ明朝体の「田」の縦線は右が短いのか、これも小宮山博史さんに尋ねてみました。すると、「明朝体の構造は水平垂直を基本にしているが、部分的に右上がりの意識を取り入れている。横線の右端に

ウロコがあるのも、右の縦線が短いのも、右上がりをデザインとして表現しているのでは」ということでした。説得力がありますね。

中国における漢字の歴史を振り返ると、水平垂直の篆書や隷書が、右上がりの草書や楷書へと変化していく過程が見てとれます。ここから先は、北京在住のグラフィックデザイナー・小磯裕司さん（1966年〜）の受け売りですが、立体的な文字のピークが欧陽詢（557〜641年）の『九成宮醴泉銘』で、顔真卿（709〜785年）から右上がりが弱まりはじめているという話を、聞いたことがあります。言われてみればその通りで、その傾向はいまに至るまでずっと続き、篆書のような平らな文字に戻りつつあると言えそうです。欧陽詢と顔真卿の書は、161〜162ページに掲載しましたので、参考にしてください。

漢字の歴史を遡らなくても、日本でここ数十年の間に起きている明朝体の変化を見れば、右上がりの

意識が弱まりつつあることを痛感します。その代表例は1998年に発売された小塚明朝でしょう（図④）。小塚明朝については先ほども説明しましたが、角ウロコの右の頂点の位置に、明朝体の水平化が象徴的に表れています。明朝体における水平化の流れは、縦組みから横組みへの移行が進んでいることも無関係ではないでしょう。

「田」の話は中国唐代（618〜907年）の書の話にまで広がりました。錯視と黒みムラの調整が、どうも漢字のデザインの核になっているようだ。漢字のデザインがいまの形に落ち着くまでには長い歴史の積み重ねがあったらしい。そんなことに気づいたら、そこまでが漢字作りの序論ということになるでしょうか。

本文用明朝体の作り方は、次ページから「書体見本の作り方」に進みます。

40

書体見本の作り方

漢字のデザインは、
「東」「国」などの書体見本作りから始まります。
書体見本の12文字には、1万4000字を超える漢字作りに必要な、
デザインの要素が凝縮されています。

新しい

書体を作るとき、字游工房では最初に漢字12文字の「書体見本」を作ります（図①上）。「東」「国」「三」「愛」「霊」「今」「鷹」「永」「力」「袋」「醜」「鬱」の12文字です。これらの文字が、書体セットに必要な1万4000字を超える漢字デザインの基点になります。

この12文字は、画数の少ないものから多いものまで均等に選んでありますが、それぞれが重要な役割を担っています。たとえば、標準字面Aや標準字面Bを決める役割、フトコロの大きさの基準となる役割、縦線の太さの基準となる役割などです。

12文字の書体見本が完成すると「字種拡張」が待っています。12文字から1万4000字以上に拡張していくための第1段階として、字種拡張のもとになる415の「種字（たねじ）」を作ります（図①中）。すでに12文字は作り終えているので実際は403文字です

図①

書体見本
（12字）

東国三愛霊今鷹
永力袋酬鬱

↓

種字
（415字）

国東愛永袋霊酬今力鷹三鬱項現
琉珍瑜珠瑚琴砕硬砥碗砿磧神祖
禍祉祷祚祺禅甎耽聹耶耿聾頭配
酊醜酪醫霍震雷妥般舶艦艀射體
鴉鸛魅氣雉知矯缸罐旬焦隻離…

41

↓

Adobe-Japan1-3
（7014字）

Adobe-Japan1-6
（1万4663字）

亜哀愛挨悪握圧扱宛安暗案闇以位依偉囲委威尉意慰易椅為畏異
移維緯胃萎衣違遺医井域育一壱逸稲茨芋印咽員因姻引飲淫院陰
隠韻右宇羽雨白渦唄浦運雲餌影映栄永泳英衛詠鋭液疫益駅悦
謁越閲円園宴延怨援沿演炎煙猿縁艶遠鉛塩汚凹央奥往応押旺横
欧殴王翁黄岡沖億屋憶臆乙俺卸恩温穏音下化仮何価佳加可夏嫁
家寡科暇果架黄岡河火禍稼箇花苛荷華菓課貨過蚊我牙画芽賀雅餓
介会解回塊壊快怪悔懐戒拐改械海灰界皆絵開階且劾外害崖慨概
涯蓋街該骸柿柿嚇各拡格核殻獲確穫覚角較郭閣隔革学岳楽額顎
掛潟割喝括活渇滑葛褐轄且株釜鎌刈瓦乾冠寒刊勘勧巻喚堪完官
宏干幹患感慣憾換敢栢款歓汗漢環甘監看管簡緩缶肝艦観貫還鑑
間閑関陥韓館丸含岸玩眼岩頑顔願企伎危喜器基奇寄岐希幾忌揮
机旗既期棋棄機帰気汽畿祈季紀規記貴起軌輝飢騎鬼亀偽儀宜…

↓

図②

偏　　　　　　　旁　　　　　　完成

祖　＋　孔　＝　礼

游明朝体 M

が、種字には、さらに字種を拡張するときの使いやすさを考えて、偏（へん）や旁（つくり）、冠（かんむり）や脚（あし）などを含む漢字を多く選びます。種字の数やなにを選ぶかはフォントメーカーによります。

415の種字を作ると、それらの偏や旁、冠や脚を組み合わせることにより、1400字ほどの漢字にこだわらなければ、DTPで使用する字形の違いなどらしきものができあがります。「祖」の偏と「孔」の旁を組み合わせて「礼」を作るというイメージです（図②）。「漢字らしきもの」と言いましたが、種字を利用せず後に調整しての完成度を高めるには、組み合わせた文字とが必要になります。もちろん、種字を利用せず新たに作る文字も数多くあります。詳細は「字種拡張の方法」（148ページ〜）をお読みください。

2万3058字の書体セット

種字の部首やエレメントを最大限利用しながら、まずはJIS（日本産業規格）第1水準に該当する2965字の漢字（常用漢字2136字と人名用漢字など）を完成させます。通常の文章であれば、第1水準の

文字だけで書き表すことができます。

次にJIS第2水準（比較的使用頻度が低い地名や人名などに使用される文字）に取り組みます。種字と第1水準の漢字3390字にこだわらなければ、DTPで使用する漢字は、第1、第2水準の6355字でほぼ網羅されます。

これらを含む7014字で構成されるのが、記号などを加えた9354字で構成されるのが、OpenTypeフォントの標準規格「Adobe-Japan1-3」です。そしてさらに人名・学術漢字、使用頻度の低い漢字、補助漢字などを加えることで、JIS第3、第4水準の漢字がカバーされた「Adobe-Japan1-6」の2万3058字（そのうち漢字は1万4663字）の書体セットができあがります（図①下）。

字種拡張の基点となる書体見本12文字の役割を、字游工房の書体見本（図③）を例に説明します。「東」と「国」から解説していきます。この2文字は漢字デザインの基準であり、標準字面Ａ（字面の大き

図③ 游明朝体 M

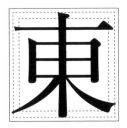 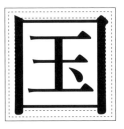

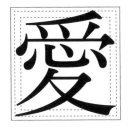 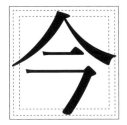

43

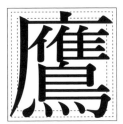 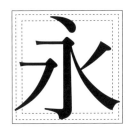 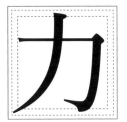

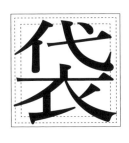 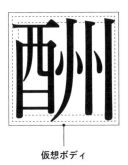 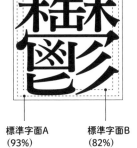

仮想ボディ 標準字面A 標準字面B
 （93%） （82%）

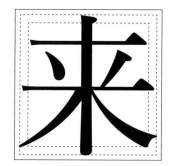

標準字面A
（93％）

図④

1

2

44

3

游明朝体 M

さの数値的な基準）と標準字面B（字面の大きさの見た目の基準）を定める役割を担っています。

「東」の役割

図④を見てください。「東」の中央縦線の起筆から終筆までの天地幅が、標準字面Aの一辺の長さになります。標準字面Aが決まると、それ以後作るすべての漢字において、エレメントの細い部分（縦線や横線の起筆や終筆、点やハライの先端など）が字面のもっとも外側に位置しているときは、それらのエレメントが、標準字面Aに届くように配置します。

たとえば「来」を見ると、中央の縦線と4画目の横線は標準字面Aに達しています。同様に「調」を見ると、2画目起筆と5画目終筆、「周」の1、2画目の終筆は標準字面Aに達しています。

「東」にはもう一つ、最大字面（15ページ〜）を決める役割もあります。最大字面は、左右のハライなどを伸びやかに表現するために、ここまで伸ばしてもかまわないという限界を示す特例的な枠で、7、8

図⑤

標準字面B
（82%）

1

2

3

游明朝体 M

45

「国」の役割

画目の左右ハライの先端が最大字面に達しています。ですので、「来」の6、7画目の左右ハライの先端は、「東」とほぼ同じ位置を目安にします。

線や横線など）が字面の外側にある文字は、それらのエレメントを、標準字面Bを目安に配置します。

「国」や「囲」は大きさが端的に表れやすい文字ですが、「囲」は、外周の4辺が標準字面Bにほぼ接するように、「調」は、上部の横線や右側の縦線などが標準字面Bにほぼ接するように作ります。

このように、標準字面AとBは、漢字を作るときの大きさの基準として、とても頼りになります。

「東」が定める標準字面AとB、「国」が定める標準字面Bによって、字面の大きさを意識しながら文字を

次に図⑤を見てください。「国」の左の縦線から右の縦線までの左右幅が、標準字面Bの一辺の長さになります。標準字面Bが決まると、それ以後作るすべての漢字において、エレメントの長い部分（縦

作ることで、漢字どうしの大きさのバラツキを抑えやすくなります。ただ、どちらもいちおうの目安であって、画数や字形によっては、ハライの先端が標準字面Aに届かなかったり、長い縦線が標準字面Bをややはみ出したりということが往々にして起こります。標準字面AもBも、絶対的な基準ではないということは、申し添えておきます。

　太さについては、横線の太さが画数の多寡にかかわらず原則として一定ということはすでに説明しましたが（28ページ）、游明朝体Mは25ユニット（50ミリ四方の原字用紙で1・25ミリ幅）としました。縦線の太さは「東」の中心線を基準に調整します。そうすることで、文字どうしの見た目の黒さを揃えやすくなります。

「三」「愛」など10文字の役割

　書体見本のその他10文字についても解説します。43ページの図③を参照しながら読んでください。

　「三」の3本の横線の長短と、切り分ける空間の広

46

狭が、その書体のフトコロのイメージを定めると考えてください。天地幅が狭く長短の差が大きいほどクラシックなイメージに、天地幅が広く長短の差が小さいほどモダンなイメージになります。

　「愛」は左右幅に変化がある13画の文字です。多数の小さなエレメントで構成されているので、太さや黒さ、フトコロのとり方の基準になるという理由で書体見本に選びました。

　「霊」は横線が多い文字です。こういう文字は油断するととても大きくなってしまいますが、大きくなりがちな文字をそうならないように作るための基準として、また、横線の長さと間隔のバランスのとり方の基準として選びました。

　「今」は「分」「合」「令」など、小さく見えがちな菱形文字の代表です。どこまで大きくしたら他の文字と遜色なく見えるかの基準として選びました。

　「鷹」は「霊」以上に横線が多く、ぜんぶで10本もあります。ゴシック体などの、横線も太い書体を作るときのことを考えると、書体見本からは外せませ

ん。また、麻垂（广＝まだれ）や雁垂（厂＝がんだれ）などの漢字を作る際の、垂の内側の広さの基準になります。

「永」は「永字八法」（60ページ）の「永」です。筆順にしたがって、点、横線、縦線、ハネ、右上がりの横線（明朝体は水平）、左ハライ、短い左ハライ、右ハライとなりますが、漢字を書くために必要な八つのエレメントが含まれています。

「力」は画数の少ない文字の大きさや太さの基準になります。縦横いっぱいに伸びる直線と曲線で作られる「力」は、大きくなりすぎないようにします。

「袋」は11画の文字です。標準的な画数であることに加えて、「代」と「衣」の間の空きのバランスや「弋」の形などが、字種拡張の際に重宝します。

「酬」の縦線は、偏の「酉」が4本、旁の「州」は点も縦線と見なして6本と、ぜんぶで10本にもなります。「卿」や「赫」などの縦線が多い文字につい

て、どこまで細くできるかの判断材料になるように、と考えて「酬」を選びました。

「鬱」は29画もあります。極端に画数の多い文字の黒み（線の細さ）の基準になります。標準字面Aからはみ出してもやむを得ません。大きく見えても黒みを散らすことを優先させたい場合の、基準になる文字です。

12文字の役割を解説したところで、もう一度図③を見てください。1文字ずつの役割を知ったうえで書体見本12文字を見渡すと、これから作る書体のコンセプトに沿いつつ、大きさ、骨格、エレメント、太さをどう表現すればいいのかが、イメージしやすくなりませんか。

次ページから書体見本12文字の作り方を詳述していきます。「東」「国」「永」「鷹」「酬」「鬱」の6文字を取り上げます。

47

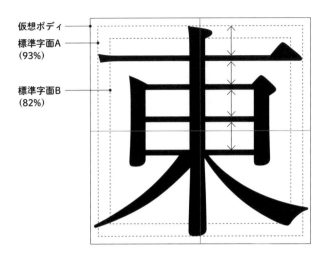

仮想ボディ
標準字面A
（93％）

標準字面B
（82％）

「東」の作り方

◆大きさ

「東」は漢字の大きさの数値的な基準である標準字面Ａを定める。

◆骨格

中央の縦線について。左右中央よりやや左に置くが、このとき、天地の先端が標準字面Ａを定める。

４本の横線について。標準字面Ａの中央よりやや上に、上から３本目の横線を置く。その上方の標準字面Ａまでの天地幅をほぼ３等分した位置に、２本の横線を置き、ほぼ同じ幅だけ下げた位置に４本目の横線を置く。

つまり、↑↓がほぼ同じ広さに見えるようにする。

左右のハライについて。中央縦線と４本目横線の交点から起筆し、弓なりに最大字面まで達する。終筆の下部は、左ハライより右ハライの先端がやや上になる。

◆エレメント

横線の起筆やウロコの形、縦線の打ち込みや終筆の形、運筆による太細の変化、左右ハライの曲がり方や太細の変化などについて、「東」はすべての漢字の基準になる。

◆太さ

中央の縦線の太さは、仮想ボディが50ミリ四方なら3ミリが目安。３本の縦線の太さは「右＝中∨左」の順に。

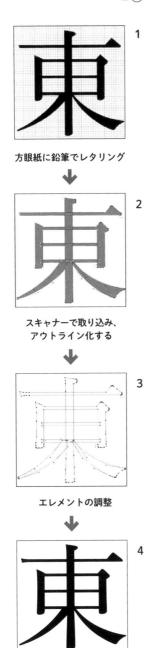

1

方眼紙に鉛筆でレタリング

↓

2

スキャナーで取り込み、
アウトライン化する

↓

3

エレメントの調整

↓

4

完成

「東」は、最初に作る文字であり、基準となる文字です。「東」を作ることで、書体のコンセプトがはじめて具現化されます。

机に向かい、これから作る書体のコンセプトを思い浮かべます。それが游明朝体なら、現代において「ふつうであること」がコンセプトです。「読みやすさ」「汎用性」「親しみやすさ」などの言葉を手掛かりにして、コンセプトをデザインに落とし込んでいきます。

重心を中央付近に置く、エレメント間の空きを均一にとるなど、コンセプトを具現化するための手法が明確になってきたら、いよいよ原字用紙（1ミリ方眼紙）の仮想ボディ（50×50ミリ）に、鉛筆で「東」の骨格を描きはじめます。「田」の両脇の空きを等間隔に見せるにはどうするか、中央の縦線を見た目の左右中央に置くにはどうしたらいいか、などと自問自答しながら骨格を定めます。そして、骨格に肉づけをして、エレメントの形を整え（図①1）、これでよしと思ったところでスキャナーで取り込み、アウトライン化します（図①2）。パソコンの画面上

図②

秀英明朝 L

游明朝体 M

イワタ中明朝体オールド

平成明朝体 W3

でエレメントの調整を行えば（図①3）、この段階での「東」のデザインが完成します（図①4）。

秀英明朝、游明朝体、イワタオールド、平成明朝体の4書体を見てみます（図②）。

「東」の中央縦線の天地幅が標準字面Aの一辺の長さになることはすでに解説したとおりです（44、48ページ）。その中央縦線を、イワタオールド以外の3書体は、「十」の縦線と同じく、イワタオールドは、その縦線を左右の中央に置いたため、錯視を回避するため左に寄せています。ところがイワタオールドは、その縦線を左右の中央に置いたため、文字全体がやや右寄りに感じられます。平成明朝体は、起筆の打ち込みの膨らみが右側だけにあるため、中央縦線が右に傾いて見えます。

縦線の長さと太さ

4書体を比較すると、秀英明朝はフトコロが広く、平成明朝体はフトコロが狭く感じます。「ふつうであること」を目指した游明朝体は、バランスのよいフトコロの見え方だと思います（図③）。

図③

東 東 東

狭い ⟷ 広い
暗い ⟷ 明るい
スマート ⟷ 堂々
大人 ⟷ 子ども

游明朝体 M（中央）

「田」については、左右の縦線の長さにも注目してください。横線より下に伸びた縦線のことを、「ゲタ」と呼びます（図④）。游明朝体以外の3書体は、左のゲタのほうが右のゲタより長くなっています。そうすることで文字の右上がり感を表現しているのですが、游明朝体は、ゲタを同じ長さにすることで、右上がりの意識の弱まりを表現しました。この考え方は「田」や「口」などにも表れています。

3本の縦線の太さは、游明朝体は「右Ⅲ中∨左」としました。「外を太く、内を細く」の原則に従うなら、中央の縦線はもっとも細くしなければなりませんが、上から下まで貫いて全体を支える縦線ということで、少し太くしました。4書体とも同じ考え方ですし、平成明朝体以外の3書体は、終筆を太くしているので、かなりしっかりした縦線になっていると思います。

7、8画目の左右のハライにも注目してください。5画目横線と6画目縦線の交点から起筆するイメージを持ちつつ、四つの空間の空きが均一になる

図⑤　　　　　　　　　　　　図④

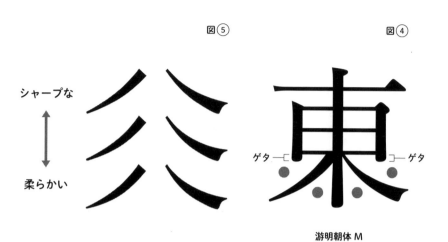

シャープな

↕

柔らかい

ゲタ　　　　　　ゲタ

游明朝体 M

ように注意を払います（図④●）。

そして、ここにも錯視の問題が関わってきます。「付」で解説したように、縦線と左ハライが接する部分は縦線の左側と左ハライの下側を削り、黒みを解消しなければなりません（27ページ）。平成明朝体以外の3書体にはその処理が行われています。

ハライの線質にも注目してください（図⑤）。游明朝体と平成明朝体の左ハライを比較すると、游明朝体は柔らかい印象、平成明朝体はシャープな印象を与えます。その違いは、エレメントの骨格と、ハライを構成する上下の曲線の組み合わせによるものです。両ハライの線質は書体のイメージに大きく影響するので、慎重に定めます。

右ハライについては、游明朝体の柔らかさや終筆の形などが気になるのですが、そのことも含めてハライについては、「東」の部首でもある「木」のところで詳述します（78ページ〜）。

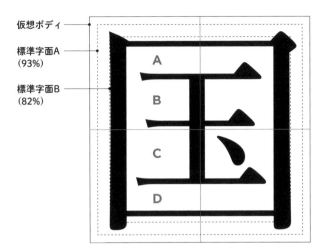

仮想ボディ

標準字面A
（93%）

標準字面B
（82%）

A
B
C
D

「国」の作り方

◆大きさ

「国」は漢字の大きさの見た目の基準である標準字面B
を定める。

◆骨格

「口」について。骨格はほぼ正方形だが、肉づけしてエレ
メント化することで、内側の空間は縦長になる。左右の
縦線はゲタになる。

「玉」について。まず3本の横線を「口」の内側に等間隔
に置く。長さは、「下∨上∨中」に。次に、縦線を「東」
と同じく左右中央よりやや左に置く。上下の横線
をさらに上下に移動させ、点を打つために真ん中の横線
をやや上げる。その結果、横線の間隔は「C∨B∨A
Ⅳ
D」となる。縦線をやや左に置くのは、縦線の右に点が
置かれることも理由の一つ。点の傾きは45度くらいにす
る。上下の横線に触れず、点を収める空間の視覚的中央
に置く。

◆エレメント

「東」を利用して作る（本文参照）。左右の縦線は「田」
と同様に下に向かうにつれて太くするが、外側だけを太
くし、内側は垂直線のままにしておく。

◆太さ

3本の縦線の太さは、「右∨左∨中」の順になる。

図①

1

方眼紙に鉛筆でレタリング

↓

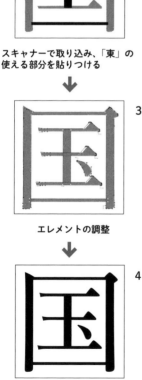

2

スキャナーで取り込み、「東」の
使える部分を貼りつける

↓

3

エレメントの調整

↓

4

完成

「国」も、まずは「東」と同様に原字用紙を用いてレタリングをします（図①1）。

「国」のレタリングを画面に取り込み、1、2画目の「囗」に「東」の2、3画目の「囗」を、1、2画目の1画目に「東」の1画目横線を、「玉」の2画目に「東」の縦線を貼りつけます（図①2）。明朝体の横線は基本的に同じ太さですから、横線の太さは調整不要です。長さの調整は必要ですが、同種のエレメントならばアンカーポイントやコントロールポイント（図②）を引き継ぐことができ、作業時間の短縮

54

になります。最終画の横線も、「国」のレタリングの上に「東」の1画目横線を貼りつけると、不格好ながら文字らしきものになります。

線の長さやウロコの形などの修整はもちろん必要ですが、「東」のエレメントの使えるものは使いつつ作業を進めます。たとえば「玉」の3本の横線も、1本目に「東」の1画目の横線を貼りつけて長さを修整し、さらに起筆とウロコの形を修整して形が決まれば、それを2、3本目でも使います。ウロコの大きさは1、3本目は同じで、2本目はやや小さく

図②

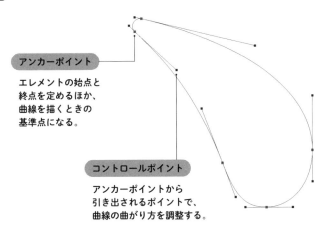

アンカーポイント

エレメントの始点と
終点を定めるほか、
曲線を描くときの
基準点になる。

コントロールポイント

アンカーポイントから
引き出されるポイントで、
曲線の曲がり方を調整する。

なります。

このようにして、文字のアウトライン化を進めます（図①3）。ヒラギノ明朝体を作った30年前は、すべての漢字について、原字用紙に筆と墨でレタリングしたものをスキャンする方法をとっていました。作り方もずいぶん様変わりしたということです。

ただ、7画目の点だけは「東」のエレメントを使えません。游明朝体は、この点を左上の先端部分も含めて曲線だけで作りました（図①3、図②）。ちなみに游明朝体は、すべての文字の点やハライの先端を丸くしてありますが、「国」のデザインがひとまず決まると（図①4）、それ以降この点は、他の漢字のエレメントとして利用されます。

大きさと寄り引き

作り方に続いて、文字の大きさを確認します。「国構（口＝くにがまえ）」に囲まれた「国」は標準字面Bのなかに収まり、数値的には「東」より一回り小さくなっています。ところが、文字の外周が四

図③

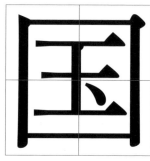

秀英明朝 L

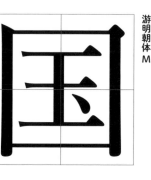

游明朝体 M

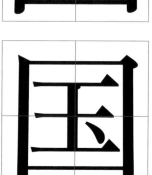

イワタ中明朝体オールド

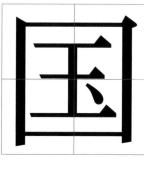

平成明朝体 W3

角い直線になっているため、「東」とほぼ同じ大きさに見えます。こうした理由から、「国」は見え方としての大きさの基準になっています。

大きさに続いて「寄り引き」を確認します。

「重心」と「寄り引き」は使い方を間違いやすい言葉です。「重心」は文字の力が集中する箇所を表すのに対し、「寄り引き」は文字が仮想ボディのどのあたりに配置されているのかを表します。

どの文字も、いったん作り終えたところで、仮想ボディの真ん中に見えるかどうか、寄り引きを確認します。左右や上下のどちらかに寄って見えるときは、真ん中に見えるように置き直します。

寄り引きを決めるのが難しい文字はなにかと尋ねられると、左右方向では「乙」「句」「風」、上下方向では「一」「二」「道」などが、すぐに頭に浮かびます。文字の寄り引きは、言葉や文章に組んでみたうえで最終的に決まります。

イワタオールドのバラつき

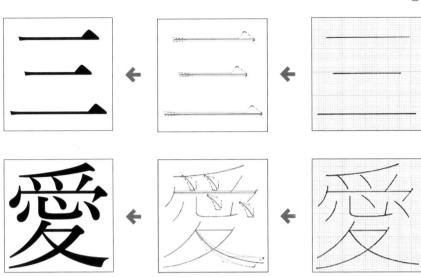

新しいエレメントを作り、
全体を調整して、完成

「東」と「国」の使える
エレメントを貼りつける

方眼紙に描いた骨格線を
スキャナーで取り込む

そんなことも念頭に置いて、4書体の「国」を見てください（図③）。秀英明朝、游明朝体、平成明朝体の「国」は、仮想ボディのほぼ中央に置かれているのに対して、イワタオールドはやや右寄りに感じられます。重心についてもイワタオールドが気になります。4書体の「東」（50ページ）と「国」を比較すると、イワタオールドだけが、「東」より「国」の重心が低くなっています。

イワタオールドには、この手のバラツキが往々にして見受けられます。金属活字のデザインをそのまま継承したためなのか、1文字ごとのデザイン性を尊重したためなのか、書体全体としての統一感に欠ける印象を抱きます。

縦線については、〈「国」の作り方〉の補足説明をします。中央の縦線をやや左に置くのは「東」と同じ理由ですが、「王」の右に点があるので、中央の縦線はそのぶんも左に寄ります。

3本の縦線の太さは、4書体とも太い順に「右∨左∨中」となっていますが、明朝体の縦線には「右を太く、左を細く」という原則があります。右側を

強くすると、文字が視覚的に安定するのです。

「三」と「愛」の作り方

「国」の解説の最後に、同じく書体見本12文字に選んだ「三」と「愛」の作り方についても、少し解説しておきます。

「東」と「国」以外のすべての漢字は、レタリングをせず、手描きの骨格線のみをパソコンに取り込むことから、文字作りが始まります。

「三」であれば、原字用紙に描いた骨格線を画面上に呼び出し、「東」の1画目横線のエレメントを貼りつけ、横線の長さやウロコの大きさなどの調整を行います（図④上）。ただ、慣れてくれば簡単な文字は骨格線を描かないことも少なくありません。

「愛」も同様です。骨格線上に「東」の1画目横線

58

と右ハライ、「国」の点を貼りつけます。それらのエレメントの大きさや角度を調整し、「東」や「国」にはないエレメントを新たに加えることで、「愛」が完成します（図④下）。

すでに作り終えた文字のエレメントを利用しつつ字種を拡張していくのは、美しい書体を効率的に作るために用いられる基本的な方法です。この本でも〈○〉の作り方〉のページでは、書体見本12文字のエレメントを利用した漢字の作り方を紹介することで、文字作りのポイントを明らかにします。

さらに、第1章の終わりには「字種拡張の方法」というページを設けました（148ページ〜）。そこでは、字游工房のデスクトップパソコンで行われている、字種拡張の作業手順を紹介しています。

以上のことを確認したところで、「書体見本の作り方」は、次の「永」に進みます。

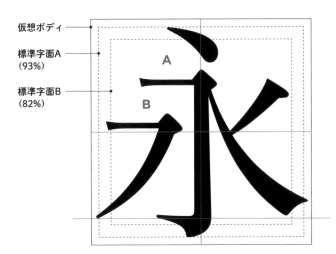

仮想ボディ

標準字面A
（93%）

標準字面B
（82%）

A

B

「永」の作り方

◆大きさ

1画目の点の起筆、2画目のタテハネの下部は標準字面Aに接する。左右のハライは最大字面まで伸ばす。

◆骨格

1画目の点はやや寝かせる。2画目の横線は短く、転折後の縦線は、左右中央よりやや右側に配置し、下方のハネはやや左上に向かう。3画目の横線は、天地の中央よりやや上、標準字面Aよりやや内側から起筆する。AとBの広さは同じに見えるように、転折部は縦線に接しないように。続く左払いは、45度より下向きに最大字面までゆったり払う。4画目の左ハライは、2画目横線の延長線上で標準字面Bよりやや内側から起筆し、45度くらいで鋭く運筆する。5画目の右ハライは、2画目の転折部に接するように起筆してゆったり払う。終筆は、左払いよりもやや上がった位置にすると落ち着く（補助線）。

◆エレメント

「永」は「国」、「永」は「国」、「永」は「国」と「東」、「永」は「東」を利用して作る。「永」と「永」は新たに作る。

◆太さ

2画目タテハネの縦線は、「東」の中心線よりやや太く。右に傾いて見えないように、左側は直線でよいが、右側は下に向かうにつれて太くする。

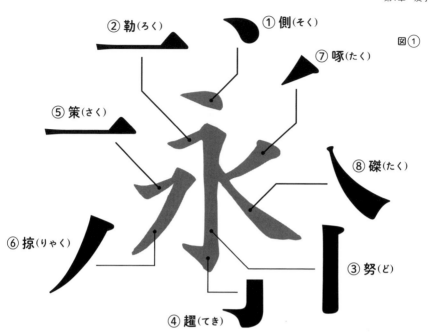

② 勒（ろく）
① 側（そく）
⑦ 啄（たく）
図①
⑤ 策（さく）
⑧ 磔（たく）
⑥ 掠（りゃく）
③ 努（ど）
④ 趯（てき）

60

永字八法の「永」です。部首は「水（みず）」になります。

永字八法とは、書道に必要とされる八つの技法が「永」の一文字に含まれていることを指した言葉です。起源は不明ですが、中国で唐の時代に楷書の書法が定まるにつれ、書家の間に定着したようです。

八つの技法は、①側（点）、②勒（横画）、③努（縦画）、④趯（ハネ）、⑤策（右上がりの横画）、⑥掠（左ハライ）、⑦啄（短い左ハライ）、⑧磔（右ハライ）という名称で呼ばれています（図①）。それを明朝体に当てはめると、①点、②横線から角ウロコ、③縦線、④ハネ、⑤横線から角ウロコ、⑥左払い、⑦直線的な左ハライ、⑧右ハライとなります。

4 書体の相違点

4書体を見ると、平成明朝体は直線的、秀英明朝とイワタオールドはやや直線的、游明朝体は曲線的という印象を受けます（図②）。筆順に従って見ていきましょう。

游明朝体 M

秀英明朝 L

イワタ中明朝体オールド

平成明朝体 W 3

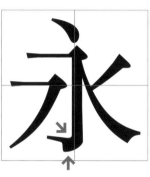

　1画目の点は、秀英明朝は短く、イワタオールドは左にずれています。游明朝体と平成明朝体はやや長めですが、上部の空間を埋めたいという意識の表れです。

　2画目の縦線は、左右中央よりやや右寄りに置いてください。タテハネがあるぶん、縦線を右にずらそうと考えるのが一般的ですが、游明朝体の縦線はほぼ中央にあります。もう少し右にすべきかもしれませんが、タテハネのない「東」の縦線は少し左に置いたことを思い出してください（48ページ）。その縦線を基準に考えるなら、やや右に置いたことになります。

　縦線からのハネはとても難しいです。平成明朝体のタテハネは水平に撥ねていますが、水平だと左下がりに見えます。イワタオールドは左への回り込み（図②↑）を少し短くして、タテハネの内側（図②→）にもう少し丸みを出すといいのではないかと思います。タテハネの内側の丸みは、秀英明朝がとても自然で縦線からの連続性が感じられます。游明朝体のタテハネは、丸みと力強さが足りませんね。

3画目は横線の高さに悩みます。全体のバランスを考えると、秀英明朝や平成明朝体はやや上げすぎで、イワタオールドは縦線に近寄りすぎです。空きを均一にとるという点では、游明朝体の位置がいいと思います。

4画目は「啄」です。鳥が餌を啄む（ついば）ときの首の鋭い動きに似ていることから「啄」という名称で呼ばれますが、楷書体では直線的にするのがよいとされています。もっとも直線的なのが平成明朝体です。秀英明朝とイワタオールドもやや直線的、游明朝体

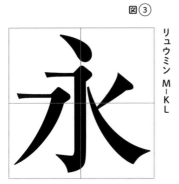

図③

リュウミン M-KL

62

は曲線的です。書法を意識するならもう少し直線的にしてはどうかと思わなくもないですが、柔らかい印象が、優しさを内包した游明朝体らしいとも言えます。我田引水かも知れませんが。

最終画の右ハライを見てみます。縦線から起筆するあたりが、「永」ではもっとも黒みが目立つところです。リュウミンは黒みを嫌って起筆を縦線から離しました（図③）。イワタオールドの右ハライは、やや太い起筆が鋭角的に始まるので、本文の大きさでは黒みが目立ちます。そのイワタオールドや平成明朝体は、途中から急に折れ曲がるような印象です。秀英明朝の右ハライは、いかにも筆で書いた感じがして、見事だと思います。

游明朝体の右ハライは、起筆の位置がもっとも高くなっています。角ウロコにかからない、ギリギリの場所から右ハライを出して、黒みが密集しないようにしました。難点は、とても細く始まった右ハライが終筆付近で急に太くなり、エレメントとしては少したるみすぎの印象を与えることです。ハライの途中をほんの少し太くすべきでした。游明朝体の右

図④　本蘭明朝 M

愛のあるユニークで豊かな書体

63

ハライについては、「木」でしっかりと解説しましたので、そちらも参考にしてください（83ページ〜）。

秀英明朝もイワタオールドも平成明朝体も、一つ一つの文字を見ていいなあと思うことがあります。

ただ、本文の大きさに組んだときに感じる均一化された明るさは、游明朝体に軍配が上がるのではないでしょうか。

空きを均一にとる

ところで、「空きを均一にとる」という考え方のルーツを遡ると、写研が1975年に発売した本蘭明朝（ほんらんみんちょう）に辿り着きます（図④）。ここに紹介した「愛のあるユニークで豊かな書体」ですが、写研の見本帳ではこの14文字の短文が、各書体の組み見本として例示されていました。

当時の写研を代表する本文用の明朝体は、石井明朝でした。石井明朝はグラビア雑誌などにはよく使われたのですが、単行本や文庫本などの、いわゆる「文字もの」からは敬遠されていました。

写研はそんな状況のなかで、岩田母型製造所からライセンスを受けて岩田明朝体を改刻するなど、明朝体のラインナップを充実させていきました。そして1970年頃から本格的な明朝体本文書体の開発が始まります。やはりオリジナルな書体を持ちたいということですね。その思いが、後の本蘭明朝シリーズの発売に繋がりました。

私が写研に入社した1979年は、まさにシリーズの開発中で、原字制作部門の責任者だった橋本和夫さん（1935年〜）監修のもと、鈴木勉さんを筆頭とする開発チームが稼働していました。本蘭明朝

64

を開発した経験がきっかけになり、明朝体の制作に対して「空間を均一にして明るくする」「黒さムラと太さムラをなくす」という意識があふれていたことを記憶しています。

それが私にとって、「本文用明朝体の可読性はエレメントの空きを均一にとることで高まる」という先進的な考え方との最初の出会いでした。戦後の明朝体デザイン史年表を二分するとしたら、私はためらうことなく、本蘭明朝が出現した1975年に太い線を引きたいと思います。

仮想ボディ

標準字面A
（93%）

標準字面B
（82%）

鷹

「鷹」の作り方

◆大きさ

横線が多いので、天地は標準字面Aから少しはみ出す。

◆骨格

「广」について。内側を広くとるため、2画目横線は標準字面Bのすぐ下に置き、終筆は標準字面Aに達する。左ハライは標準字面Bのすぐ内側から起筆し、垂直に降ろしてからゆっくりと左下に払い、標準字面Aに達する。

1画目縦線は、横線の左右中央に。

「隹」と「鳥」について。両者の空きをやや広めにとり、「隹」も「鳥」も横線間の空きが等間隔に見えるように。

「隹」の1、4本目の横線は標準字面Bを越え、2、3本目はやや短く。「鳥」は1画目を小さく、「冂」と「灬」をしっかり見せる。2、3画目の縦線は、「广」の1画目縦線の延長線に対して左右等間隔。「冂」の横線は標準字面Bを目安に転折するが、角ウロコはややはみ出す。

◆エレメント

縦線と横線は「東」、「鷹（四つの短い左ハライ）」は「永」、「鳥」は「国」を利用して作る。「鷹」は「東」と「東」「鳥」は「永」のイメージを参考にして作る。

◆太さ

「广」の左ハライがもっとも太く、次に「鳥」のマゲハネが太い。

図①

秀英明朝 L

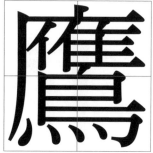

游明朝体 M

イワタ中明朝体オールド

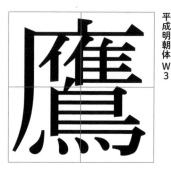

平成明朝体 W3

「鷹」は横線が10本です。「霊」と同じく、横線の長さと間隔のバランスのとり方の指標として書体見本に入っています。　明朝体の横線は原則として同じ太さですが、これだけ横線が多いと黒みが目立ちやすく、少し細く調整することがあります。

「鷹」の部首は「鳥（とり）」です。麻垂（广＝まだれ）ではありません。ですが私たちは、デザインとしては麻垂の漢字と見なして作っているので、ここでは麻垂に属する漢字として解説します。

麻垂は、内側の天地を広くとりたいので、2画目横線の位置が高くなります。すると、1画目の縦線はどうしても短くなります。3画目の左ハライは前半部分をほぼ垂直に降ろしますが、「隹」の右側に縦に並ぶ四つのウロコと、左右対称にする意識を持つと、バランスがよくなります。

次の「酬」でも詳述しますが、漢字は右側を強くするのが原則です。ところが「鷹」は、秀英明朝以外は、ウロコがずらっと並ぶ右側と、麻垂の3画目が縦に通っている左側では、左側のほうが強いと感じませんか。でも、それでいいと思います。「麻垂」

「雁垂（厂＝がんだれ）」「病垂（疒＝やまいだれ）」などを部首に持つ漢字は、左ハライが主画（もっとも大切な画）と考えてください。秀英明朝は主画がやや細く、そのため、文字の左側が奥に引っこんでいるように見えます。

「广」と「隹」の関係

4書体を筆順にしたがって見ていきます（図①）。

游明朝体以外の3書体は「广」と「隹」の上部が繋がっています。游明朝体は、「广」の横線との間に空きを確保していますが、「隹」の1画目左ハライがおそるおそる払っているようで、もっと伸びやかに書いたらどうかと言いたくなります。「广」の横線に1画目左ハライの起筆を食い込ませている3書体は、その左ハライに勢いが感じられます。

ただし、秀英明朝はやりすぎです。「隹」が「广」の横線に食い込んでいる2ヵ所については、もう少し食い込みを浅くしたほうが、黒みが気にならないでしょう。また、イワタオールドの「隹」は、5画

目の縦線がかなり左に寄っているため、2本の縦線に囲まれた三つの空間が狭くなり、本文用の大きさでは黒みがかなり目立ちそうです。

「隹」と「鳥」の間は少し広くとり、「鳥」の1画目を置くためのスペースを十分に確保してください。

「鳥」の原型をなるべく崩したくないなら、1画目の左ハライは游明朝体の位置がお勧めです。秀英明朝はかなり右寄り、イワタオールドはやや右寄り、平成明朝は置きやすいところに置いた感じです。

「鳥」については、2本の縦線の左右幅で成す。秀英明朝の左右幅の広さには、「東」や「田」などのフトコロの見せ方との統一感がありますね。

「灬」についても、空きが均一に見える游明朝体の配置がお勧めです。秀英明朝は一つ目の点を立て気味にして「广」に寄せたため、二つ目の点との間隔が空きすぎました。イワタオールドは二つ目の点の起筆が上に接しそうです。平成明朝体は二つ目の点が小さいのが気になります。イワタオールドのように、くっつきそうになるのを避けたからでしょう。

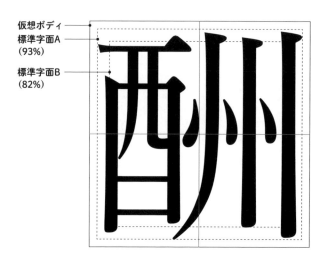

仮想ボディ
標準字面A
（93%）
標準字面B
（82%）

「酬」の作り方

◆大きさ

縦線が多いので、左右は標準字面Bからはみ出す。天地は標準字面Aを目安にする。

◆骨格

「酉」について。1画目横線は、天地は標準字面Bよりやや下の位置から、左右は標準字面Aあたりから起筆する。2画目の縦線は標準字面Bからややはみ出す。

「州」について。3本の縦線だが、左は、上部が標準字面Aより少し低く、下部は「酉」の下にもぐり込む。右は、右側が標準字面Bをはみ出し、天地は標準字面Aを目安にする。中は、他の2本より短く。三つの点は、左が逆点、真ん中と右がふつうの点。点は45度くらいの傾きが基本だが、スペースがないので縦長になる。

◆エレメント

縦線と横線は「東」と「国」を利用して作る。「酬」は「国」を参考にして縦長に作り、狭い空間に置く。「酬」は「東」と「鷹」を利用して作る。「酬」は新たに作る。

◆太さ

縦線は「東」の中心線より細くなる。太さの順について は本文で詳述した。三つの点は太いウェイトほど表現しにくくなるので、「酬」のエレメントの太細は、書体のファミリー化も念頭に置いて決めたい。

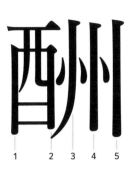

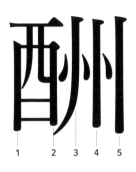

游明朝体 M

1 2 3 4 5

1 2 3 4 5

「酬」は酉偏（酉＝とりへん）と旁の「州」の組み合わせです。点も含めて縦線は10本と考え、縦線がもっとも多い文字として書体見本に採用しました。

点以外の7本の縦線を作るときは、まず「東」の中心線を貼りつけます。「酬」の縦線はみなそれより細いのですが、一から作るより、太い縦線を貼りつけて修整するほうが、作業の精度と効率が高まります。

縦線の原則

明朝体の縦線には「右を太く、左を細く」の原則があることを、「国」のところで説明しましたが（57ページ）、明朝体にはもう一つ、「外を太く、内を細く」という原則もありました（51ページ）。游明朝体の「酬」を見てください（図①右上）。5本の縦線は太い順に「5∨3∨4∨1∨2」となっていますが、この順序には、二つの原則が上手に取り入れられていると思います。

そこでもう一度、図①の右側を見てください。下

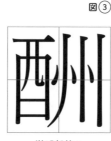

図③

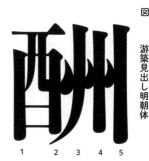

図②

游築見出し明朝体

ヒラギノ明朝体 W3　　　游明朝体 L　　　1　2　3　4　5

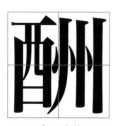

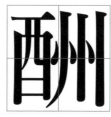

ヒラギノ明朝体 W6　　　游明朝体 D　　　築地体三十六ポイント活字

70

のグレーの図は、偏と旁の縦線の太細を視覚的に表現したものですが、これを見ると、文字の立体感が相殺されている感じがしませんか。立体感を維持するためには、偏の太さの順序を「1∨2（図①右）」ではなく「2∨1（図①左）」とし、全体としては「5∨3∨4∨2∨1」とすべきです。私はいま、「酬」などの縦線が多い漢字でも、可能な限り「右を太く、左を細く」の原則にこだわったほうがいいと感じはじめているところです。

この発想のもとになったのは、游築見出し明朝体のデザインに関わった経験です（図②）。この極太書体は、字游工房が築地体三十六ポイント活字をベースにして制作しましたが、「酬」の縦線の太さが「5∨3∨2∨1（∨4）」の順になっています。ウエイトが太い明朝体は、細い明朝体以上に「右を太く、左を細く」の原則によりこだわったほうが、見え方が安定することに気づいたのです。

ウエイトが太くなるほど黒みが増す

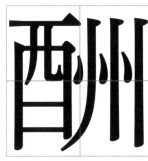

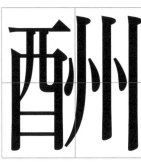

図④

秀英明朝 L

游明朝体M

イワタ中明朝体オールド

平成明朝体W3

71

偏の「西」は、5画目終筆のカギハネについて一言。ハネは見えても見えなくても、デザイナーの考え方次第でいいと思います。游明朝体もヒラギノ明朝体も細いものにはハネをつけましたが、太いものにはつけませんでした（図③）。エレメントの見え方よりも明るさを優先させたからです。

旁の「州」も検討します。游明朝体と平成明朝体は「川」の真ん中が低く、秀英明朝は3本の高さが揃い、イワタオールドはむしろ真ん中が高く見えます（図④）。ふつうに「川」と書けば真ん中が短くなりますから、「ふつうであること」をコンセプトにする游明朝体は、もちろん真ん中を短くしました。

ただし、短すぎると文字が四角く見えません。中、左、右の順に少しずつ高くなるのがいいでしょう。

三つの点については図⑤を見てください。ウェイトが太くなるほど処理すべき黒みが増えます。ヒラギノ明朝体W8は点を薄くしました。もう少したっぷりさせたいなら凸版文久見出し明朝EBのようにしてください。游築見出し明朝体と游明朝体Eの点の処理は、ベースにした築地体三十六ポイント活

游ゴシック体 H

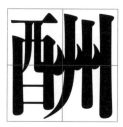

游築見出し明朝体

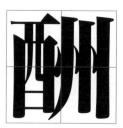

図⑤

ヒラギノ明朝体 W8

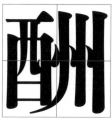

秀英初号明朝

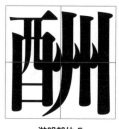

游明朝体 E

凸版文久見出し明朝 EB

字の点をほぼそのまま踏襲しました。点の見せ方は秀英初号明朝が美しいです。明るさという観点から見てもよくできていると思います。

「川」が太いときは点は少しだけ見えればいいという発想もありです。游ゴシック体 H のような「酬」でも、文章のなかではふつうに読めてしまいます。

イワタオールドの「酬」を改変する

偏と旁の関係は、イワタオールドに注目してください。「酉」と「州」の高さのズレが気になりませんか（図④）。偏と旁の下のラインを揃えようとしたのかもしれませんが、「酉」の1画目横線が下がっているのと、3画目縦線が長いことにより、「酉」全体が下に落ちて見えます。これはいただけないということで、イワタオールドの「酬」を改変してみようと思います（図⑥1）。

まず、「酉」を少し上げます（図⑥2）。これだけでもかなりバランスがよくなりましたが、他にもいくつか気になるところを修整します。「州」の真ん

中の縦線を下げましょう（図⑥3）。「酉」の5画目終筆にカギハネの名残が見られるので、その名残を削り、横線を少し細くします（図⑥4）。そして最後に、「酉」の2画目縦線を伸ばし、3画目縦線を短くすれば完成です（図⑥5）。

これだけのことで、ずいぶん違って見えるはずです。ただ、イワタオールドで本文が組まれた文章を読んでいて「酬」が出てきたとき、「なぜ偏が下がってるんだ」と憤慨する人はいないと思います。それでも私たち書体デザイナーは、細部のデザインが書体の完成度を高めると考えて、細かい作業を積み重ねているのです。

図⑥

1　改変前　イワタ中明朝体オールドM

2　「酉」の位置の調整

3　「州」のエレメントの調整

4　「酉」のエレメントの調整1

5　「酉」のエレメントの調整2―完成

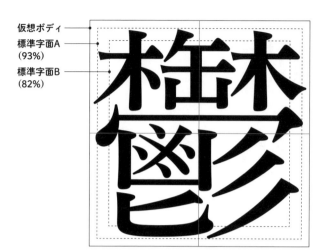

仮想ボディ
標準字面A（93%）
標準字面B（82%）

「鬱」の作り方

◆大きさ

画数が29画もあるので、空きが均一になることを強く意識して、天地左右とも標準字面Aを目安に大きく作る。

◆骨格

まず、「缶」を標準字面Aの天から2/5あたりに配置する。

「缶」について。「缶」の中央縦線は左右の中央よりやや左に、二つの「木」は空間が均一に見えるように。

「彡」について。「凶」と「匕」はやや扁平に。「※」を狭い空間に置くのは難しいが、均一な空きを保つように「メ」と四つの点を配置する。右側の「彡」は、1本目を短く、3本目を「匕」の右下まで伸ばすと、「凶」との一体感が生まれる。全体的に、エレメント間の空きを均一にする意識が大切だ。

◆エレメント

基本的に小さく細くなるが、字面の外側にある「匚」の逆点とカタハネ、「彡」の起筆などは強くする。

◆太さ

明朝体の縦線は、左側より右側を太く、内側より外側を太くするのが原則。「鬱」も、右の「木」の縦線をやや太くすると、全体的に同じ太さに見える。「凵」と「匕」の縦線の太さは、「東」の中心線より細くする。

秀英明朝 L

游明朝体 M

イワタ中明朝体オールド

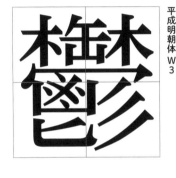

平成明朝体 W 3

75

左ハライの先端

4書体を比較すると游明朝体の明るさが際立っています（図①）。「鬯」は、空きを均一にとる游明朝体の面目躍如という気がします。

上部から見ていくと、「缶」の両脇に「木」が二つ置かれています。平成明朝体のように「缶」を真ん中に配置するのが基本ですが、左右の「木」の字形に応じて、「缶」を左右どちらかに寄せることになります。

次に「冖」ですが、標準字面Aを少しはみ出すくらいの気持ちで、1画目の点と2画目のカタハネを置きます。「鬯」と「彡」では、「鬯」の左右幅のほ

「鬯」は画数が多い文字ですが、均一な空間を意識しつつ、1画ずつていねいに組み合わせれば、おのずと美しい文字に仕上がります。無理をして標準字面Aに収めると窮屈に見えることがあるので、部分的には標準字面Aをはみ出してもかまいません。ちなみに、「鬱」の部首は「鬯（ちょう）」になります。

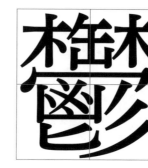

秀英明朝 L

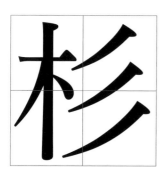

游明朝体 M

図②

うが広くなるように。文字全体として空きが均一に見えることを、常に意識してください。

秀英明朝の「彡」は独特です。左ハライの角度がみな異なり、最終画を「鬯」の下にぐっと入り込ませることで、左右の一体感を表現しています。ちなみに、秀英明朝の「彡」は「杉」をはじめとしてみな最終画の左ハライが「木」の縦線の下に入り込んでいて、書体全体に統一感があることがわかります（図②右）。

「彡」は、左ハライの先端にも注目してください。4書体のなかで游明朝体だけが先端を細く丸くしていますが、そのことが弱い印象を与えているかもしれません。もし改善するのであれば、エレメントのバランスを考えると、最終画の終筆を少し長くするのがよさそうです。

「木」の交差部の墨取り

画数が多くなるとどうしても黒みが増してしまいますが、その影響をもっとも受けるのが縦線です。

18級　　　13.5級　　　9級

游明朝体 M

18級

東国三力今霊鷹酬鬱愛袋永東
国三力今霊鷹酬鬱愛袋永東国
三力今霊鷹酬鬱愛袋永東国三
力今霊鷹酬鬱愛袋永東国三

13.5級

東国三力今霊鷹酬鬱愛袋永東国三力今
霊鷹酬鬱愛袋永東国三力今霊鷹酬鬱愛
袋永東国三力今霊鷹酬鬱愛袋永東国三
力今霊鷹酬鬱愛袋永東国三力今霊鷹酬

9級

東国三力今霊鷹酬鬱愛袋永東国三力今霊鷹酬鬱愛袋永東国
三力今霊鷹酬鬱愛袋永東国三力今霊鷹酬鬱愛袋永東国三力
今霊鷹酬鬱愛袋永東国三力今霊鷹酬鬱愛袋永東国三力今霊
鷹酬鬱愛袋永東国三力今霊鷹酬鬱愛袋永東国三力今霊

77

「鬱」を眺めていると、黒みが気になる箇所には縦線が関わっていることに気づくはずです。

なかでも縦線、横線、ハライが集中する「木」の交差部には、墨取りが必要です。おもに縦線を削ることになりますが、その削り加減が難しく、削り方によっては「東」や「国」の縦線の太さとのバランスがとれなくなってしまいます。

画数が多くて黒みが目立ちやすい文字の代表として書体見本に加えた「鬱」ですが、全体的に細く大きく、外側よりも内側を細く作るようにすると、明るくてバランスの整った「鬱」になると思います。

書体見本の文字の作り方の最後に、書体見本12文字を3通りの大きさで組んでみました（図③）。文字の黒みを感じさせないデザインを、感じとってもらえればうれしいです。

単体漢字の作り方

偏や冠などを持たない比較的画数の少ない漢字を、「単体漢字」と呼ぶことにしました。

字形、大きさ、太さなどに対する考え方は、多くの漢字に応用することができます。

単体

漢字は「木」の作り方から解説します。

鳥海青年は、「木」のハライに代表される曲線的なエレメントが苦手でした。ましてや左右にハライのある「木」「大」「来」などの漢字を統一したイメージで作るのは、容易なことではありませんでした。

私が写研の新入社員だった頃の文字作りは、筆と墨を使ったアナログな環境で行われていました。原字作りの責任者の橋本和夫さんは、「品印（しなじるし）」という細い面相筆（めんそうふで）で「鳥海くん、見てて」などと言って、私が書いた48ミリ四方の原字にフリーハンドで手を加えるのです。

すると、ハライの表情が一変しました。髪の毛一本ほどしか足したり引いたりしないのに、見違えるようなできばえになりました。「木」はそんな思い出に繋がる左右両ハライの文字です。

［✍80ページに続く］

標準字面A
（93%）

仮想ボディ

標準字面B
（82%）

「木」の作り方

◆大きさ

縦線は標準字面Aに接する。横線はフトコロをやや絞りたいので、標準字面Aに届かないようにする。左右のハライは最大字面まで伸ばす。

◆骨格

横線は標準字面Aの天から⅓あたりに、縦線は左右中央よりやや左に。横線の位置が「木」の重心を支配する。横線と縦線の交点から左右のハライが最大字面まで伸びるが、左ハライより右ハライの終筆をやや上に。字画が囲む六つの空間は、同じくらいの広さに見えるように。

◆エレメント

「東」を利用して作る。横線のウロコは「東」の1画目と同じ大きさに。縦線は「東」の中心線より少し太くするイメージで。左右のハライの曲がり方や太細の変化は、「東」や「永」を参考にして作る。また、ハライと縦線の交点は、墨取り（黒みの調整）が必要になる。

◆太さ

「東」より画数が少ないので、縦線は「東」の中心線よりやや太くする。左ハライは縦線と同じ太さで始まり徐々に細くなる。右ハライは横線と同じ太さで始まり徐々に太くなり、終筆付近では縦線より太くなる。見え方が「東」よりやや太く、「力」と同程度になるように。

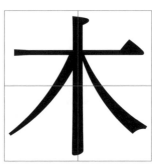

秀英明朝 L

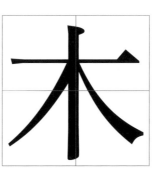

イワタ中明朝体オールド

図①

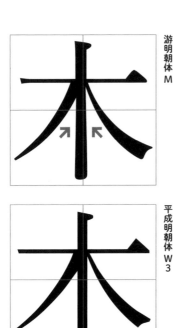

游明朝体 M

平成明朝体 W3

ハライはどこから出せばいいのか

「木」のハライには、その書体の性格がとてもよく表れます（図①）。4書体を見ると、秀英明朝とイワタオールドは固いイメージ、游明朝体は曲線的で柔らかいイメージです。平成明朝体は、上辺はやや強めの曲線、下辺はやや直線に近い曲線になっていて、4書体では伸びやかさが際立っています。

左ハライの出し方は、横線への掛け方が少ないものから、イワタオールド、秀英明朝、平成明朝体、游明朝体の順になります（図①）。私は、縦線の中心線と横線の中心線の交点あたりから出す方法を推奨します。ハライの上下の空間を均一にとりやすいからです。

左ハライを縦線から出すと、縦線とハライの内側にできる黒みが目立ちますが、横線に掛けて起筆すると、そのぶんだけ気にならなくなります。游明朝体の左ハライは横線に掛けるだけでなく、縦線の左側と、左ハライの起筆の下側を微妙に削って黒みを

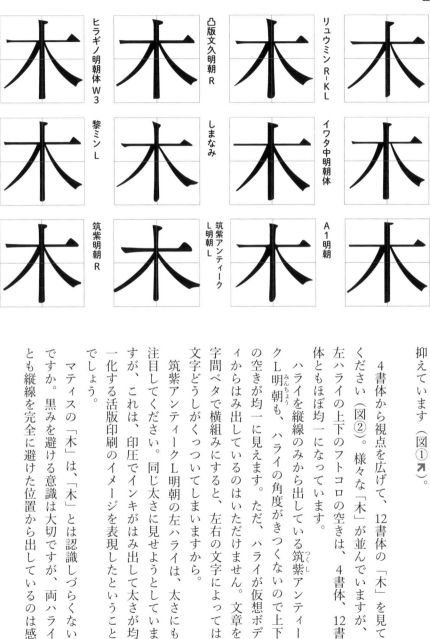

本明朝L
マティスM
小塚明朝R
リュウミンR-KL
イワタ中明朝体
A1明朝
凸版文久明朝R
しまなみ
筑紫アンティークL明朝
ヒラギノ明朝体W3
黎ミンL
筑紫明朝R

81

抑えています（図①↗）。

　4書体から視点を広げて、12書体の「木」を見てください（図②）。様々な「木」が並んでいますが、左ハライの上下のフトコロの空きは、4書体、12書体ともほぼ均一になっています。

　ハライを縦線のみから出している筑紫アンティークL明朝も、ハライの角度がきつくないので上下の空きが均一に見えます。ただ、ハライが仮想ボディからはみ出しているのはいただけません。文章を字間ベタで横組みにすると、左右の文字によっては文字どうしがくっついてしまいますから。

　筑紫アンティークL明朝の左ハライは、太さにも注目してください。同じ太さに見せようとしていますが、これは、印圧でインキがはみ出して太さが均一化する活版印刷のイメージを表現したということでしょう。

　マティスの「木」は、「木」とは認識しづらくないですか。黒みを避ける意識は大切ですが、両ハライとも縦線を完全に避けた位置から出しているのは感

図③

游明朝体 M

心しません。

ただ、左ハライの応用編として横線に多く掛けることが望ましい場面もあります。「葉」や「藁」などのように下部に扁平な「木」がある漢字の左ハライは、横線に多く掛けるようにします（図③）。左ハライを縦線と横線の交点から出すと、ただでさえ短い縦線がさらに短く見えてしまうからです。扁平な「木」が下部にある場合は、重心が下がりすぎるのを防ぐためにも、左ハライの起筆は横線に多く掛けるようにしてください。

右ハライの書き方と先端の処理

右ハライについても4書体を見ていきます。起筆の位置は4書体ともほぼ同じでしょうか。左ハライより細いぶん、起筆部の黒みは気になりませんが、游明朝体はここでも左ハライと同様に、縦線を微妙に削って黒みを抑えています（図①↖）。右ハライで気をつけたいのは、終筆の位置を左ハライの終筆より高くすることです。水平垂直が基本の明朝体に

あって右ハライの終筆を下げると、文字全体が右に傾いて見える錯視を誘発します。

ハライの太さについても一言。左ハライの終筆は横線よりも細くしてください。だんだん細くなるエレメントの先端は錯視のために太く見えるので、明らかに細くすることで、左ハライの先端が横線より太く見えないようにするのです。また、右ハライの起筆は横線と同じくらいの細さにしてください。起筆部にはすべての画が集中しているので、そうする

図④

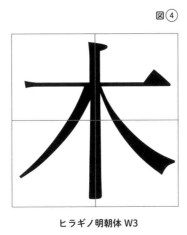

ヒラギノ明朝体 W3

ことにより、黒みが増すことを回避します。

游明朝体は、左右のハライとも先端をまっすぐに切ってありますが（図④）、ヒラギノ明朝体はその先端を丸くしています（55ページ）。ヒラギノ明朝体は、字游工房が写研から独立した直後の1990年に着手して1993年に完成した書体ですが、その頃までは、ハライの先端を丸くするという発想はありませんでした。当時はまだ写真植字の時代だったからです。

写真植字に装填する文字盤の制作過程で、原字に対する写真処理が繰り返されますが、そのおかげでハライの先端はいい具合に丸くなりました。ところがデジタルの時代になると、原字のハライの先端の形状が忠実に再現されて、目に刺さるような印象を受けるようになりました。それを避けるために游明朝体は、ハライの先端をすべて丸くしたのです。

游明朝体の右ハライを改変する

游明朝体の右ハライについては、じつは反省があります。前半部分の細さが弱い印象を与えること

83

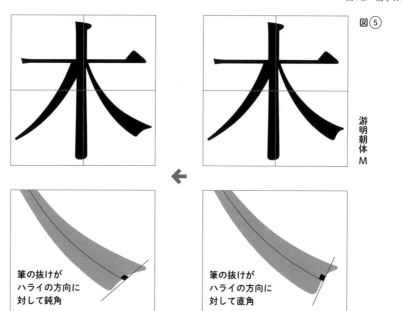

図⑤

游明朝体 M

筆の抜けが
ハライの方向に
対して鈍角

筆の抜けが
ハライの方向に
対して直角

と、終筆の抜け感が弱いことです。前半部分は、柔らかさを強調したいと考えてそうしました。終筆は、下辺を長くしたほうがハライが長く見えると考えたのですが、その結果、終筆の角度がほぼ直角になり、止まって見えてしまいました（図⑤右）。ここは鈍角にしないと線が抜けていきませんね。

終筆については、右ハライの上辺を少し右に出した「木」を作ってみました。二つの「木」をぜひ見比べてください（図⑤）。〈作り方〉のページの「東」「永」「木」「文」の右ハライは、この方法で作りましたので、これらも参照してください（48、59、79、85ページ）。

仮想ボディ
標準字面A（93%）
標準字面B（82%）

「文」の作り方

◆大きさ

「亠」の縦線と横線は、ほぼ標準字面Aに接する。左右のハライは最大字面まで伸ばしてもよいが、大きくなりすぎないように注意する。

◆骨格

「亠」の1画目縦線は、「東」の中心線と同じく左右中央よりやや左に置く。2画目の横線は、標準字面Aの天地幅の4等分よりやや上に置く。左右のハライは、横線の4等分よりやや内側から起筆し、「亠」の1画目縦線の中心線の延長線上で交わるようにする。その位置の高さによって重心が変化するので慎重に。右ハライの終筆の位置は左ハライの終筆よりやや上に。

◆エレメント

「文」は「東」を参考にして、「文」は「東」を利用して作る。左右のハライの曲がり方や太細の変化も、「木」と同様に「東」や「永」を参考にして作る。

◆太さ

「亠」の縦線は「東」の中心線と同じ太さにする。ウロコは「東」の1画目横線と同じ大きさにする。「文」は「東」や「永」より画数が少ないので、左右のハライは「東」や「永」よりやや太くする。

図①

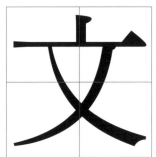

秀英明朝
L

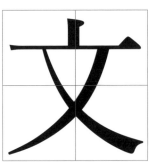

游明朝体M

イワタ中明朝体オールド

平成明朝体W3

図②

ハライをどこで交差させるか

次は「文」です。左右のハライが交差することで、「木」よりも難易度が高くなります。私は「文」からはつい「文春砲」の『週刊文春』を連想してしまいますが、同じ版元が刊行する月刊誌『文藝春秋』の「文」は、２本のハライの交点がずいぶん低い位置にあります（図②）。腰が落ちていて、ハライ特有の伸びやかさが感じられないのが気になります。

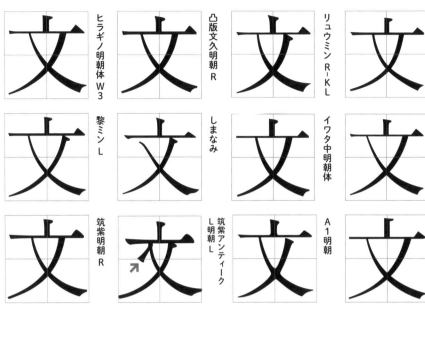

4書体を見てください（図①）。左右のハライの
ストロークが、秀英明朝とイワタオールドは曲がり
が大きくゆったりと見えるのに対して、游明朝体と
平成明朝体は直線的でスマートな印象を与えます。

ハライは、1画目縦線の延長線上で交差させる意
識で作ります。イワタオールドの交点はやや右にず
れていますね。4書体ともハライがもっとも曲がっ
ているところで交差させていますが、この手法が一
般的です。游明朝体の右ハライは、「木」の右ハライ
と同様にやや頼りない印象です。

「文」のハライも、若い頃はうまく書けませんでし
た。書いては直しを繰り返していると、ハライの交
点が1画目の中心線からずれていくのです。ヒラギ
ノ明朝体の交点はやや右にずれていますが、字游工
房でヒラギノ明朝体を書いていたときも、ハライに
は苦労した記憶があります（図③）。

そのヒラギノ明朝体を含めた12書体を見て気づく
のは、2画目の横線からハライの交点までの天地幅
より、交点からハライの先端までの天地幅が広いほ
うが、伸びやかな印象になることです。筑紫アンテ

図④

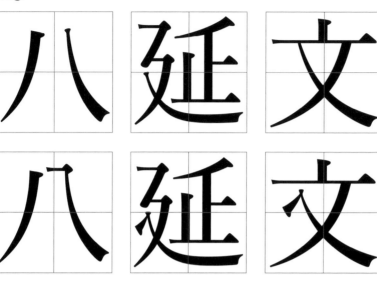

游明朝体 M

ィークL明朝の「文」が代表例です。

小塚明朝や『文藝春秋』の「文」は、その逆です。横線からハライの交点までの天地幅を広げることでフトコロをゆったりと見せ、明るさを表現しています。ヒラギノ明朝体のフトコロが狭いのは、若々しさというコンセプトに沿ってハライの交点を少し上げ、重心を高くしたためです。

最後にもう一度、図③の筑紫アンティークL明朝に注目してください。右ハライの起筆に「筆押さえ」と呼ばれるエレメントがついています（↗）。木版や活字の時代、「文」や「延」などのように右ハライの起筆部が頼りないときは、空間を埋め、かつ強度を高めるために筆押さえをつけました（図④）。

他にも似たような例を挙げると、「八」も、右ハライの起筆に「ハチヤネ」と呼ばれる横線があるなしの、2通りがあります（図④）。

これらの筆押さえやハチヤネは別コードが振られています。Adobe-Japanの基準では別コードがある文字に対し、書体セットのなかで、あるなしどちらを優先的に扱うかは、その書体のコンセプトによります。

仮想ボディ

標準字面A
（93%）

標準字面B
（82%）

「心」の作り方

◆大きさ

標準字面Aのなかに、正方形を意識して配置する。

◆骨格

はじめに、上にある3画目の点を、標準字面Bに接するように左右の中央に置く。次に作る「し」は、手書きの「心」とは形が異なる。中央よりやや右に見えるように置き、転折後の横線は標準字面Bに接するようにする。そして1、4画目の左右の点を、標準字面Bをはみ出すように、3点がほぼ同じ大きさに見えるように、天地中央よりやや下に置く。空間が均一に見えるように字画を配置し、3、4画目からは手書きのリズムを感じたい。

◆エレメント

書体見本の「愛」の一部に「心」があるが、字形が異なるため参考にならない。三つの点は、右の二つの点は「永」、左の逆点は「愛」と同じように横線を太くする。「心」は、「愛」や「鬱」と同じように横線を利用して作る。明朝体の横線は縦線より細いのが原則だが、「し」や「ヒ」の横線は、縦線くらいの太さで谷反り気味に撥ね上げる。

◆太さ

「心」の点は「永」や「愛」の点よりやや強く。マゲハネは「東」の中心線よりも太く、「力」のマゲハネと同程度の太さにする。

図①

秀英明朝 L

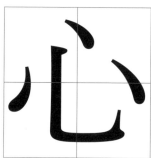

游明朝体 M

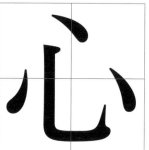

イワタ中明朝体オールド

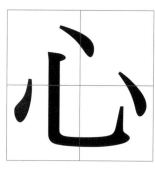

平成明朝体 W3

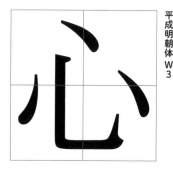

90

明朝体は、教育の現場などで楷書体と触れること の多い方にとっては、違和感を覚える書体だと思い ます。　楷書体が中国の唐の時代に成立した筆書きを 再現する書体なのに対して、明朝体は明（みん）の時代（1 368～1644年）に用いられるようになった印刷用 の書体であることが原因でしょう。

明朝体は筆写の楷書字形にもとづきながら、木版 印刷に適した字形を追求する過程で誕生した書体で す。　複数の職人が分担して版木を彫っても仕上がり に差が出ないように、正方形を意識して点画を直線 化し、横線と縦線がなるべく直角に交わるようにデ ザインされています。

「心」はそんな明朝体の成り立ちを象徴する漢字で す。　楷書体の「心」が横長で形をとりにくいのに対 して、明朝体の「心」は、正方形を意識した大胆な デザイン化が行われました。

『康熙字典』の出現と「心」の正方形化

4書体を比べると、秀英明朝とイワタオールドの

図②

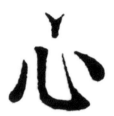 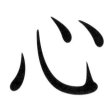

『康熙字典』(道光版)　　　　　　筑紫Aヴィンテージ明朝L　　　　　イワタ正楷書体

字面は横長に、游明朝体と平成明朝体の字面は縦長になっていることに気づきます（図①）。縦長に見えるか横長に見えるかは、2画目のカギハネの横線の長さが大きく影響しています。

縦長の游明朝体は、三つの点もバランスよく配置されていて、4書体ではもっとも均整がとれていると感じます。平成明朝体は、エレメントの硬さが気になります。カギハネの横線が直線になっていますが、太さのある数値的にまっすぐな横線は、錯視で山反りに見えます。

秀英明朝とイワタオールドのカギハネは、横線の長さに楷書体の横長字形への意識を感じます（図②右）。フォントワークスの明朝体書体には、字形を楷書体に近づけたものがあります（図②中）。また、19世紀はじめに刊行された道光版の『康熙字典』を見ると、「心」の正方形化はこの頃すでに始まっていたことがわかります（図②左）。

図③の『明朝体活字字形一覧——1820年～1946年—』（文化庁文化部国語課、1999年）に掲載さ

図③

道光版 康熙字典 1831年	(1) 五車韻府 1820年	(2) 米長老会 1844年	(3) 英華書院 1860年	(4) 美華書館 1873年	(5) 国文五号 1887年	(6) 国文四号 1887年	(7) 築地二号 1892年	(8) 築地五号 1894年
心	心	心	心	心	心	心	心	心

(9) 製文初号 1903年	(10) 製文二号 1906年	(11) 築地三号 1912年	(12) 大阪三号 年代不明	(13) 築地二号 1912年	(14) 築地五号 1913年	(15) 築地四号 1913年	(16) 博文四号 1914年	(17) 宝文四号 年代不明
心	心	心	心	心	心	心	心	心

(18) 宝文二号 1916年	(19) 宝文一号 1916年	(20) 秀英一号 1926年	(21) 民友35ポ 1934年	(22) 築地三号 1935年	(23) 朝日漢字 1946年	修訂版 大漢和 1986年
心	心	心	心	心	心	心 10295

92

れている「心」の変遷を見てください。1800年代に作られた明朝体活字は、正方形のボディを強く意識しているのがわかると思います。

3画目の点が右上に向かって撥ねている書体が多く見られますが、楷書体の「心」がそうなっているので、明朝体の「心」もその形を受け継いだのでしょう。ただ、楷書の字形のままでは正方形のボディが埋まりません。そこで字面を正方形に近づけるために、2画目をL字型にする、3画目の点を上に持っていく、という改変を行ったのではないかと推測します。

私はこの字形一覧を見て、「心」の正方形化と2画目のL字化を同時に実現した最初の書体が(4)美華書館の「心」だということに気づきました。現在の明朝体の「心」は、美華書館のデザインを受け継いでいると感じました。

美華書館は、中国が清の時代の1858年に、北米長老教会が上海の外国人居住区に設立した印刷所です。1869年、美華書館の館長を辞任したばかりのウィリアム・ギャンブル（1830～86年）が

平成明朝体 W3	イワタ中明朝体オールド	游明朝体 M	秀英明朝 L

心 心 心 心

必 必 必 必

93

長崎の本木昌造の招聘に応じ、金属活字の鋳造技術を伝えたことで日本の明朝体の歴史が始まるわけですが、この「心」のおかげで、美華書館の存在意義を再認識することができました。

三つの点についても解説します。秀英明朝、イワタオールド、平成明朝体からは筆順に沿ったリズム感が伝わってくるのですが、游明朝体からはそれが感じられません。その理由は、右の点の高さにあると考えます。左右の点の高さを揃えたことによる安定感はあるのですが、その結果リズム感を失ってしまいました。右の点をもう少し上げて上の点との空きを狭くすれば、リズム感が出てくると思います。

游明朝体の「必」を改変する

「心」と関連して「必」も見てみましょう。これも楷書体の「必」をかなりデザイン化した、明朝体独特の字形になっています（図④）。

左ハライの先端の位置に注目してください。カギ

ハネの横線より下か上かで、秀英明朝とイワタオールドの「必」からは安定感を感じるのに、游明朝体と平成明朝体の「必」は右に倒れそうな気がするので

す。とくに平成明朝体は線が細いので、そう感じてしまいます。

游明朝体の「必」については、まっすぐ立てるための改善策を考えてみました（図⑤）。

左ハライを反時計回りにやや回転させ（図⑤2）、次に、上の点を左にずらします（図⑤3）。そして、左の点と比べてほんの少し下がっている右の点をやや上げます（図⑤4）。ここまで修整するとバランスの整った「必」に生まれ変わります（図⑤5）。

ルド、游明朝体と平成明朝体の2グループに分かれます。左ハライがカギハネの縦線と交差する位置にも、2グループは大きな違いがあります。游明朝体と平成明朝体はやや上方、秀英明朝とイワタオールドはかなり下方で交わっています。

これらの要因によって、秀英明朝とイワタオール

94

図⑤

游明朝体 M

1　改変前

2　左ハライの調整

3　点の調整1

4　点の調整2

5　完成

仮想ボディ

標準字面A
（93%）

標準字面B
（82%）

「我」の作り方

◆大きさ

文字の外周が、打ち込み、ハライ、ウロコ、ハネなどの
エレメントの先端で構成されるので、「国」と同じ大き
さに見えるようにするため、標準字面Bよりも大きく、
標準字面Aに接するくらいに配置する。

◆骨格

「我」はとくにエレメント間の空きが均一に見えること
が重要だ。以下の順に作る。2画目横線は、標準字面A
の天から⅓よりやや下に、左右が標準字面Aに接するよ
うに。3画目タテハネは、2画目横線の左から⅓の位置
に。5画目ソリハネは伸びやかに。1画目左ハライは、
2画目横線の左上の空間を二分するように。4画目右ハ
ネは、タテハネの横線より下を二分するように。6画目
左ハライは、ソリハネの横線より下を二分するように。
最終画の点は、左上の空間の中央に置く。
ソリハネの影響で2画目横線が左下がりに見えたら、横
線をやや右上がりに修整して錯視を調整する。

◆エレメント

「我」は「袋」、「我」は「東」、「我」は「永」、「我」は
「袋」、「我」は「袋」、「我」は「袋」、「我」は「袋」を
利用して作る。

◆太さ

3画目タテハネと5画目ソリハネの太さは、「東」の中
心線と同程度に見えるように。

図①

秀英明朝 L

游明朝体 M

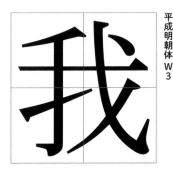

イワタ中明朝体オールド

平成明朝体 W3

「我」も錯視の話から始めます。

部首である戈旁（戈＝ほこづくり）の部分に注目してください（図①）。秀英明朝、イワタオールド、平成明朝体の3書体は、5画目のソリハネに引っぱられて横線が右下がりに見えると思います。とくに秀英明朝と平成明朝体は、横線に対してソリハネがかなり斜めに入っているため、垂直に近い角度で入っているイワタオールドに比べて、より右下がりに見えるはずです。

気づきにくい横線の錯視

游明朝体はどうかというと、横線を右上がりにして錯視を防いでいます（図①補助線）。空きを均一にとっているので、1画目の左ハライと横線の間に十分な空きがあることも錯視防止に一役買っています。参考のため「義」も並べましたが（図②）、「我」が平たくなると、ソリハネのカーブがさらにきつくなり、横線がさらに右下がりに見えてきます。

「我」の横線の錯視は、錯視のなかでも気づきにく

平成明朝体 W3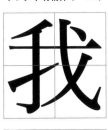

イワタ中明朝体オールド

游明朝体 M

秀英明朝 L

い部類のものだと思います。気がついて修整することも、気がつかずにそのままになってしまうこともあります。気がつくかどうかは、経験と、それから体調によります。同じモチベーションで、すべての文字と向きあえるかどうかです。

4画目のハネアゲは手偏などにも見られるものですが、ハネアゲの角度が急になるほど、交差する3画目縦線の左と右で太さの差が目立ちます。これも錯視です。交差部を境に急に細くなったように見える場合は、右側の下辺を少し太くします（図③）。

ただ、手偏のハネアゲすべてに、錯視調整をするわけではありません。ハネアゲの角度がきつくなるほど錯視が発生しやすくなりますが、本文の大きさで組んだときに急に細くなったと感じるかどうかを、修整するかしないかの判断基準にしています。

錯視を見つける感覚は「虚心坦懐（たんかい）」ということでしょうか。写研時代にアナログな環境で文字を作っていたときは、透明なフィルムのゲージ（16×16分割）をあてて文字を見ていました。水平垂直がとて

図③

もはっきりするので、つい直したくなります。でも最終的な判断は人間の目によりました。それと同じで、パソコンの画面でなら数値的な水平垂直の判断が容易にできますが、数値的な正しさよりも自分の目にどう見えるのかを、判断の指標にすべきだと考えます。

マゲハネ、タテハネ、ソリハネ

錯視以外にも気になるところを。

平成明朝体は、1画目の左ハライの起筆がやや低く、5画目のマゲハネのほうが高いところから起筆しています（図①）。他の3書体は、左ハライの起筆の高さがマゲハネとほぼ揃っていますから、この違いをどう考えるかです。

たとえばノ木偏（禾＝のぎへん）のように、高い位置に1画目の左ハライがある場合は、旁より偏を下げ気味にしたほうが収まりがよくなると思います。「我」の場合も、右側の「戈」を偏、左側の「扌」を旁と見立てるなら、1画目の左ハライを下げるのはありです。であれば、平成明朝体の上下関係はおかしくないと思います。游明朝体は、左ハライのほうが高く見えるので、5画目のソリハネを少し上げたほうがよいでしょう。

3画目のタテハネと5画目のソリハネの終筆の位置関係も見てみます。イワタオールドと平成明朝体はタテハネのほうが下がっていますが、イワタオールドは差がありすぎます。

2画目の横線はイワタオールドの高さが際立っています。6画目の左ハライを長く見せたくて横線を

上げたのではないかと推測しますが、横線より上方の空きの狭さと下方の空きの広さからは、バランスの悪さを感じてしまいます。

游明朝体は、ソリハネの後半がかなり太くなっています。文字は四隅を強くしたいものなので、この程度なら許容範囲だと思いますが、気になるのはハネの弱さです。「永」の2画目のタテハネも弱い印象でしたが（61ページ）、もう少し強くしてもいいと思います。游明朝体の特徴でもあるのですが、優しすぎるのです。イワタオールドのような直線的なハネも悪くありません。

さらに指摘すると、1画目の左ハライと4画目のハネアゲは、游明朝体はともにゆるいカーブを描き、イワタオールドは左ハライがカーブでハネアゲは直線になっています。イワタオールドのほうが、エレメントの性質がストレートに表現されていると感じます。

コンセプトに沿ったイメージ

ここまでいくつかの比較的画数が少ない単体漢字を見てきましたが、一見簡単そうな文字ほど作るのが難しいものです。画数が少ない文字ほど、デザインの振れ幅が大きくなるからです。

JIS第1水準の2965字を作り終えると、使用頻度の高い、画数の少ない漢字はほぼ作成ずみになります。この段階で一度、全体のデザインを見直すことにしているのですが、画数が少ない漢字ほど、最初に定めたコンセプトからずれてしまう傾向があります。コンセプトに沿った書体のイメージは、多くの漢字を作るうちに徐々に自分のなかで定まっていくものだからです。それではいけないのかもしれませんが、最初からイメージを固定させるのは至難の業です。

左右合成漢字の作り方

漢字のなかでも構造上もっとも多いのが、偏と旁で構成される「左右合成漢字」です。同じ偏の漢字でも旁の形や大きさなどによって、エレメントを調整する必要があります。

まずはじめに言偏（言＝ごんべん）の漢字から「調」を取り上げます。

言偏は、4本の横線と「口」で構成されていますが、「口」より上にできる横線間の空きは、4ヵ所とも等間隔にします。4本の横線の長さは「2画目∨1画目∨3画目＝4画目」となります。手で書くと1画目は点になるので、1画目の横線は短いほうがいいと思うかもしれませんが、ここにも「内側よ

り外側を強く」の原則が作用していると考えてください。また、「口」の左右幅は3、4画目の横線と同じかやや狭くします。これらは、他の言偏の漢字にも言えることです。

4書体の言偏を見ると、秀英明朝の「口」の左右幅は広すぎです（図①）。游明朝体とイワタオールドは、横線間の空きがバランスよく分割されていま

［102ページに続く］

仮想ボディ

標準字面A
（93%）

標準字面B
（82%）

調

「調」の作り方

◆大きさ

四角い文字は大きく見える。標準字面Bに収めたいが、先端は標準字面Aに接する。

◆骨格

「言」について。標準字面Aの左からおよそ⅖の空間に配置する。横線間の空きは均一に。ほぼ標準字面Bに収めるが、2画目横線は標準字面Aから起筆する。「口」の縦線はゲタになり、左の縦線は標準字面Aに達する。

「周」について。右からおよそ3/5の空間を使い「言」とつかず離れずの位置に。1画目左ハライは「言」の下に入るように払い、標準字面Aに達する。「口」が邪魔ならゲタを短く。2画目横線の高さは「言」の1画目横線に揃える。続く縦線の右辺は標準字面Bに接し、タテハネの下部は標準字面Aに達する。「土」は「刀」の下の右中央に、「口」はその下に。「刀」の内側の左まれた空間がみな同程度の広さに見えるように。

◆エレメント

「言」は、横線は「国」、「口」は「東」を利用。「周」は、「鷹」、「周」は「永」、「周」は「東」と「国」、「周」は「東」を利用。ウロコは「言」と「国」、「周」は「東」を利用。ウロコは小さくする。

◆太さ

縦線はみな「東」の中心線より細く。本文参照。

図①

秀英明朝 L

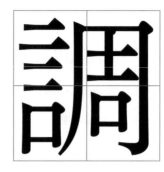

游明朝体 M

イワタ中明朝体オールド

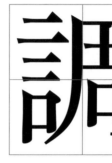

平成明朝体 W3

すが、平成明朝体は、1画目と2画目の空きが狭くて調整不足を感じます。

ウロコの大きさは、横線の長さにしたがって「2画目∨1画目∨3画目＝4画目」の順にします。游明朝体は3、4画目が小さすぎます。游明朝体以外の3書体は、「土」のどこかが「冂」に接していますが、これは金属活字のデザインの名残と考えられます。金属活字は、細い横線を近接する縦線に繋げるということをよくしました。強度を保つためですが、そういうデザインの面影を感じます。

旁の「周」を見ていきます。

その「土」ですが、秀英明朝の「土」は「土」に見えませんか。長短をもう少しはっきりさせたほうがいいと思いますし、「土」が右にずれて「口」と中心線が揃っていないのも問題です。これも、活字のデザインをそのまま踏襲したためでしょう。

イワタオールドも「土」と「口」がずれています。

し、「土」はウロコの形も不揃いです。「土」の下の横線が右の縦線に重なっているので、黒みを抑えようとしてウロコの右辺を削ったためでしょう。

平成明朝体の「土」にも「口」とのズレが生じて
います。下の横線の起筆が「周」の左ハライに繋が
っていますが、スペースがあるのにこういう処理を
するのはどうしてでしょうか。

游明朝体は、空きを均一にする意識が徹底してい
て悪くないと思います。「土」と「口」の関係につい
ても、4書体で唯一「土」と「口」の中心線を揃え
ることと「吉」の左右の空きを同じ広さにすること
を両立させています。

偏と旁の一体感

偏と旁の関係については、4書体とも「周」の1
画目左ハライを言偏の下にもぐり込ませることと、
言偏の2画目横線の長さを調整することで、一体感
を表現しています。

左ハライのもぐり込みに対しては、4書体とも言
偏の「口」の2画目縦線の長さを調整して対応して
いますが、イワタオールドの左ハライは言偏にもぐ
り込みすぎです。「周」の左ハライと「口」の間の空

きが窮屈になってしまいました。

秀英明朝からは、偏だけ、旁だけを意識させない
一体感や、「調」全体としての大きさが感じられま
す。文章のなかに、こういう明るくて四角い文字が
続くと、小さいサイズでも読みやすいと思います。
ただ、秀英明朝の言偏は「口」が左に寄っているの
が気になります。イワタオールドも同様ですが、左
ハライのもぐり込みによって生じた現象です。

游明朝体は、左ハライのもぐり込みに対して、言
偏の「口」の3画目横線を上げ、2画目の縦線の下
を切るという調整をしました。偏と旁にほどよい一
体感が感じられます。平成明朝体の左ハライは痩せ
ていて、この画だけエレメントの性質が違うという
印象を受けます。途中からカーブを描く直線は、単
純な直線より太めにするのがよいでしょう。

縦線の太さについては、「周」の右側の縦線がもっ
とも太くなりますが、画数が多いので「東」の中心
線よりは細くします。以下の太さの順は、「周」の左
ハライ、「言」の「口」の両縦線と「周」の「土」

図②

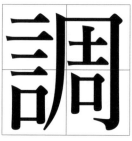

游明朝体 M

の縦線となり、「周」の「口」がもっとも細くなります。

ウロコの大きさは、「周」より「言」を大きくしますが、「東」の1画目よりは小さくしてください。

言偏の漢字の偏と旁の関係については、「調」以外の漢字も見てください（図②）。

「調」と「誠」は、旁の左ハライが言偏の下にもぐり込んでいます。そのため言偏は、「口」の右の縦線のゲタを短くし、いちばん下の横線をやや上げました。それに応じて2〜5本目の横線の位置も、空きを均一に保ちつつ、やや上げてあります。

「論」と「語」は、言偏の高さは同じですが、横幅が異なります。横幅が広い「語」のほうが、「口」の縦線がわずかに太くなるようにします。

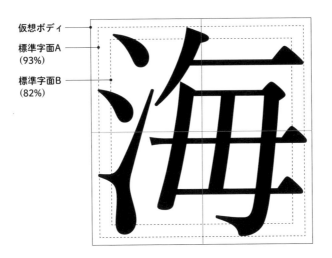

仮想ボディ

標準字面A
(93%)

標準字面B
(82%)

「海」の作り方

◆大きさ

文字の外周が、点、ハネ、打ち込み、ウロコなどのエレメントの先端で構成されるので、標準字面Aに接することで、「国」と同じ大きさに見えるように。

◆骨格

「氵」について。標準字面Aのほぼ左1/4を使い、天地は標準字面Bをはみ出し、左は標準字面Aに接する。

「毎」について。標準字面Aの右3/4の空間に配置する。

まず、4本の横線を標準字面Aの天地をほぼ5等分する位置に置く。「レ」は、左ハライは標準字面Aの右上中央あたりから短く払う。横線は標準字面Aに達する。「母」は、3本の斜め線を、右の空間がわずかに広く見えるように置く。3本ともややカーブし、右の斜め線は標準字面Aまで降ろして撥ねる。中央の横線は、標準字面Aをやややはみ出し、下の横線は標準字面Aにほぼ達する。

◆エレメント

「氵」は「永」を利用して作る。「毎」は「袋」、「毎」は「東」、「毎」は「力」を利用してカーブさせる。「海」は、書体見本の「国」を利用してカーブさせる。「海」は、書体見本のなかに利用できるエレメントがないので新たに作る。

◆太さ

「毎」の3本の斜め線は「東」の中心線くらいの太さに。

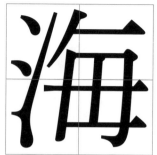

秀英明朝　L

游明朝体　M

イワタ中明朝体オールド

平成明朝体　W3

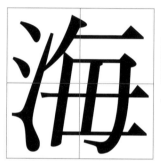

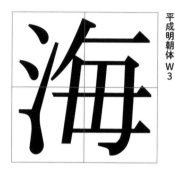

図②

『康熙字典』(道光版)

明朝体の三水（氵＝さんずい）は、とくに3画目の
ハネアゲが独特な形ですが、この明朝体特有のデザ
インが私は嫌いではありません。ただ撥ね上げるだ
けでは、字面の左下隅が寂しくなってしまうので、
そうならないように、言わば「テン＋ハネアゲ」に
なっているのがおもしろいです（図①）。

明朝体の字形のおおもと『康熙字典』を見ると、
三水の位置が旁に比べて低くなっています（図②）。
これを高くすることが、四角い字面を意識する明朝
体の宿命だったのかもしれません。そのため、三水
は、明朝体の歴史のなかで「ハネアゲ」から「テン

図③

游明朝体 M　　　　　　　　　秀英明朝 L

107

「＋ハネアゲ」に変化したのだと思います。

4書体の三水を見ると、秀英明朝のハネアゲの長さが目に飛び込んできませんか。ハネアゲの長さで偏と旁の空きを埋めているのですが、私たちがふだん手で書くときはこれほど長く撥ね上げないので、違和感というか、クラシックな印象を受けるかもしれません。それに対して、ハネが短い游明朝体にはモダンな印象を持つはずです。

偏と旁の空きを埋める

秀英明朝と游明朝体の三水を9文字ずつ並べました（図③）。秀英明朝のハネは偏と旁の空きを埋めるデザイン、游明朝体のハネは長短の差が小さいデザインという、考え方の違いが感じとれます。イワタオールドの三水は、1画目より2画目のほうが、小さく立ち気味なのが気になります。他の3書体が、1画目より2画目のほうが寝ているのと対照的です。点の傾きは揃っているほうがよいと思いますが、『康熙字典』もそうなっていますね。

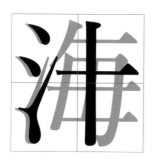

図④

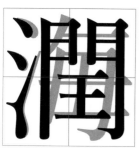

游明朝体 M

旁については「母」を見てみます（図①）。

秀英明朝は、下の横線を下げて天地幅を広く見せていますが、そのぶん、2画目のマゲハネが窮屈で見えるようにしています。

游明朝体は、1画目の横線を高くして、2画目のマゲハネを大きくしっかりと書き、空間が均一に見えるようにしています。イワタオールドは、2画目のマゲハネが、ぐっと左下に回り込んでから撥ねているのが特徴的ですが、そのすぐ上の横線との間隔が狭すぎて、文字全体の重心が下がってしまいました。

「母」は3本の斜め線にも注目してください。游明

108

朝体は3本ともゆるやかなカーブを描いて、もっとも右に傾いていますが、他の3書体は2画目のマゲハネだけが曲線です。游明朝体が真ん中の斜め線も曲線にしたのは、これだけ直線にすると浮いて見えると考えたからです。ただ、柔らかさは表現できていますが、右に傾けすぎかも知れません。秀英明朝や平成明朝体のようにもう少し立てたほうが、重心の位置が安定して、落ち着きがある「海」になったのではないかと思います。

偏と旁の関係ですが、游明朝体の「海」と「汁」を重ねてみました（図④上）。「潤」の三水は「海」に比べると右寄りです。今度は「潤」を重ねてみます（図④下）。「潤」の三水の1、2画目の点は、短くして左に移動させ、角度も立てているのがわかります。3画目は、長い点を左に降ろしてハネを短くしています。

イワタオールドの偏と旁は繋がっています。イワタオールドは金属活字の岩田明朝体をもとに作られましたが、エレメントが繋がっていたのもそのまま

図⑤

イワタ中明朝体オールド

游明朝体M

受け継ぎました。では、なぜ金属活字の偏と旁が繋がっていたのかというと、「調」の「土」と「冂」が繋がっていたのと同じ理屈です（102ページ）。

游明朝体の「氵」と「毎」は4書体のなかでいちばん離れて見えます。一点一画をきちんと見せつつ空きを均一にとろうとしたからです。ただ、そうしたために游明朝体の「毎」の1画目左ハライは短くなりました。偏と旁の境界部の明るさを確保できてはいるものの、少し頼りない印象を持ちます。他にも、游明朝体の境界部には同じくらいの細さの線が集中していますが、はたしてそれでいいのかなど、気になることが少なくありません。この左ハライについては、平成明朝体の力強さが印象的です。

アウトライン表示からわかること

游明朝体とイワタオールドの「海」をアウトライン表示してみました（図⑤）。「母」の真ん中の斜め線に注目してください。その左側の輪郭線に、直線のイワタオールドには4個のアンカーポイント（エ

図⑦　改変前

「母」のエレメントを修整

游明朝体 M

図⑥

「海」の左上部分を拡大
游ゴシック体 M

110

レメントの始点と終点および曲線を描くときの基準点）があり、曲線の游明朝体にはアンカーポイントとコントロールポイント（曲線の曲がり具合を調整する点）が4個ずつ、計8個のポイントがあります（55ページ）。

游明朝体のアウトライン表示は、「母」のいちばん下の横線の終筆部分にも注目してください。ウロコの曲線を表現するためにポイントが密集しています。本文サイズでは気づきにくいのですが、游明朝体の曲線へのこだわりを感じてください。ちなみに明朝体ではありませんが、游ゴシック体は、ハライの先端以外のすべての角を丸くする処理を行いました（図⑥）。

游明朝体の旁の傾きについては先ほども触れましたが、もう少し立てることで右寄りの重心を是正できそうです（図⑦）。「母」の斜め線の起筆を3本ともやや左にずらし、斜め線の傾きを抑えてみましたが、いかがでしょうか。連続講座「明朝体の教室」でこの改変を実演したときは、改変後の「海」に圧倒的な支持が集まりました。

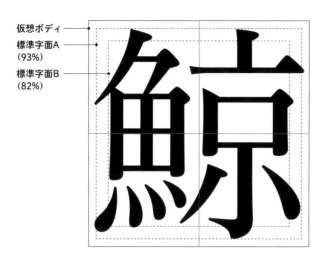

仮想ボディ
標準字面A（93%）
標準字面B（82%）

「鯨」の作り方

◆大きさ

天地左右は標準字面Aに接する。「魚」の3画目縦線と「京」の4画目の縦線は、標準字面Bを目安に配置する。

◆骨格

「魚」について。左右の½よりやや狭い空間に作る。標準字面Aの天地幅を3等分し、上⅓に「⺈」、真ん中に「田」、下⅓に「灬」を置く。「⺈」の1画目起筆は標準字面Aに接し、ハライの先端は最大字面まで伸ばしてもよい。「灬」の1画目の点は、左は標準字面Aに接し、地は標準字面Aより少し上がり気味にする。

「京」について。左右の½よりやや広い空間に作る。空きが均一になるように点画を置くと、「口」の下の横線は天地の中央よりも下がる。7画目の左ハライは「灬」の下にもぐり込ませ、偏と旁に一体感を持たせる。

◆エレメント

「魚」の「魚」は「袋」と「愛」、「魚」は「東」、「魚」は「鷹」や「愛」を利用して作る。「京」の「京」は「東」、「京」は「東」、「京」は「永」、「京」は「袋」、「京」は「愛」を利用して作る。

◆太さ

縦線の太さについては本文に詳述した。もっとも太い線でも「東」の中心線より少し細くなる。

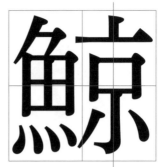

図①

秀英明朝 L

イワタ中明朝体オールド

游明朝体 M

平成明朝体 W3

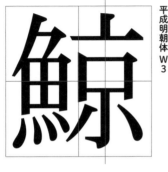

魚偏（魚＝うぉへん）の漢字は「鯨」です。

魚偏は、旁の大きさによって幅を調整しますが、その際、とりわけ「灬」の形と配置が大きな影響を受けます。

4書体でまず気になるのは、秀英明朝の「田」と「灬」の空きの広さです（図①）。広すぎると「魚」が下がって見えます。游明朝体と平成明朝体は、旁の左ハライを偏の下にもぐり込ませるときに、偏と旁の一体感を表すために「灬」を少し上げていますが、秀英明朝も上げればいいと思います。

点の大きさと配置も秀英明朝は乱れています。もとになった金属活字の骨格に合わせたためですが、1画目より2画目が長く、3画目が急に短くなるなど、四つの点がきれいなリズムを奏でていません。秀英明朝のデジタル化には私も関わりましたが、改刻という作業は、原字の字形を尊重するか不具合を修整するが、いつも問題になります。

游明朝体の「灬」はバランスがよいと思います。イワタオールドの「灬」は、長さのメリハリがないのと、空間のとり方が均一でないのが残念です。平

図②

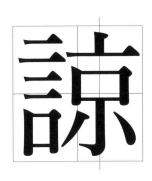

游明朝体 M

縦線の錯視調整

　旁の「京」を見てみます。「亠」と「小」の縦線は、単独の「京」も旁の「京」も、「小」の縦線を「亠」の縦線より右にずらすことがあります（図②）。タテハネのせいで「小」の縦線が左に寄って見えるのを防ぐためですが、「鯨」の4書体では、秀英明朝と游明朝体は「小」の縦線を少しだけ右にずらしています（図①補助線）。

　「亠」については、秀英明朝とイワタオールドを見てください。「魚」の右上部と「京」の左上部の間にできる空きが広くなりすぎないように、「亠」の横線を左に伸ばしました。そのことは、偏と旁の一体感にも一役買っています。

　一体感についてですが、游明朝体と平成明朝体は「京」の左ハライを「魚」に寄せることで表現し、イ

成明朝体は、点の形がバラバラです。2画目のより3画目のほうが少し太く見えますが、2画目の下部も3画目と同じ太さにすればよいと思いました。

図③

かじか

くじら

わに

にしん

游明朝体 M

ワタオールドは「亠」の横線だけでなく、「灬」と「小」を繋げることでも表現しています。ただ、偏と旁を繋げると、本文の大きさで組んだときに黒みが気になるはずです。

イワタオールドは、「亠」の下の空きも気になります。ここが広いと、文字全体の重心がぐっと下がって見えます。平成明朝体も、同じく「亠」の下が広すぎることと、「田」と「灬」の間が狭すぎることを指摘しておきます。

縦線の太さは、「口」の右側、「亠」と「小」の中心線をもっとも太く。次が「口」の左側、その次が「魚」の右側で、もっとも細いのが「魚」の左側と真ん中です。

游明朝体の魚偏の漢字を「鯨」以外にも三つ紹介します。旁の大きさによって変化する魚偏の横幅、その横幅に応じた縦線の太さの変化、旁の左ハライが偏にもぐり込むときの四つ点の大きさや並べ方、偏と旁の一体感などに注目してください（図③）。

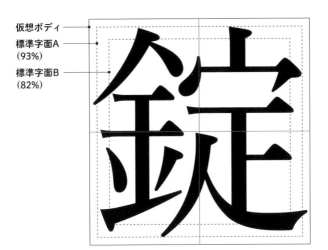

仮想ボディ
標準字面A（93%）
標準字面B（82%）

「錠」の作り方

◆大きさ

1画目と最終画のハライは最大字面に達し、それ以外はほぼ標準字面Aに収める。見た目の大きさに影響する内側の点画は、標準字面Bを目安にする。

◆骨格

「金」について。左右の½よりやや狭い空間に、空きが均一になるように点画を置く。とくに6～8画目は黒みが目立ちやすいので要注意だ。左右の½よりやや広い空間に、空きが均一になるように点画を置く。「宀」と「疋」の空間を

「定」について。2画目の逆点は「金」に食い込む。「宀」と「疋」の中心線を揃える。左ハライは「金」の下にもぐり込ませる。左右のハライは伸びやかに、左ハライは「金」の下にもぐり込ませる。

「定」の3、4、6画目の3本の横線を等間隔に。縦線はやや広く、そのうえで

◆エレメント

「錠」は「袋」、「錠」は「国」、「錠」は「国」、「錠」は「国」、「錠」は「霊」、「錠」は「袋」、「錠」は「東」、「錠」は「愛」、「錠」は「愛」を利用して作る。最終画の右ハライは書体見本のなかに参考になるエレメントがないので、新たに作る。

◆太さ

縦線では「定」の中心線がもっとも太いが、「東」の中心線よりやや細くする。

游明朝体Ｍ

秀英明朝Ｌ

図①

平成明朝体Ｗ３

イワタ中明朝体オールド

116

金偏（釒＝かねへん）の漢字は「錠」を例に解説します（図①）。偏の「金」が小さく、旁の「定」が大きい秀英明朝と、「金」が大きく「定」が小さい平成明朝体が好対照ですが、両書体とも少しごちゃっとした感じがして、偏と旁の大きさのバランスを、もう少し游明朝体の方向に寄せてはどうかと思いました。イワタオールドと平成明朝体は、旁が偏より下がって見えるのも気になります。

偏の「金」を見てみます。　游明朝体は、「亼」と３画目横線との空きが狭いこと、５画目縦線の左右の空きが、６画目の点との間隔より７画目左ハライとの間隔のほうが、広く見えるのが気になります。

３、４画目の横線をやや下げ、その分６、７画目の点と左ハライを短くし、５画目の縦線をやや右にずらすなどの修整が必要でした。最終画のハネアゲは曲線的で優しさが表現されていますが、勢い不足の印象を与えるかもしれません。

イワタオールドの７画目左ハライは、中央の縦線に接しています。「錠」のここを接触させるのなら、

図②

コウ

ジョウ

コウ

サク

游明朝体 M

「宀」と「疋」の空きを広く

金偏の文字のここはすべて接触させるべきですが、そうすると、旁との関係で金偏の横幅が狭くなる文字ほど、接触部分の黒みが目立ちそうです。

次に旁の「定」を見ていきます。左ハライを金偏の下にもぐり込ませて偏と旁の一体感を出すのは、4書体に共通する方法です。秀英明朝は4画目の横線を左に長く伸ばして、一体感を補強しています。

注目してほしいのは「宀」と「疋」の空きの広狭です。イワタオールドは広すぎます。游明朝体は文字全体の空きが均一に見えていますが、こういう上下構造のエレメントの間隔は、游明朝体の「エレメントの空きを均一にとる」という原則を崩しても、少し広いほうがよいと考えるようになりました。このことは「家」で詳述します（129ページ〜）。

太さについて、〈「錠」の作り方〉の補足説明をすると、「金」の縦線は黒みを抑えるために「東」の中心線より細くします。1、8画目の起筆、11画目の

標準字面A
(93%)　標準字面B
(82%)

図③

噴　ふく

吹　ふく

嚇　おどす

咏　うたう

游明朝体 M

カタハネは強く、最終画の右ハライの終筆部分は、「錠」のなかでもっとも太くなります。

游明朝体の金偏の漢字を「錠」以外にも三つ紹介しますので、金偏の横幅や、6、7、8画目の角度などの微妙な違いを感じとってください（図②）。

偏と旁で成り立っている漢字は、偏の画数が少ないほうが作るのが難しいです。たとえば口偏（口＝くちへん）なら、大きさにも様々な方法が考えられ、金偏の漢字は「金」の天地と左側に手を加えようがないのとは対照的です。

参考までに游明朝体の口偏の漢字も三つ紹介します（図③）。これまで見てきた言偏、魚偏、金偏の漢字は、高さについてはほぼ一定で、左右幅をどうするかがおもな調整点でした。ところが口偏は、天地幅も左右幅も変幻自在です。1画目の縦線は長辺なので、標準字面Bを目安に配置するのが原則ですが、「噴」や「嚇」のように旁の画数が多くなると、標準字面Bの外にはみ出すことになります。

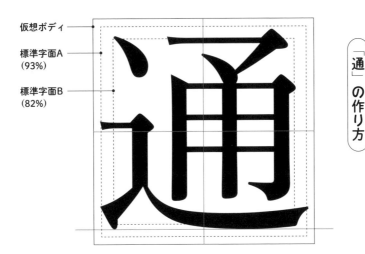

- 仮想ボディ
- 標準字面A（93%）
- 標準字面B（82%）

「通」の作り方

◆大きさ

「辶」の左端3カ所は、上から標準字面B、A、Aに接する。下辺は標準字面Bをはみ出し、終筆は最大字面に。「甬」の1画目横線と右の縦線はほぼ標準字面B内。

◆骨格

「辶」について。点とハネアゲの傾きはおよそ45度。点、横線、ハネアゲは視覚的に等間隔に。縦線は標準字面Bの左から1/6程度の位置に。下辺はゆるい谷反りで、ハネアゲの起筆と高さを揃える（補助線）。

「甬」について。「辶」とつっかず離れずの位置に、空きが均一になるように点画を置く。「甬」の右縦線は、「辶」の下辺を長く見せたいので、標準字面Bより内側に。「用」の3本の縦線は、左と右を長く、真ん中を短く。2本の横線は下の空間を広めにとるように置く。

◆エレメント

「通」は「永」、「通」は「袋」を利用して作る。「辶」は新たに作る。「通」は「永」、「通」は「国」と「永」、「通」は「東」を利用して作る。

◆太さ

「辶」の縦線と「甬」の右縦線がもっとも太く、「東」の中心線と同程度の太さに。「辶」の下辺は「東」の中心線よりやや太く。

図①

秀英明朝L

游明朝体M

イワタ中明朝体オールド

平成明朝体W3

「繞（にょう）」の漢字も左右合成漢字と見なし、之繞（辶＝しんにょう）の「通」から見ていきます。

まず、之繞に注目してください。平成明朝体の2画目横線が、他の3書体より高いところにあるのが気になります（図①）。1画目の点をやや立てて、次の横線を少し下げると、点を打ってから横線を引くまでの呼吸のようなものが生まれます。

3画目の右に払う横線は、秀英明朝、游明朝体、イワタオールドは終筆を持ち上げ太くしていますが、平成明朝体は水平のまま、かつ同じ太さにしています（補助線）。錯視によって、水平だと山反りに見え、同じ太さだと右下がりに見えます。

之繞の漢字のうれしい情報としては、画数が極端に多くならない限り、まったく同じ「辶」を使うことができますので、覚えておいてください。

横線と縦線の長短

「甬」に話を進めます。「マ」は、イワタオールドと平成明朝体の1画目が左に長すぎます（図①）。イ

像度での表現に徹しています。

之繞の漢字は、明治政府が『康熙字典』の字体を採用した時点ではみな二点之繞でしたが（図②）、1949年に当用漢字（いまの常用漢字に該当）が内閣告示されてから用漢字外は二点之繞となりました。

一点之繞の漢字は第1水準に属し、二点之繞の漢字はおもに第2水準に属しますが、二点之繞の漢字は一点之繞の漢字をもとに、3ヵ所の空きが等間隔になるように調整します（図③●）。

ワタオールドの「用」は中央の縦線が長く、之繞との間隔が極端に狭くなってしまいました。『康熙字典』（道光版）を見ても「マ」の1画目は長くないです（図②）。

「用」の中央縦線は、起筆部の右に打ち込みの痕跡があるのが秀英明朝とイワタオールド、ないのが游明朝体と平成明朝体ですが、私はないほうを勧めます。「用」のすぐ上には「マ」の点もありますし、そこに打ち込みの痕跡があると、さらに黒みが増します。游明朝体は、打ち込みがないほうがモダンな印象になることも考慮しました。平成明朝体は、低解

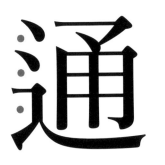

図②

『康熙字典』（道光版）

図③

游明朝体 M

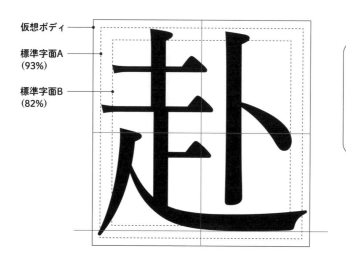

仮想ボディ

標準字面A
（93%）

標準字面B
（82%）

「赴」の作り方

◆大きさ

「赴」の左側の先端は標準字面Aに達する。「走」の下辺は標準字面Bをはみ出し、終筆は最大字面に達する。「卜」の点は標準字面Bに接する。

◆骨格

「走」について。3本の横線のウロコは左右の中心線をはみ出すように。1、2、3画目は標準字面B、A、Aから起筆する。4画目縦線は「土」の一直線に見えないように右にずらす。5画目横線は「土」の2本の横線と等間隔の位置に置く。6画目左ハライは標準字面Bより内側から起筆し、谷反りに長く送筆し、標準字面Aの左辺に達する。最終画の繞の下辺はゆるい谷反りで、左ハライの終筆と高さをほぼ揃える（補助線）。

「卜」について。縦線は標準字面Aより下から起筆し、「走」の下辺に届かない。点は標準字面Bに接する。

◆エレメント

「走」の縦線と横線は「東」や「国」、「走」は「愛」を利用。「走」の太さや柔らかい曲線は「辷」のイメージで。「卜」は「東」と「永」を利用して作る。

◆太さ

「走」の最終画の横線と「卜」の縦線は、「東」の中心線より少し太くする。

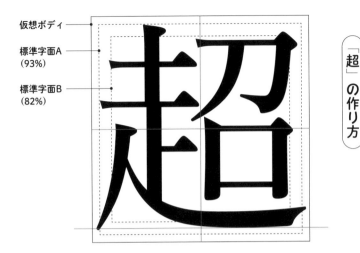

仮想ボディ

標準字面A
（93%）

標準字面B
（82%）

「超」の作り方

◆大きさ

「走」の左側の先端は標準字面Aに達する。「走」の下辺は標準字面Bをはみ出し、終筆は最大字面に達する。「召」の1画目横線と4画目縦線は、標準字面Bを目安に配置する。

◆骨格

「走」について。「召」は「卜」よりも大きいので、最終画以外は、標準字面Aの左½のスペースに配置する。その他の作り方は「赴」と同じ。

「召」について。「刀」の1画目横線は標準字面Bよりも下を送筆し、標準字面Bを目安に転折する。転折後は斜め左に降ろし、やや斜め左上に撥ねる。2画目の左ハライは「走」に食い込むようにすると、文字に一体感が生まれる。「口」の2画目縦線は標準字面Bを目安に配置し、ゲタは「走」の下辺に触れないようにする。

◆エレメント

「走」は「赴」を利用して作る。「召」は、「力」、「召」は「赴」、「召」は「東」を利用して作る。

◆太さ

縦線は「召」の右辺がもっとも太いが、「東」の中心線よりやや細くする。縦線は右から左へ細くなる。「走」の最終画の横線は、「東」の中心線より少し太くなる。

図①

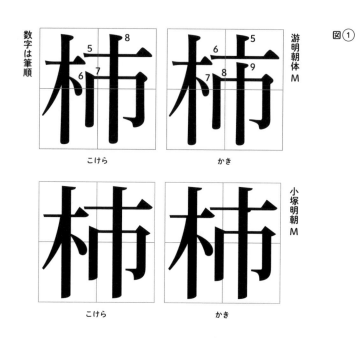

数字は筆順

游明朝体 M

5 8
6 7

こけら

5
6 9
7 8

かき

小塚明朝 M

こけら

かき

124

走繞（走＝そうにょう）の漢字は、「赴」と「超」の2文字をまとめて解説しますが、その前に「柿（かき）」と「柿（こけら）」の話をしようと思います。

果物の「柿」は、見た目がほぼ同じですが画数や筆順が違います（図①上）。游明朝体は、「柿（かき）」の「亠」と「巾」の間に空きをとって、「柿（こけら）」と区別ができるようにしました。

アドビの最新規格「Adobe-Japan1-7」の例示字形は小塚明朝で示されていますが、「柿（かき）」の9画目の縦線には、とても小さい打ち込みがついています（図①下）。この例示から私たちは、縦線は上から下まで1画で書くのではなく、「亠」と「巾」を分けて書かなくてはならないと理解するのです。

「走」を作るときにも、同様の注意を払う必要があります（図②）。「走」の縦線が1画に見えないようにしなくてはなりません。秀英明朝とイワタオールドは、4画目の縦線に打ち込みをつけました。游明朝体は黒みの集中を避けるためもあって、3画目と

図②

平成明朝体 W3　　イワタ中明朝体オールド　　游明朝体 M　　秀英明朝 L

125

同じ書体の走続だと思えるように

4画目の縦線をずらしました。

ところが、平成明朝体の縦線は上から下まで一直線になっています。この方法は、画数の勘違いのもとになるので、教育関係者からいやがられます。

次は「走」の右側部分についてです。「赴」の「卜」はわずか2画ですが、「超」の「召」はそれなりに複雑です。4書体がこの違いに、どう対処しているのかを見てみます（図②）。

走続の幅は、4書体とも「赴」が「超」より広くなっていますが、游明朝体は、「赴」の大きな走続と「超」の小さな走続を見比べても、同じ書体の走続だと納得できます。4画目の縦線を右にずらしたことで、画数の問題を解決しただけでなく、「走」と「卜」や「召」との隙間を埋めて、空きを均一に見せることにも成功しています。

秀英明朝の走続は、「赴」と「超」では大きさがかなり違いますが、「走」のエレメントや空きのバラ

ンスが揃っていて、同じ書体の走続だと思えます。

ところが、イワタオールドの「赴」と「超」は、同じ書体とは思えないほど、走続から受ける印象が異なります。走続の印象を揃えるためには「赴」の2、4画目の縦線を右に移動させる、横線は1画目を下げて3画目を上げる、6画目左ハライを曲線的にするなどの調整が必要だと感じます。

平成明朝体で気になるのは、「走」と「ト」が離れすぎていることです。イワタオールドと同様に、「超」の6画目左ハライをやや右に傾けるなどの調整を行えば、現状の不揃い感は解消されるはずです。横線位置や長さは現状でよいと思いますが、ウロコの大きさのバラツキが気になります。

なぜイワタオールドの「赴」と「超」を作ったときに、いま指摘したようなことに気づかなかっただろうかと、不思議に思う方も少なくないと思います。金属活字の書体をもとにデジタル化するときのチェックが甘かったから、というのがすぐに思いつく理由ですが、では金属活字を作るときはチェックをしなかったのだろうかなどと、疑問はなかなか氷解しません。

126

デザイン仕様の明確化

改刻が必ずしもうまくいかない理由は「鯨」でも解説しましたが（112ページ）、岩田明朝体の金属活字をもとにイワタオールドを作ったときに、デザインの仕様が明確化されていなかった可能性があります。とくに複数人で作業を行う場合は、仕様の明確化は重要です。

そんなことを考えるにつけ、金属活字や写真植字の時代よりデジタルフォントの時代のほうが、精度の高い書体を作る環境が整っていると感じます。環境に甘んじることなく、日々研鑽（けんさん）しなくてはと思うばかりです。

上下合成漢字の作り方

左右構造の次は上下構造の漢字です。
ウ冠やワ冠の漢字をはじめ、上部と下部を合わせたような漢字を、
「上下合成漢字」と呼ぶことにします。
同じ冠の漢字でも、その下になにが来るのかによって
エレメントの調整を行うのは、「左右合成漢字」と同じです。

冠の

漢字は、冠の下を広くとるようにと、書家の石川九楊さん（いしかわきゅうよう）（1945年〜）から口を酸っぱくして言われたことがあります。石川さんとの出会いは、私が伝統的な書法を意識するきっかけの一つとなりましたが、上下合成漢字についてはそうした視点も交えてお話ししようと思います。

はじめに取り上げるのは、ウ冠（宀＝うかんむり）の「家」です。石川さんの考え方に従って「宀」と「豕」の間隔を確認すると、4書体ではイワタオールドと平成明朝体が広く見えます（図①）。游明朝体は、文字全体としてエレメント間の空きが均一に見えるように作りましたが、石川氏から指摘を受けてそれでいいのだろうかと悩みはじめました。

そんな私に示唆を与えてくれたのが中国の古筆です。唐代の書家である欧陽詢、顔真卿、褚遂良（ちょすいりょう）（596〜658年）の「家」を紹介します（図②）。

［☞129ページに続く］

127

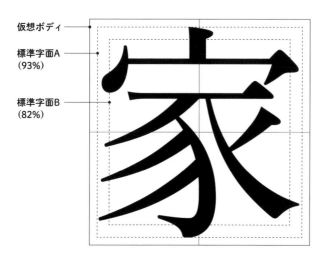

仮想ボディ

標準字面A
（93%）

標準字面B
（82%）

「家」の作り方

◆大きさ

「宀」の上、左、右、「豕」の最下部のハネ、左右のハライは標準字面Aを目安に配置する。

◆骨格

「宀」の3画目横線と「豕」の1画目横線で、標準字面Aの上半分のスペースを3等分するイメージ。

「豕」について。1画目横線を左右中央に置く。2画目左ハライは1画目横線の中央よりもやや左から寝かせ気味に。3画目は、2画目の途中から起筆して弧を描き、左右の中心線を跨ぐように運筆し、ハネの手前でやや左側に入って撥ねる。4、5画目は等間隔で開き気味に払い、5画目の終筆は標準字面Aまで伸びる。6画目の左ハライは、標準字面Bの内側から「永」の啄（60、62ページ）と同様に鋭く運筆する。最終画の右ハライは1画目の横線から起筆し、標準字面Aまでゆったりと払う。終筆は、5画目左ハライの終筆と同じか、やや高く。

◆エレメント

「宀」は「東」と「愛」、「豕」は「東」「袋」「永」を利用して作る。

◆太さ

「宀」の1画目縦線と「豕」の3画目は、「東」の中心線と同じ太さに見えるように。「豕」の右ハライの終筆がもっとも太くなる。

図①

游明朝体 M

秀英明朝 L

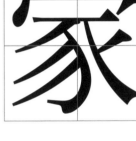

平成明朝体 W3

イワタ中明朝体オールド

これらの書に触れて、全体のバランスや重心の低さなどがとても参考になりました。そこで、あらためて游明朝体の「家」を見直してみたのです。

游明朝体の「家」を改変する

游明朝体は「家」の1画目の横線が長く、そのために、「宀」の下の空間が閉じられて狭く感じる。横線を短くし、かつ「宀」のカタハネをやや長くしてはどうか（図③②）。また、「豕」の3画目のマゲハ

図②

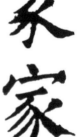

欧陽詢

顔真卿

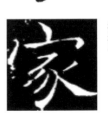

褚遂良

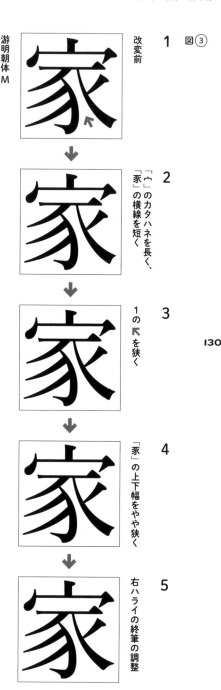

游明朝体M

1　図③　改変前

2　「宀」のカタハネを長く、「豕」の横線を短く

3　1の ↖ を狭く

4　「豕」の上下幅をやや狭く

5　右ハライの終筆の調整

ネと最終画の右ハライに囲まれた空間（図③1 ↖ ↖）が広いので、相対的に「宀」の下の空間が狭く感じられる。その3画目と最終画に囲まれた空間を狭めて（図③3）、全体的に空きも調整しつつ、「豕」をやや小ぶりにしてはどうか（図③4）。そして最後に、右ハライの終筆を「木」で解説したような筆のヌケがよい形（84ページ）に修整すればよいのではないか（図③5）。そんなふうに考えて、128ページの「家」を作りました。

私は最近、冠を部首に持ち、ある程度画数の多い

文字の冠の下の空きは、「空きを均一にとる」という游明朝体の原則にこだわらず、少し広めに見せたほうがよいと考えるようになりました。

文字全体をなにが支えるのか

そこで、あらためて4書体の「家」の建てつけを見てみます（図①）。「家」には、文字全体を支える柱の役割を果たす、垂直の長い縦線がありません。それを踏まえたうえでバランスをどうとるのかが、

「家」の難しいところです。

秀英明朝と游明朝体は、1画目縦線の延長線上に6画目の長い曲線があるように感じられ、縦線の代役を果たしているかのようです。

イワタオールドは、左右に伸びた4本のハライが家を支えています。秀英明朝、游明朝体、平成明朝体の6画目は、比較的似たような弧を描いていますが、イワタオールドはかなり左下まで回り込んでから撥ねています。なんだか小動物のような感じで、太細のバランスも悪くありません。ただ、3本の左ハライの間隔が不揃いなのはなぜでしょうか。1本目の左ハライがやや太いのも気になります。

最終画の右ハライも難物です。そもそもこの右ハライは、なぜ4画目の横線から出すようになったのでしょう。私たちが「家」の字を書くときは、6画目の曲線の半ばあたりから書きはじめているはずですし、小学校でもそのように教えています。

ところが本文用明朝体の最終画は、多くの書体が4画目の横線から出ています（図①、⑤）。4書体では秀英明朝が、12書体では本明朝、リュウミン、イ

131

ワタ中明朝体、しまなみが、5画目の左ハライや6画目の曲線から出ているのが例外的ですが、これらの字形もおもしろいと感じます。

右に払うか、点を打つか

明朝体のおおもと『康熙字典』（道光版）の「家」を見てみます（図④）。4書体と比べると、1画目と6画目がより一体化しているように感じませんか。

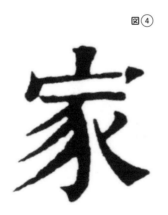

図④

『康熙字典』（道光版）

図⑤

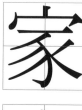
本明朝 L

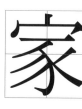
リュウミン R-KL

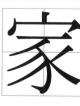
凸版文久明朝 R

ヒラギノ明朝体 W3

マティス M

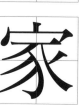
イワタ中明朝体

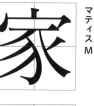
しまなみ

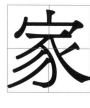
黎ミン L

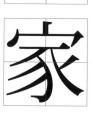
A1明朝

小塚明朝 R

A1明朝

筑紫アンティーク L明朝 L

筑紫明朝 R

最終画の右ハライは、起筆が横線からも曲線からも離れていますが、『康熙字典』のように作ると、空きのバランスがよくなると思います。

見出し用の太い明朝体も見てみます（図⑥）。秀英初号明朝が真っ黒になっているのが目を引きますが、太い明朝体の場合、右ハライの出どころはさまざまです。黒みのバランスを優先させるなら、最終画を右ハライではなく点にするのも目だと思います。たとえば、「逐」の最終画は点になっています（図⑦1）。払おうとしても狭くて払いきれない、之繞の終筆はハライになっているからハライが重ならないほうがよい、などと考えた結果です。「Adobe-Japan1」の例示字形でも「逐」の最終画は点になっています。

話が「家」から離れていきますが、「大」が「口」に囲まれた「恩」の字にも同様の問題が発生しています（図⑦2）。「大」の最終画は「口」が邪魔になって払いづらいのですが、教科書体の字形は小学校で教えるとおりに作らなくてはならないので、游教科書体は図⑦2のようにしました。

図⑥

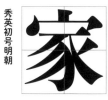

游明朝体 E

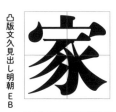

秀英初号明朝

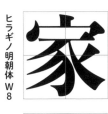

凸版文久見出し明朝 EB

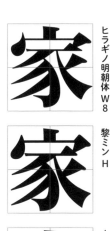

ヒラギノ明朝体 W8

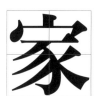

イワタ特太明朝体 オールド

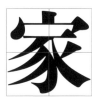

游築見出し明朝体

光朝

黎ミン H

小塚明朝 H

筑紫A見出しミン E

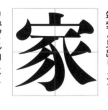

リュウミンH-KL

本明朝 U

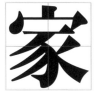

133

図⑦　游明朝体 M

3

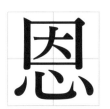

2

游教科書体New M

1

「恩」と「恩」のような止めるか払うかの違いについて、常用漢字表には「デザインの違いに属する事柄であって、字体の違いではないと考えられる」と記されています。ただ、両方に「Adobe-Japan1」のコードが振られているので、両方らなくてはなりません。コードに対応して作るべき字体が増える例としては、「塚」を挙げておきます。点を加えるか加えないか、どこに加えるかで、「塚」「塚」「塚」の3種類を作ることになります（図⑦3）。

「よい家」のイメージとは

5年間にわたって開催された連続講座「明朝体の教室」では、ときに書家の筆跡を鑑賞することがありました。「家」の解説のときも、先ほど紹介した3人の書家の「家」を紹介しましたが、欧陽詢も顔真卿も褚遂良も、なぜこんなに美しい文字が書けるのでしょうか（図②）。私は常に、自分の内側から出てくるものを尊重して文字を作りたいと考えています

が、3500年にも及ぶ漢字の歴史を踏まえつつ、デバイスや時代の変化を加味して文字を作ることが重要だと思います。

同じく「明朝体の教室」では、4書体のどれが好みか、挙手でアンケートをとることもありました。「家」については、イワタオールドに圧倒的な支持が集まり、「6画目のカーブが柔らかいのがいい」「手書きのニュアンスが感じられるのがいい」などの意見が寄せられました。

イワタオールドの「家」は個性的です。イワタの「家」の6画目に独特の雰囲気を感じ、それがみなさんの「よい家」のイメージに繋がっていることがわかりました。ですが私は、そのことを承知したうえで、本文用明朝体の書体セットとしては、個性的な書体より、多くの人にとって読みやすい書体を目指したいと考えるのです。可読性の高い本文書体を作ろうとするときには、字体に寄り添いながら、空きのとり方に気を遣い、黒みムラをできる限り排除することが、なにより大切だと考えています。

134

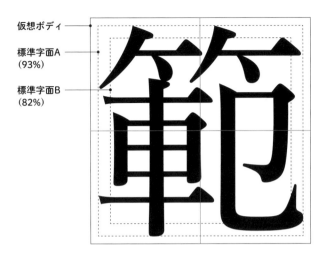

仮想ボディ

標準字面A
（93%）

標準字面B
（82%）

「範」の作り方

◆大きさ

縦線や横線、左ハライ、カギハネなどの先端は標準字面Aに接し、「車」の2画目の縦線、「巳」の1画目の縦線は標準字面Bにほぼ接する。

◆骨格

「竹」について。標準字面Aの上から¼程度のスペースに配置する。2本の横線は同じ高さに、右の横線の終筆は標準字面Aにほぼ接する。点は立ち気味に。

「車」について。「車」は標準字面Aの左から60%程度のスペースに。「田」の左縦線は標準字面Bを目安にし、下の横線は起筆が標準字面Aに接し、中央縦線は終筆が標準字面Aに達する。「巳」の1画目横線は「車」の1画目横線より高い位置に置き、角ウロコの下は右反りにゆるい弧を描き、標準字面Bの内側からやや左上に撥ねる。

最終画の横線は標準字面Aより内側を送筆する。

◆エレメント

「竹」は「袋」と「国」、「車」は「東」、「巳」は「力」と「愛」を利用して作る。最終画のハネアゲの強さは「袋」を参考にする。

◆太さ

「巳」の右縦線は「東」の中心線よりやや細く、全体で5本ある縦線は左から右へ太くなるイメージで。

図①

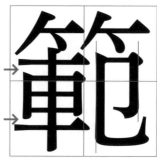

秀英明朝 L

游明朝体 M

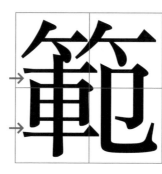

イワタ中明朝体オールド

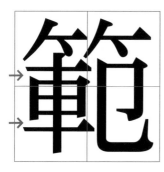

平成明朝体 W3

竹冠（竹＝たけかんむり）の漢字は「範」を検討します。4書体から見てみましょう（図①）。

冠の下の空き

「竹」については、1、4画目の左ハライの起筆部をある程度長く見せて、竹冠の存在感を示したいと思います。そのためには2、5画目の横線をあまり高くしないことですが、游明朝体の左ハライは、横線より上の部分が少し短いと感じます。

冠の下の空きは、「家」と同様に広めにとるようにします。「竹」が「軋」を干渉せざるを得ないと感じたときは、「竹」の3画目の点と「車」の縦線をぶつけてください。4書体ともそうしていますが、いずれも異なる位置で接触していて、黒みをどう抑えるかに腐心しているのが伝わってきます。

游明朝体の「竹」と「軋」は、空きの広さも「竹」の点と「車」の縦線のぶつけ方も悪くありません。イワタオールドの「竹」は右が大きく、2本の左ハライも右が長くなっています。他の3書体には見

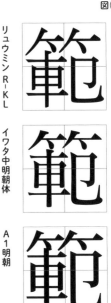
本明朝 L

リュウミン R-KL

凸版文久明朝 R

ヒラギノ明朝体 W3

マティスM

イワタ中明朝体

しまなみ

黎ミン L

小塚明朝 R

A1明朝

筑紫アンティークL明朝

筑紫明朝 R

られない特徴ですが、内側より外側を強くする原則に従うなら、1画目の左ハライを強くすべきです。3画目の点が「車」の縦線と重なって黒みが目立つのも、改善の余地があります。平成明朝体の「𥫗」は、3画目の点を右に寄せすぎです。2、5画目の横線と、3、6画目の点の重なり方も、もう少し浅くすべきです。

秀英明朝は、なにかを犠牲にしている感じがないというか、エレメントがバランスよく配置されていると感じます。

12書体も見てみます（図②）。「範」は重心が低くなりがちですが、本明朝のように「𥫗」の天地幅が広いと、文字の重心がさらに下がり、「範」を含む文章を横に組んだときに、重心のずれが気になりそうです。リュウミンの「𥫗」は、左点を寝かせたのは「車」の縦線を避けるため、右点を立たせたのは点の下が空いているからだと思いますが、できれば避けたいやり方です。

「軛」についても検討します。「車」には5本の横

線がありますが、4書体の「田」と上下の「一」と
の間隔に注目してください（図①→）。秀英明朝は
上下が同じ広さです。イワタオールドは上より下が
狭く、游明朝体と平成明朝体は上より下が広く見え
ますが、やはり同じ広さがよさそうです。
イワタオールドは数値的には等間隔でも、「田」
の縦線のゲタのせいで、下の空きが狭く見えます。
これも錯視です。　游明朝体はゲタの影響を考慮しす
ぎたために、下の空きの広さが目立ちます。

「已」の作り方

「已」についてですが、1画目の転折後の縦線は、
4書体では游明朝体以外の3書体が直線です。秀英
明朝は撥ねる直前で縦線を外に膨らませ（図①補助
線）、ハネの内側を曲線にしました。
12書体も見てください。　転折後の縦線を内側に曲
げているのは、字游工房が制作した游明朝体とヒラ
ギノ明朝体、フォントワークスの筑紫明朝と筑紫ア

138

ンティークL明朝です（図①、②）。いずれも写研か
ら独立したデザイナーが関わった書体ですが、游明
朝体もある程度垂直に降ろしてから曲げたほうがよ
かったと、フォントワークスの藤田重信さん（19
57年〜）が作った筑紫書体を見ながら反省します。
2画目の縦線は、秀英明朝と游明朝体は単純な直
線にせず、後半部を左にやや膨らませて力強さを表
現しています（図①補助線）。
転折後の横線は、ゆるやかなカーブを描くように
します。平成明朝体、黎ミン、小塚明朝のような直
線のままは感心しません（図①、②）。この横線は、
転折前の縦線と同じ太さに見えるようにします。短
い横線は、縦線と数値的に同じ太さにすると太く見
えるので、游明朝体は横線を少し細くしましたが、
秀英明朝やイワタオールドのように横線が細く見え
ると、カギハネの力強さが失われます。
イワタオールドと平成明朝体が、「竹」と「靶」の
バランスが崩れていると感じるのは、「已」を下げ
たことも原因の一つだと思います。

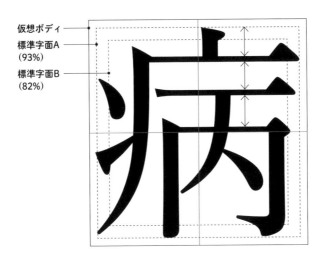

仮想ボディ
標準字面A（93%）
標準字面B（82%）

「病」の作り方

◆大きさ

エレメントの先端部分は標準字面Aに達する。「丙」の3画目縦線は標準字面Bにほぼ接する。

◆骨格

「疒」について。1画目縦線は左右中央より右に置く。2画目横線の終筆は標準字面Aに達する。3画目左ハライは標準字面Aの左¼の位置を目安に起筆し、垂直に降ろしてからゆっくりと左に払い、標準字面Aの左下隅で終筆する。4、5画目の点と右ハネも標準字面Aに接する。空間が狭いので点は立ち気味になるが、右ハネは45度よりも寝かせたい。

「丙」について。2本の横線は、「疒」の2画目横線と標準字面Aの間隔と同程度の空き（↑↓）をとりつつ配置し、2本の縦線は、1画目横線の左右幅の中央に左右対称のイメージで配置する。「人」の配置も、「丙」の内側の空きが均一に見えるようにする。

◆エレメント

「疒」は「鷹」と「袋」、「丙」の「丙」は「東」と「永」、「丙」は「愛」と「永」を利用して作る。

◆太さ

縦線は「東」の中心線よりやや細くする。「疒」の左ハライは「丙」の3画目縦線と同じくらいの太さに。

図① 秀英明朝 L

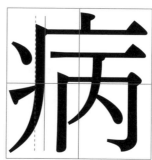

游明朝体 M

イワタ中明朝体オールド

平成明朝体 W3

「垂（たれ）」と「構（かまえ）」の漢字も上下合成漢字と考えます。これまでにも「鷹」を垂の漢字としてとり上げましたが（65ページ〜）、ここでは病垂（疒＝やまいだれ）の「病」を検討します。

重心と傾きの調整

垂とその内側の関係から見ていきます。

「病」は、病垂のために重心が右に寄りがちな、形の決まりにくい漢字です（図①）。病垂の漢字は、雁垂（厂）や麻垂（广）の漢字以上に内側のスペースが狭くなり、重心も右にずれやすくなります。

文字全体の重心を左右中央に置き、「丙」を病垂のなかにバランスよく収めるには、どうすればいいでしょうか。すぐに思いつくのは「丙」を左に寄せる方法ですが、そうすると「疒」の左ハライと「丙」の間が窮屈になってしまいます。

そこで、游明朝体は「疒」の3画目左ハライを上方から開きはじめることにしました。4書体の左ハライに引いてある、実線の補助線を比較してくださ

図②

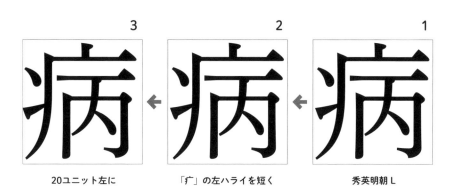

3	2	1
20ユニット左に	「疒」の左ハライを短く	秀英明朝 L

い（図①）。游明朝体は早めに開くことで、「疒」の左ハライと「丙」の2画目縦線の間に空きを確保しました。そうすることで「丙」を少し左に寄せることが可能になり、重心が右に行くのをある程度防いでいます。

病垂にはもう一つ修整ポイントがあります。左ハライに引っぱられて、文字全体が右に傾いて見えるのを防がなくてはなりません。4書体の左ハライに引いた、点線の補助線に注目してください（図①）。平成明朝体以外の3書体は、起筆部の左側をやや太らせることで、錯視調整を行っています。

「丙」については、「冂」の内側の三つの空間が同程度の大きさに見えることが大事です。4書体を見ると、秀英明朝と游明朝体は空きのバランスがしっかりとれていると思います（図①）。イワタオールドと平成明朝体は、●のところがやや狭くなってしまいました。

4画目の左ハライに注目すると、ここも、2画目の縦線に達しているかどうかで二分されます。どち

図③

3

2

1

20ユニット
左に寄せた「病」

「疒」の左ハライを
短くした「病」

秀英明朝L

142

らもありだと思いますが、游明朝体の左ハライは、先端が細くなっているので少し短く見えます。

秀英明朝の「病」を改変する

話を重心に戻します。秀英明朝「病」の右寄りの重心を、少し左に移動させてみます（図②）。

まず、最大字面ぎりぎりまで達している「疒」の左ハライを短くします（図②-2）。すると、「病」全体がひとまわり小さく見えるようになります。左ハライの先端にスペースができるようになることで、重心がさらに右にずれますが、そのスペースのおかげで「病」全体を左に寄せることが可能になりました。そこで仮想ボディにぶつかることは気にせずに、全体を20ユニット左に寄せます（図②-3）。

改変前を含めて三つの「病」ができたところで、ほぼ左右対称な漢字「書」と縦に並べて組んでみました（図③）。寄り引きの乱れがほとんど感じられない「3」がしっくりきませんか。ただ「病」の左側が仮想ボディにしっくりぶつかっているので、それなら病

垂の4、5画目を短くするか、10ユニット右に戻そうか、でもそれなら改変前の「病」でもいいよね、などという議論になるかもしれません。正解に辿り着くのはなかなか大変です。

20ユニットがどれくらいの長さかというと、1000ユニットのうちの20ユニットですから、全体の50分の1です。つまり、原字を作るための50ミリ四方の正方形のなかで、文字を1ミリ左に動かしたことになります。この本の本文サイズの13・5級なら0・0675ミリです。10ユニット右に戻すというのは0・5ミリ右に移動させることですから、13・5級なら0・03375ミリになります。

こうしたミリ以下の世界での格闘の結果が、本文の組版に表れます。改変前後の「病」（図③1、3）を使った秀英明朝13・5級の短文を並べてみましたので、違いを吟味してみてください（図④）。

図④

●改変前の「病」
早く病気が治りますように。

●改変後の「病」
早く病気が治りますように。

13.5級

●改変前の「病」
早く病気が治りますように。

●改変後の「病」
早く病気が治りますように。

24級 〈参考〉

秀英明朝 L

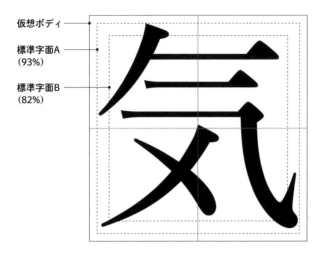

仮想ボディ

標準字面A
（93%）

標準字面B
（82%）

「気」の作り方

◆大きさ

1画目の左ハライ、4画目のソリハネ、5画目の左ハライは標準字面Aに接する。その他のエレメントは、空きを均一にする意識で配置する。

◆骨格

「気」について。3本の横線は等間隔に。2本目は短く、3本目は標準字面Aの右から¼程度のところで、縦方向に転折し、反時計回りに反りつつ標準字面Aの右下隅に進み、右上に撥ねる。

「乄」について。「⺅」の内側中央に配置し、四つの空きが均一に見えるようにする。左ハライは標準字面Aの左下隅に達するように長く払う。点も長めにする。

1画目の起筆の位置と角度、4画目の転折の位置、ソリハネの角度などにより、フトコロの見え方が大きく変化する。左寄りの重心が気になる場合は、「乄」の交点をやや右に持って行くなどの工夫が必要になる。

◆エレメント

「気」は「袋」、「気」は「東」、「気」は「国」と「袋」、「気」は「愛」、「気」は「永」を利用して作る。

◆太さ

太い部分は「東」の中心線と同じ太さに。横線のウロコは1本目が最大になる。

図①

秀英明朝 L

游明朝体 M

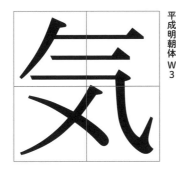

イワタ中明朝体オールド

平成明朝体 W3

145

重心が右にずれる病垂の「病」に続いて、重心が左にずれる気構（気＝きがまえ）の漢字についても、上下合成漢字のパートで解説します。

「気」は戦後生まれの漢字です。1948年（昭和23年）6月、文部省（当時）に設置された国語審議会は、活字字体の標準形を手書きで示した当用漢字字体表をまとめ、答申しました。そこに「気」の新字としての「気」が収録されたのです。

そして翌1949年（昭和24年）4月、当用漢字体表（1850字）が内閣告示されたことにより、新字の「気」が当用漢字となり、旧字の「氣」は公の場面から姿を消すことになりました。

4書体の「気」を見てください（図①）。デザインのもとになった金属活字が、当用漢字字体表の告示を受けてあわてて作られたせいかもしれませんが、秀英明朝とイワタオールドの「メ」は、大きすぎると思います。1990年生まれの平成明朝体にも同様のバランスの悪さを感じます。

気構について検討します。「気」の1本目の横線

図②

秀英明朝 L

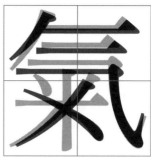

游明朝体 M

イワタ中明朝体オールド

平成明朝体 W3

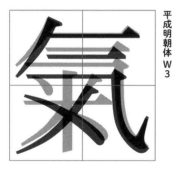

の高さは、秀英明朝、平成明朝体、游明朝体、イワタオールドの順になり、3本目の高さは4書体ともほぼ同じになっています（図①）。

　4画目のソリハネの左右幅は、広い順に游明朝体、平成明朝体、イワタオールド、秀英明朝となりますが、ここで考えたいのが、冒頭でも触れた「重心が左にずれる」問題です。

　ソリハネの幅を広くとるほど文字全体の重心が左にずれてしまいますが、游明朝体の「気」は「氣」に比べて気構の3本の横線を短くして、「メ」のスペースの横幅を狭くしました（図②）。このことにより重心の左へのずれは、かなり抑えられているはずです。游明朝体以外の3書体は「氣」のフトコロの広さをほぼ踏襲しているので、どうしても「メ」が大きくなり、重心の左へのずれが改善されていません（図②）。

　イワタオールドの「メ」は右に寄せすぎたため、ソリハネとの間隔がとても狭くなりました。游明朝体以外の3書体は「メ」の2画目の点をかなり長くしましたが、点が長すぎるのは感心しません。

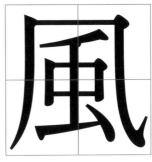

秀英明朝 L

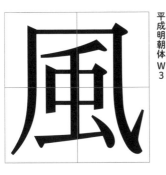

游明朝体 M

図③

イワタ中明朝体オールド

平成明朝体 W3

147

「風」の重心と角ウロコ

重心が左に寄りがちな漢字には「風」もあります（図③）。1、2画目の左ハライとソリハネの左右幅を同じにすれば、重心を左右中央に持っていくのが容易になりますが、ソリハネはどうしても幅が広くなります。

游明朝体はソリハネの幅を狭くすることに傾注しましたが、3書体を見ると、とりわけイワタオールドに努力不足を感じます。イワタオールドの「風」は、ソリハネの右側がこれだけ空いているのですから、全体をもう少し右に寄せられるはずです。「風」には二つの角ウロコがありますが、「虫」の角ウロコを游明朝体のように小さくすれば「虫」の右側の空きが広がり、「虫」をさらに右に動かすことができます。以上のようにすれば「虫」の縦線はかなり左右中央に近づき、左寄りの重心が改善されるはずです。

字種拡張の方法

12文字の書体見本をもとにして
字種を増やす方法を解説してきましたが、
ここでは、私たちが実際に行っている
「字種拡張」の方法を紹介します。

148

漢字 の明朝体金属活字は、19世紀のフランスではじめて作られました。当時のヨーロッパで漢字の活字が求められた理由としては、東洋学の研究に欠かせなかったこと、アジアへのキリスト教布教活動に必要とされたことなどが挙げられます。なぜ明朝体だったのかについては、当時の欧文の基本書体であるローマン体と明朝体にはデザインの雰囲気に通じるものがあったこと、垂直水平構造

の明朝体は楷書体などよりデザインしやすかったことなどが、理由として語られています。

当時の活字作りには「分合活字」と呼ばれる手法がとられていました（図①）。左右、上下を別々に作る分合活字は、字種拡張が容易でした。偏や冠のスペースを字面の3分の1と決めたため、バランスがとても悪くなりましたが、彫刻する活字の数が激減するメリットは、小さくありませんでした。

図①

北米長老教会はフランスから明朝体活字を買い求め、中国での布教活動に使用する冊子などを印刷した。

「北米長老教会が所有する分合活字総数見本」
（北米長老教会中国伝道会編、1844年、横浜市歴史博物館「小宮山博史文庫」所蔵）
Characters Formed by the Divisible Type Belonging to the Chinese Mission of the Board of Foreign Missions of the Presbyterian Church in the United States of America.

149

分合活字の発想

なぜ二百年も前の活字作りの話をしたのかというと、いまの日本で字游工房などのフォントメーカーが行う字種拡張にも、分合活字の発想が取り入れられているからです。

字種は、書体見本（12文字）↓ 種字（415文字）↓ JIS第1水準（2965文字）↓……と増やしていきますが（40ページ〜）、左右合成漢字や上下合成漢字は、すでに作成した文字の偏や冠などを配置してから修整するほうが、作業効率が高まります。

それが、フォントメーカーが採用している字種拡張の方法です。ここまでは、書体見本を利用する漢字の作り方を紹介してきましたが、実際はもう少しシステマティックな方法がとられています。415字の種字を作り終え、JIS第1水準の漢字作りにとりかかるときは、図②1のような状態のものが100点ずつ収められた「字種拡張ファイル」が作成され、担当者に割り振られます。

図②

①

（図②1）

字種拡張1「謡」の場合

● 第1段階　準備 （図②1）

字種拡張ファイルの「謡」は、図②1のようにな

っています。これから作ろうとする「謡」のまわり

に、作業中に利用するであろう四つの種字（「嵯」

「端」「論」「緩」）が、仮想ボディを接して貼られてい

ます。

言偏の種字は、偏の左右幅の広狭や旁の字形に変

化をつけた「話」「諍」「論」「訣」「識」「計」の6文

字がありますが、「謡」を作るときは「論」の言偏を

使います。「謡」と「論」は画数がほぼ同じなので、

言偏の幅が利用できそうですし、旁が偏を干渉して

いないという共通点もあります。

● 第2段階　エレメントの貼りつけ （図②2）

作字に使用するエレメントを黒く表しました。

言偏は「論」から、旁の上部は「緩」から、下部は「端」から使う部分を持ってきます。すると、文字とは呼べない無修整の「謡」ができあがります。

種字が仮想ボディを接して並んでいるので、必要なエレメントは1000ユニット移動させて、種字の同じ位置（「山」は下方）に収めます。すると、字面の外側が決まり、作業がスムーズに進みます。

旁の5、6画目の横線には「嵯」の旁の5、6画目も使えますが、私は「緩」を使って旁の上半分を一気に貼りつけます。「山」は「端」と「嵯」の二つの種字にありますが、私は左右が広い「端」の旁にある「山」を選びます。「謡」の「山」は1画目の縦線が長いので、その縦線だけ「嵯」から持ってくることもできますが、横に広い「山」のなかに縦に長い「山」で使っていた縦線が入ると、3本の縦線の太さの調整に時間がかかりそうです。

● 第3段階　おおまかな文字作り　（図②3）

文字とは呼べない「謡」を文字と呼べるようにす

◉ 第4段階　最終調整　（図②④）

おもな修整点は以下になります。

「言」▼ さらに左右幅を広げ、そのために細い印象になった縦線を太くする。

「⺍」▼ 二つの点の大きさと傾き、2本の左ハライの形を整える。

「舌」▼ 1、2画目の横線の長さと位置を調整し、偏と旁のバランスを整える。3画目縦線の起筆の打ち込みをとる。

ウロコの大きさについては、言偏のウロコは大きさを変えず、旁のウロコはやや高くしました。「内

るための修整にとりかかります。

まず、言偏の左右幅をやや広げます。そして、旁を文字らしくすることに注力します。いちばん気になるのは「山」です。3本の縦線を長くする、それに応じて「舌」の横線の高さを調整する。そして「⺍」と「舌」の間隔をほどよくする、という手順で進めます。

153

図③

第3段階 グレー／第4段階 輪郭線

側より外側を強く」という文字作りの原則がここにも当てはまりますが、その際、「嵯」の五つのウロコも参考にします。

最後に、黒みムラが感じられないように全体を整えると、「謡」が完成します（図③）。

図④

①

154

【字種拡張 2 「築」の場合】

● 第1段階　準備　（図④1）

字種拡張ファイルの「築」は、図④1のようになっています。これから作ろうとする「築」のまわりに、作業中に利用するであろう三つの種字（「篤」「恐」「柴」）が、仮想ボディを接して貼られています。

竹冠の種字は「竿」「節」「範」「篤」の4文字がありますが、「⺮」が下部に干渉されていないことや、「⺮」と下部の高さのバランスが近いことなどにより、「篤」の竹冠を使います。

● 第2段階　エレメントの貼りつけ　（図④2）

作字に使用するエレメントを黒く表しました。竹冠は「篤」から、「巩」は「恐」から、「木」は「柴」から、ちょうど1000ユニット移動させて貼りつけます。すると、文字とは呼べない無修整の

②

「築」ができあがります。

「竹」と「玑」はこの段階では重なっていますが、上下構造の漢字にはこういうケースが頻出します。

そのため左右構造の漢字に比べて、どうしても作業効率が落ちます。冠以外では、「广」や「厂」などの垂の漢字や「辶」などの繞の漢字も同じ問題を抱えていて、第2段階から第3段階にかけては、字形を大幅に調整しなくてはなりません。

● 第3段階　おおまかな文字作り　（図④3）

エレメントを変形させて、おおまかに文字を作ります。まず、「竹」の横線を上げて、下の空間を広げます。次に、「木」を扁平にして、上の空間を広げます。広くなった空間に、扁平に加工した「玑」を収めます。

● 第4段階　最終調整　（図④4）

おもな修整点は以下になります。

③

「竹」▼　左払いをより傾け、点を少し短くする。

「巩」▼　横方向のフトコロを締める。具体的には、1画目横線のウロコを小さくし、3画目ハネアゲの角度をやや平らにし、「凡」の点の角度と長さを調整する。「巩」は内側に入るパーツなので、全体的にやや細くする。

「木」▼　縦線の上部を短くして、「凡」との干渉を避ける。

字種拡張に費やす作業時間についても触れておきます。種字にないエレメントを作るときはどうしてもペースダウンしますが、慣れたデザイナーなら、1日8時間あたり20～30文字ぐらいは作れます。4人1チームとすると、JIS第1水準の漢字の制作期間は、印字テストとその後の修整期間も含めて、3～4ヵ月というところでしょう。ただし、この「3～4ヶ月」については、数年もたてば、第3段階までならAIによる自動生成で作れるようになっているような気がします。

このようにしてJIS第1水準の2965文字を

図⑤

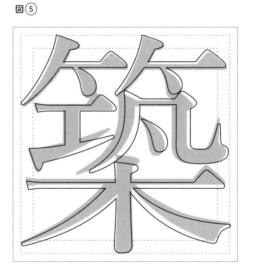

第3段階 グレー／第4段階 輪郭線

作り終えると、その後も同様の方法で、JIS第2水準以降の漢字を作っていくのです。

漢字とひらがなの3500年史

文字の歴史には、多くのヒントが隠れています。
文字の歴史を知ることが、
デザインに深みを与えてくれるはずです。

ここまで本文用明朝体の漢字の作り方を解説してきました。〈作り方〉を紹介した漢字の数は23文字になりましたが、明朝体という大海のほんの数滴にすぎません。その数滴がみなさんの羅針盤となれればと願うばかりです。

明朝体の大海には、漢字以上に使用頻度の高いひらがなの存在があります。次章からは「仮名の書き方」に話が進みますが、その前に、漢字とひらがなの歴史を駆け足で辿ってみたいと思います。漢字の解説でも、中国の書家の筆蹟や『康熙字典』の字体などに言及することがありましたが、文字の歴史を

知ることは書体作りに大きな示唆を与えてくれるはずです。

秦始皇帝の文字統一

漢字の起源とされる甲骨文字が中国大陸で使用されたのは、いまから約3500年も前のことです。亀甲（亀の甲羅）や獣骨（おもに牛の肩甲骨）の表面に卜占（占い）のために刻んだ文字が、1899年以降、中国河南省の殷墟（紀元前17世紀頃から紀元前1046年まで、黄河中流域を支配した殷王朝の都の遺跡）で大量に

発見されました（図①）。

甲骨文字や西周時代（紀元前1046〜771年）の青銅器に刻された金文などの文字は支配者階級の専有物でしたが、戦国時代（紀元前475〜221年）になり群雄割拠が進むと、地域ごとの独自性が見られるようになりました。そのなかで生まれた文字の一つが、太さが一定で丸みを帯びた転折部が特徴的な篆書（大篆）でした。

中国統一をなしとげた秦（紀元前221〜206年）の始皇帝（紀元前259〜210年）は、宰相李斯（?〜紀元前208年）に命じて篆書の統一書体「小篆」を定めます。始皇帝は強大な中央集権国家を作り上げるために、貨幣、度量衡などとともに文字も統一したのです。

その篆書の代表例として、始皇帝の偉業を讃える碑文『泰山刻石』の拓本（五十三字本）（図②）を紹介します。この碑文も小篆で書かれ、李斯の筆と伝えられています。篆書はいまの日本でもお札や印章などに使われていて、一万円札、五千円札、千円札には、表に「総裁之印」、裏に「発券局長」という篆書の赤い印影が印刷されています。

前漢の時代（紀元前206〜紀元8年）になると、篆

図①

甲骨文字　紀元前13世紀頃の甲骨片
（北京・中国歴史博物館所蔵）

図②

篆書　『泰山刻石』伝・李斯　紀元前219年刻
（三井記念美術館所蔵）

図③

隷書 『曹全碑』 １８５年刻
（三井記念美術館所蔵）

書の書きにくさが敬遠されて、字形の簡略化が進みました。そうして隷書が生まれ、さらに時代が進むにつれて、草書、行書、楷書が誕生します。

隷書の史料としては『曹全碑』（図③）が有名です。後漢（25〜220年）末期の役人・曹全の治績を記した碑文で、16世紀末の陝西省でほぼ完璧な形で出土しました。数多い漢碑のなかでも代表的な名品で、いまでも隷書の手本として用いられています。

篆書が隷書に移行して、だれにでも書きやすくなったことが、漢字が支配者だけのものではなくなり、広く使われるようになった最大の理由でした。

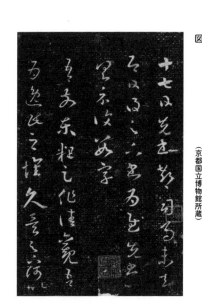

図④

草書 『十七帖』 王羲之 ４世紀
（京都国立博物館所蔵）

草書は漢代の400年間に隷書を崩していくことで成立しました。草書の「草」には「あらい」「下書き」などの意味がありますが、代表する墨跡としては東晋（317〜420年）の書家・王羲之（303〜361年）の『十七帖』（図④）を挙げておきます。草書の影響は現代中国にまで及び、一般的に使われる簡体字のデザインには、草書の字形をもとにして作られたものが少なくありません。

行書も漢代に、草書よりやや遅れて書かれはじめました。行書の代表作といえば、草書と同じく王羲之の『蘭亭序』（張金界奴本）（図⑤）になりますが、

160

行書はいまの日本でも日常的に使われる、曲線的で連続性のある書体です。

顔真卿の楷書

楷書は少し時代が下ってから生まれた書体です。隷書や行書が変化する過程で、南北朝時代（420〜589年）から隋代（581〜618年）、唐代（618〜907年）にかけて、楷書が標準的な書体として定着していきました。唐の書家・欧陽詢（557〜641年）の『九成宮醴泉銘』が代表例です。（図⑥）また、顔真卿（709〜785年）の筆による、曽祖父・勤礼（597〜664年）の墓碑『顔勤礼碑』（図⑦）は

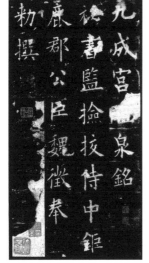

図⑤
行書　『蘭亭序』王羲之　353年
（『餘清斎帖』所収、呉廷編、1596年）

161

細い横線と太い縦線が特徴的で、これが顔真卿の書が明朝体のもとになったとされる所以です。たとえば「人」（4行目5文字目）の右払いなどに、明朝体のニュアンスが強く感じられます。顔真卿以前の楷書は四角のなかに小さく書かれましたが、顔真卿の楷書は文字が大きく、字間が狭く、これもすこぶる活字的です。

明朝体は明代（1368〜1644年）に中国で、後に日本でも、楷書体の印刷文字としての特性を高めた書体として定着していきます（90ページ）。1716年に完成した『康熙字典』（図⑧）は、清（1644〜

図⑥
楷書　『九成宮醴泉銘』欧陽詢　632年刻
（三井記念美術館所蔵）

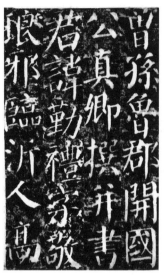

図⑦

楷書

『顔勤礼碑』顔真卿　779年刻

（親峰館所蔵）

1912年）の康熙帝の勅命により編纂された漢字字典で、親字4万7035字が部首、画数順に配列され、以後の字書の規範となりました。『康熙字典』の親字に使われた字体は「康熙字典体」と呼ばれ、日本の明朝体はこの康熙字典体をよりどころにしています。

和様書風の確立

このあたりで日本に目を転じます。4世紀後半に漢字が伝来して以来、日本の書は中国の影響のもと

図⑧

明朝体

『康熙字典』（道光版）1831年

（横浜市歴史博物館「小宮山博史文庫」所蔵）

で発展しました。平安時代（794〜1185年）初期に活躍した空海（774〜835年）、嵯峨天皇（786〜842年）、橘逸勢（782〜844年）は「三筆」と呼ばれ、その能書ぶりが称えられています。真言宗の開祖・空海と橘逸勢は、遣唐使としてともに中国に渡り、嵯峨天皇は彼らが持ち帰った唐様文化を宮中にとり込むことに、とても熱心でした。

三筆の書風は唐様の影響を受けた格調の高いものでしたが、空海の書には軽やかな表現も見られ、書

の世界における和様の誕生を予感させるものがあります。その代表作が、天台宗の開祖・最澄（767～822年）あての3通の手紙を巻物にした『風信帖』（810～812年頃）（図⑨）で、日本における行書の最高傑作とされています。

遣唐使廃止（894年）の頃になると国風文化が広まり、書にも柔らかみが加わるようになりました。日本独特の「柔和かつ優美な和様の書風は、平安時代中期以降、小野道風（894～966年）、藤原佐理（944～998年）、藤原行成（972～1027年）の

図⑨

行書　『風信帖』空海
810～812年頃
（東寺所蔵）

163

「三蹟」と呼ばれる書家たちの手によって確立されます。

少し時代を戻して万葉仮名の話をします。奈良時代（710～794年）の『正倉院万葉仮名文書』（762年頃）（図⑩）を見てみます。万葉仮名は、漢字の音を借用して日本の言葉を表記する文字のことで、「あ」という音は「安」と書き、「い」という音は「以」と書くという具合です。読んでみましょう。最初の「メ」は失敗だそうなので、「和」から始めま

図⑩

万葉仮名　『正倉院万葉仮名文書』
762年頃
（正倉院宝物）

図⑪

連綿仮名 『秋萩帖』 伝・小野道風
書写年不詳 （東京国立博物館所蔵）

す。「和可夜之奈比乃可波利尓波……」は「わかやしなひのかはりには……」となります。

万葉仮名は草体化しました。崩し文字になったのです。やがて「連綿仮名」が誕生し、複数のひらがなが繋げて書かれるようになりました。

小野道風の書と伝えられる『秋萩帖』（書写年不詳）（図⑪）は草仮名の代表的な作品です。草体化と連綿化の萌芽が感じられると思います。「閑見難川幾之

164

図⑫

連綿仮名 『升色紙』 伝・藤原行成
書写年不詳 （湯木美術館所蔵）

久礼登……」は「かみなつきしくれと……」と読みます。藤原行成の筆とされる『升色紙』（書写年不詳）（図⑫）には、連綿仮名の成熟した姿が見てとれます。「はるゆきのふるひ……」です。

和様の書風は、三蹟の手によって爛熟期を迎えました。豪華な料紙などに書き残されたこの時代の古筆は、和様のなかでもとくに「上代様」と呼ばれ、平安貴族の美意識の結実とされています。

図⑬

連綿活字のボディをグリッドで示した（著者作成）

連綿仮名　『伊勢物語』（嵯峨本）1608年
（近畿大学中央図書館所蔵）

165

嵯峨本と連綿体木活字

公家社会から武家社会になると、それに呼応するように、文字の姿も「たおやか」から「ますらお」へと変質していきますが、戦国時代を経て江戸時代（1603〜1868年）を迎える頃、美しい文字で日本の文学を残したいと考える人たちが京都に現れました。学者であり書家でもあった角倉素庵（1571〜1632年）と、絵師の俵屋宗達（生没年不詳）らのグループです。

「底本」と呼べるような正確で美しい出版物を刊行するために、素庵が中心となって連綿体の木活字を開発し、宗達は挿絵を担当しました。『伊勢物語』『徒然草』『方丈記』などの文学作品が、雲英模様などを施した料紙に印刷、刊行されたのです。これらは、素庵が居を構えた嵯峨の地名を冠して「嵯峨本」と総称され、日本の出版史上もっとも美麗な本という評価が与えられています。

その美しさの原点は、素庵らが作りだした連綿活

字にあります。嵯峨本の『伊勢物語』（図⑬右）を見
てください。1〜4文字分の大きさの連綿活字で構
成され、ボディの大きさ（長さ）が整数倍になってい
るのが見てとれます（図⑬左）。組版の横のライン
がきれいに揃うことや、同じひらがなの活字が複数
種あること（「あ」だけで13種類）も大きな特徴です。

　嵯峨本の連綿活字は、日本の出版印刷史上に輝く
大発明でしたが、素庵がハンセン病を患ったことな
どもあり、連綿体木活字による出版事業は数年しか
続きませんでした。そのため、江戸時代の出版に嵯
峨本の志が受け継がれることはなく、江戸時代を通
してページ全体を1枚の版木に彫る木版印刷が主流
になります。

　私は10年ほど前、「嵯峨本デジタル活字プロジェ
クト」に参加し、嵯峨本『伊勢物語』の初刊本をも
とにした連綿仮名書体を制作しました。（図⑬左）
その成果は、だれにでも無料でダウンロードできる
形で公開されていますから、興味のある方はぜひア
クセスしてみてください。（「嵯峨本フォントプロトタイ
プ」http://epublishing.jp/sagabon/　2012年、研究代表者

鈴木広光・奈良女子大学

金属活字の萌芽

　江戸時代の、木版印刷による刊本や冊子の代表例
も見てみましょう。

　『風流神代巻』（1702年）（図⑭）は都の錦（16
75〜？年）という作家が著した浮世草子で、江戸時
代の中頃に刊行されました。漢字仮名交じり文で印
刷され、仮名は連綿になっています。

　連綿体の浮世草子の次に連綿体の都々逸を紹介し
ます。「いやであろふがこゝきゝわけて　しんぼし
てくれいましばし」「しのぶこいじとよるふるゆき
は　ひとめしらずにふかくなる」。『おつちどゝい
つ』（図⑮）という木版冊子に掲載された、なかなか
艶っぽい作品です。唄の左脇に、築地体前期五号仮
名で読み方を組んでみたのですが、「い」「や」「あ」
などを比べると、骨格が似ていることに驚かされ、
連綿仮名から現代の明朝体に至る道筋が見えてくる
思いがしました。

そのような背景のもとに、長崎の本木昌造（18
24〜75年）は、上海の美華書館から技師を招いて活
版印刷の技術を吸収し、金属活字の鋳造に成功しま
した。明治2年（1869年）のことでしたが、本木
より早い1850年代後半、江戸幕府の歩兵奉行な
どを勤めた大鳥圭介（1833〜1911年）が、「楷書
＋非連綿仮名」の金属鋳造活字を独自に完成させた

図⑭

連綿仮名　『風流神代巻』（木版刊本）　都の錦
1702年（国文学研究資料館所蔵）

167

図⑮

連綿仮名　『おつこちどゝいつ』（木版冊子）
19世紀

図⑯

大鳥活字 『歩兵制律』陸軍所 1865年

歩兵要律

原本緒言

印廈軍ニ遣戍せらるゝ歩兵長官下長官等並ニ本國ニ備へさる共の長官下長官舉撰せられて海外事務を鳥す者等共ニ本國ニ在るの間も其行役の旅間ニ於ても東印廈軍ニ關る九百事件を務めて習熟する事の必要あるを覺や

今諸區の事務ニ於てえ之を學知する所以の方法宛く備ると雖然れとも東印廈軍の内務ニ關るの法ニ至て之を記する者僅ととれあるのみ○實ニ印廈ニ内務軍翮書中ニ年來學草する所あるを公令集中及ひ他書ニ見や然れとも諸書ニ散見して舊來の軍翮書と合せ

ことは、あまり知られていません。

大鳥活字を用いた刊行物は、『砲軍操法』『歩兵制律』『築城典刑』など西洋兵学の翻訳書が中心で、十数点が刊行されています。ここでは漢字とひらがなで本文を組んだ（他はすべて漢字とカタカナ）『歩兵制律』を紹介します（図⑯）。ちなみに明治期の大鳥は教育者として、工部大学校校長、学習院院長、華族女学校校長などの要職を歴任し、後年は外交官としても活躍しました。

図⑰

SMALL PICA JAPANESE HIRAKANA.—*Type* $1.80 *per lb.*—*Matrices* $1.00 *each.*

いろはに
ほゝほへへ
とごちぢりぬ
るをわかがよ
たゝれそぞつ
ぼねふらむう
おのたくぐや
まけげふぶぷ
こご てであ
さざゑぎゆめ
みゑ えひび
もせぜすずん
くぴぎゞ〜ぐ
ぱゑえいわろ

BREVIER JAPANESE HIRAKANA—*Type* $3.00 *per lb.*—*Matrices* $1.00 *each.*

いろ
にほゝほへ
へとごち
ぢりぬるを
わかがよた
ゝれそぞつ
ぼねふらむ
うのたく
じやまけげ
てであこご
ざぎざゆ
みゑゑひ
びもせぜす
ずんくぴぎ
〜ぐぱゑえい
わろ

明朝体「美華書館活字見本」1867年

「美華書館」については92ページを参照してください。日本語の仮名活字の起源を小宮山博史さんに尋ねると、「起源は美華書館の仮名活字の起源」であり、「デザイン的にもその後の仮名活字のもとになっている」という答えが返ってきます。「美華書館活字見本」（図⑰）を見ても、縦長の「く」や1画目の起筆が長い「て」「さ」「す」など、連綿体を参考にしたと思われる文字があり、活字の制作過程が思い浮かびます。

図⑱
明朝体（二号活字）
『培養秘録』佐藤信淵　1874年

の性ありて都合四十八等の級を分つゝゝと明辨〜化育の蘊奥を開示せり抑此の三書ゝ實ゝ國家を經濟するゝの至寶なり今此を汝ゝ授く汝家學を修練するゝ斯の三書と祖述憲章〜て沈潜反復造化の神理を精窮するやうきゝ他ゝ求むること無〜と雖も當ゝ餘師あらゝるゝへゝ我れ尚洪水横流〜て田園廬舎の烏有となるゝへゝ懲よや爲虐生民の患を作んことを畏るゝ故ゝ甲州武田家傳來の水利精要を根本とゝ其他種

169

上代様かなの伝統

明治（1868〜1912年）になりました。明治7年（1874年）に出版された『培養秘録』（図⑱）は、江戸後期の農学者・佐藤信淵（1769〜1850年）が父・信季（1724〜84年）の肥料に関する口述をまとめたものです。

二号活字で組まれていますが、仮名活字に注目し

図⑲
明朝体（秀英舎五号活字）
『吾輩ハ猫デアル　上』夏目漱石
1905年（日本近代文学館所蔵）

も年賀の客を受けて酒の相手をするのが厭らしい人間も此位偏屈になれば申し分はないぞんなら早くから外出でもすればよいのに夫程の勇氣も無い愈牡蠣の根性をあらはして居るしばらくすると下女が來て寒月さんが御出になりましたといふ此寒月といふ男は矢張り主人の舊門下生であったさうだが今では學校を卒業して何でも主人より立派になって居るといふ話しである此男がどういふ譯かよく主人の所へ遊びに來る來ると自分を戀って居る女が有るやうな無さうな世の中が面白さうな詰らなさうな凄い様な文句許り並べては踊る主人が行かぬ位置かぬとあの人間を求めて、態々こんな話しをしに來るからして合點が行かぬが、あの牡蠣的主人がそんな談話を聞いては時々組緒を打つのは猶面白い。「暫く御無沙汰をしました實は去年の暮から大に活動して居るものですから、出様々々と思ってもつい此方角へ足が向かないのでと羽織の紐をひねくりながら謎見た樣な事を云ふどうもこっちの方角へ足が向くかねと主人は其面目な顔をして、黒木綿の紋付羽織の袖口を引張る此羽織は木綿でゆく

31

てください。この明治初期の組版には、連綿活字を切断したようなものが使われています。揺籃期の明朝体の組版からは、当時の漢字活字と仮名活字の水と油のような関係が伝わってきます。

ところが明治も終わり頃になると、その水と油がだいぶ混ざり合います。夏目漱石（1867～1916年）の『吾輩ハ猫デアル 上』（大倉書店・服部書店、1905年）（図⑲）を見てください。秀英舎の五号活字で組まれていますが、漢字と仮名の調和がとれてきたと感じます。

このコラムの後半では、ひらがなの原点である上代様かなの流れるような姿が、四角い枡目のなかに1文字ずつ収まる形に変貌を遂げる過程を見てきましたが、最後に、現代の手書きのひらがなを見てみたいと思います。

書家の村上翠亭（1928～2018年）がかな書道の手本として書き起こした「ひらがなを学ぶ」（図⑳）を紹介します。これを見ると連綿仮名がぐっと身近に感じられますが、流れるような運筆と文字の

大小、空間の極端な広狭は、明朝体のひらがなとは明らかに異なります。

一方、小学1年生用の書写の教科書に掲載されている「ひらがなの ひょう」（図㉑）も見てください。・点一画が楷書的に書かれ、四角い枠のなかにきれいに収まっています。大きさや空間のとり方も明朝体のひらがなに近いと感じます。

書写の教科書に掲載されている楷書（教科書体）の五十音は、上代様の流れを汲む楷書の到達点であると同時に、子どもがはじめて親しむ書体でもあります。そう思うと、この五十音表には新しい仮名書体を作るヒントがちりばめられているのではないか、という気がしてなりません。

書体デザインをするために、筆文字を上手に書くことは必ずしも求められませんが、漢字とひらがなの歴史と史料については、ぜひ知っておいてください。なにかのときに、きっと役に立ちます。

カタカナの歴史については282～283ページに少しだけ書きました。そちらをお読みください。

図⑳

連綿仮名から楷書体へ「ひらがなを学ぶ」

（『はじめてのかな』所収、村上翠亭、二玄社、1998年）

図㉑

ん	わ	ら	や	ま	は	な	た	さ	か	あ
	(い)	り	(い)	み	ひ	に	ち	し	き	い
	(う)	る	ゆ	む	ふ	ぬ	つ	す	く	う
	(え)	れ	(え)	め	へ	ね	て	せ	け	え
	を	ろ	よ	も	ほ	の	と	そ	こ	お

楷書体（手書き）「ひがらなの　ひょう」

（『あたらしい しょしゃ　一』所収、東京書籍、2005年）

第2章

仮名の作り方

日本語の文章の6割を占める仮名の役割は重大です。とくにひらがなの使用頻度の高さは、漢字とは比べものになりませんし、なんといっても仮名は日本固有の文字です。私が文字塾（もじじゅく）などで文字の作り方を教えるとき、仮名の話が中心になる理由もそこにあります。

仮名と漢字の親和性

仮名の作り方の前提として読んでください。

この本のまえがきに、明朝体の仮名と漢字のデザインには、書体としての統一感がないと書きましたが……。

ひらがなは、すべてのエレメントが曲線で構成される手書きのようなデザイン、カタカナは、楷書（かいしょ）のイメージで一点一画をしっかりと書いたようなデザインです。漢字の細くて水平な横線と太くて垂直な縦線、左右のハライなどで構成される幾何学的なデザインとは、まったくスタイルが異なります。

統一感がないことが読みやすさに繋（つな）がりはするものの、ある程度の調和は必要です。仮名と漢字のデザインの親和性を高めなくてはなりません。なんだか似た雰囲気がして読みやすいなあ。文章を読む人に、無意識のうちにそう感じてもらいたいのです。

それが親和性ということです。

では、どうデザインすれば、仮名と漢字に親和性が生まれるのでしょうか。

定型化とコントラスト

仮名のデザインは、漢字と同じように正方形に収めることが基本ですが、仮名は習字のように毛筆で書くことを勧めます。筆を運ぶ手の動きが自然な運筆（びっ）を表現してくれるからです。ただ、筆で書いたそのままでは、シャープな印象の漢字と組み合わせるには重すぎます（図①楷書体）。

174

図① 　楷書体（筆文字）　　明朝体

漢字との親和性を高めるために、
点画の調整を行う箇所を示した。

そこで、仮名のイメージを少し漢字に近づけるのです。エレメントを定型化させる、コントラストを強める、この2点を心掛けてください。

ひらがなは、起筆（きひつ）や終筆（しゅうひつ）などをある程度定型化させます（図①●）。また、細い部分を漢字の横線ぐらいまで細くし、太い部分を漢字の縦線よりもやや太くしてコントラストを強めます（図①―）。すると、シャープな漢字との相性がとてもよくなります。さらに、運筆を整え、点画を繋いで一文字としての識別性を高めるなどの調整も行います（図①―）。

カタカナも、楷書のイメージで一点一画をしっかりと書いた後、エレメントを定型化させ、運筆を整えることで、漢字との親和性を高めます。

以上のようは調整を行えば、仮名と漢字のデザインに、統一感がないなかでの親和性が生まれます。

それが、まえがきでお話しした、明朝体が時代を超えて使われ続けているもう一つの理由です。

ひらがなを作る

言葉から始まるデザイン

明るい文字、動きのある文字、清楚な文字……。
書体のコンセプトをひらがなのデザインに
落とし込むための方法を考えます。

日本語 の文章は、漢字、ひらがな、カタカナなどで成り立っていますが、一般的な文章のなかで仮名の占める割合は、およそ6割になると言われています。使用頻度が高いひらがなには、その書体のイメージを決める役割があります。

そのためでしょうか。漢字と仮名の両方を作る仕事の他に、すでにある書体の漢字に合わせて別の仮名を作る仕事も少なくありません。仮名だけなら短期間で作れますし、なんといっても安価です。依頼する側にとっても、仮名さえ変えれば書体のイメージが大きく変わり、費用対効果も大きいというわけです。

書体制作の進め方にも、仮名と漢字には大きな違いがあります。漢字作りは複数のデザイナーによる共同作業になりますが、仮名は一人で作ります。ひ

フトコロ　狭い ⟷ 広い

あす　あす　あす

暗い ⟷ 明るい
スマート ⟷ 堂々
大人 ⟷ 子ども

エレメント　単純 ⟷ 複雑

あす　あす　あす

機械的 ⟷ 人間的
情緒なし ⟷ 情緒あり
静的 ⟷ 動的

大きさ　小さい ⟷ 大きい

あす　あす　あす

控えめな ⟷ 力強い
清楚 ⟷ 剛毅

らがな、カタカナとも手書きの要素が強いので、デザイナーの個性が表れやすいからです。

手順としては、第1水準の漢字を作り終えてから仮名のデザインにとりかかります。なぜこのタイミングまで待つのかというと、仮名の組版テストにある程度の数の漢字が必要だからです。

コンセプトからデザインへ

書体作りにもっとも重要なのは「コンセプトを定める」ことだと、「第1章 漢字の作り方」の冒頭で話しました。もちろんこれは仮名作りにもあてはまります。「第2章 仮名の作り方」は、ひらがな、カタカナの順に説明していきますが、その前に、書体のコンセプトをひらがなのデザインに落とし込むためのヒントをお話ししようと思います。

まず知ってほしいのは、ひらがなは「フトコロ」「エレメント」「大きさ」によって、見え方が変わってくるということです。

図①を見てください。フトコロの狭い/広いで

図②

文字は読みやすく、しかも美しくなければならない、それがわたしたちが文字を作る際の鉄則と考えます。

文字は読みやすく、しかも美しくなければならない、それがわたしたちが文字を作る際の鉄則と考えます。

文字は読みやすく、しかも美しくなければならない、それがわたしたちが文字を作る際の鉄則と考えます。

文字は読みやすく、しかも美しくなければならない、それがわたしたちが文字を作る際の鉄則と考えます。

文字は読みやすく、しかも美しくなければならない、それがわたしたちが文字を作る際の鉄則と考えます。

文字は読みやすく、しかも美しくなければならない、それがわたしたちが文字を作る際の鉄則と考えます。

文字の大きさ
−10%

游明朝体Mの
標準的な組版

文字の大きさ
＋10%

178

言葉のイメージは「組版」で表現することも可能です。図②を見てください。游明朝体Mを字間ベタで組んだ標準的な組版を中央に、右に仮想ボディの大きさを変えずに字面だけ10％拡大した組版、左に10％縮小した組版を示しました。また、それぞれの左には、同じ文章を仮想ボディの枠を外して小さいサイズで組んだものも並べました。

文字が大きく字間が狭くなると（図②右）、「力強い」「剛毅」などの言葉が浮かぶはずです。逆に文字を小さくしてパラパラさせると（図②左）、「控えめな」「清楚」などの言葉が浮かんできます。字面の大きさ一つで、「剛毅」も「清楚」も表現できることを

は、「暗い／明るい」「スマート／堂々」「大人びた／子どもっぽい」というような言葉のイメージが表現できます。エレメントの単純／複雑では、「機械的／人間的」「情緒がない／情緒がある」「静的／動的」などが表現でき、字面（じづら）の小さい／大きいでは、「控えめな／力強い」「清楚／剛毅」などの言葉のイメージが表現できます。

知ってほしいと思います。

漱石作品の粘着度

「運筆」で表現するのが、三つめの方法です。図③を見ながら、言葉のイメージを考えます。

「骨格」「粘着度」「速さ」の変化によって喚起される、言葉のイメージを考えます。

「骨格」については、江川活版三号行書仮名、文游明朝体S垂水かな、游明朝体、小塚明朝を例にして説明します（図③上）。4書体を、骨格がクラシックからモダンになるように配置しました。また、下に並べた31文字は良寛（1758〜1831年）の和歌を組んだものです。

骨格のイメージを言葉で表すと、江川活版三号行書仮名は「いなせ（粋な）」、文游明朝体S垂水かなは「優しい」というところでしょう。游明朝体は「まじめ」、小塚明朝は「明るい」というところでしょう。ちなみに、江川活版三号行書仮名は明治16年（1883年）に創業した江川活版製造所が開発した個性的な行書体で、小宮山博史さんの再設計により復刻されています。

179

次は運筆の「粘着度」（図③中）です。運筆がうねるように複雑なものを粘着度が強い書体、簡潔なものを粘着度が弱い書体とし、游築見出し明朝体、文游明朝体文麗かな、游明朝体、文游明朝体S垂水かなの順に並べました。粘着度の違いを言葉で表すと、游築見出し明朝体は「柔らかい」、文游明朝体文麗かなは「クラシック」、游明朝体は「まじめ」、文游明朝体S垂水かなは「軽やか」というところでしょうか。

ところで、文游明朝体は明治大正期の明朝体の骨格を意識し、游明朝体の骨格をクラシックな方向に振った書体です。文芸作品との親和性を高めることに注力して字游工房が制作し、2021年に発売しました。書体名に「S」がついているものがありますが、「S」は「small」の頭文字で、文游明朝体の漢字を小さくしたことを意味します。（187ページ図⑥）

文麗かなは、夏目漱石の『こころ』を組むのにふさわしい、クラシックな書体を作ってほしいという求めに応じて作りました。『こころ』はみなさんも

図③

小塚明朝 R

游明朝体 M

文游明朝体S 垂水かな

江川活版 三号行書仮名

 骨格

モダン ←→ クラシック

このさとにてまり
つきつつこどもら
とあそぶはるひは
くれずともよし

文游明朝体S 垂水かな

游明朝体 M

文游明朝体 文麗かな

游築見出し明朝体

粘着度

弱い ←→ 強い

180

このさとにてまり
つきつつこどもら
とあそぶはるひは
くれずともよし

平成明朝体 W3

游明朝体 M

文游明朝体S 垂水かな

江川活版 三号行書仮名

速さ

遅い ←→ 速い

このさとにてまり
つきつつこどもら
とあそぶはるひは
くれずともよし

読んだことがありますよね。男が二人、女性問題で自殺してしまう話です。けっこう粘着度が強い話だと思い、筆遣いを強調して作りました。

その文麗かなの「あ」を見てください。1画目を横に引いて、筆が返って、2画目を打ち込んで、縦に降りて、3画目の円弧はフトコロを締め気味に、というふうに運筆することで『こころ』の粘着度を表現したつもりです。

運筆の「速さ」（図③下）についても説明します。江川活版三号行書仮名、文游明朝体S垂水かな、游明朝体、平成明朝体（へいせいみんちょうたい）の順に並べました。

江川行書は極端な右上がりで、「動的」な運筆という印象を受けますが、平成明朝体は見るからに筆の走りが遅そうで、「静的」な運筆です。

たとえば「アンダーグラウンドな書体を作ってほしい」と言われたら、江川行書の勢いのある筆遣いが参考になりそうです。「論理的な印象を与える書体をお願いします」と言われたら、運筆が遅くて、

181

エレメントがシンプルな平成明朝体のような作り方をするはずです。

漢字を作るときは、デジタルな作業が中心になりますが、ひらがなを作るときは、とくに初心者のみなさんには、紙と鉛筆と筆を使ったアナログな環境での作業をお勧めします。なぞり書きやホワイトでの修整もOKですので、ひらがな特有の筆遣いを意識しながら作字してください。画面上での作業は、最終段階の調整にとどめるようにしましょう。

枠からはみ出すような意識で書く書道に対して、本文用明朝体の書体デザインは3ミリ四方ほどの使用サイズを意識して、正方形のなかに収めます。ひらがなは小さな仮想ボディのなかで、どのような骨格を構え、どのような曲線を描けばいいのでしょうか。言葉からデザインへ、その手法をさらに具体的に解説します。

ひらがなの書き方

仮名は手で書くほうがよいと思います。

方眼紙と鉛筆と消しゴム、筆と墨と修正液を用意してください。

筆の運筆をしっかりと表現するための、基本的な手法を紹介します。

182

電子書籍にも熱心に取り組んでいる、星海社という出版社があります。まだ若い出版社ですが、太田克史さん（1972年〜）という編集者から「創業10周年にあたり、電子書籍専用フォントを制作したいので、書体開発をお願いしたい」という相談を受けました。2020年のことです。そこで、「心を揺さぶる」をコンセプトにしたフィクション用の仮名書体「フミテ（筆）」と、「頭が冴え渡る」をコンセプトにしたノンフィクション用の仮名書体「なぎ（凪）」を制作しました（図①）。

ここでは、その「フミテ」を例に、ひらがなの書体作りの手順を解説します。「試作 ↓ 下書き ↓ 墨入れ ↓ 仕上げ」というプロセスで進めましたが、仮名書体は、ひらがなだけでなくカタカナも、同様の方法で作ることを推奨します。

［✐184ページに続く］

図①

フミテ（筆）

俺もそれに倣おうかと思ったが、座れる場所を探すためのわずかな時間であっても、レナから目を逸らすのがとても失礼なことではないかと感じ、そのまま立ち続けていた。

――『ひぐらしのなく頃に解・第二話
罪滅し編（上）』（竜騎士07、星海社文庫）

なぎ（凪）

リベラルとは本来「自由」を意味する言葉で、アーツとは「技術」のこと。すなわちリベラルアーツとは、意訳すると「人間を自由にするための学問」なのです。

――『武器としての決断思考』
（瀧本哲史、星海社新書）

漢字は凸版文久明朝Rを使用。

図②

フミテ（筆）の鉛筆デッサンⒶ

フミテ（筆）の鉛筆デッサン⑧　　　　　　　　　　図③

を	る	や	ま	は	な	た	さ	か	あ
	れ	ゆ	み	ひ	に	ち	し	き	い
	ろ	よ	む	ふ	ぬ	つ	す	く	う
	わ	ら	め	へ	ね	て	せ	け	え
	ん	り	も	ほ	の	と	そ	こ	お

● **第1段階　試作**

図②を見てください。右の「ゆたかなり」は、フミテを作るにあたって、「心を揺さぶる仮名」のイメージを膨らませながら、最初に書いた鉛筆デッサンです。

机に広げた方眼紙に向かい、ゆったりとした筆の運びを意識しながらエンピツを動かします。「おはなしを」と「すみません」は「ゆたかなり」の続きです。左上に「扁平（へんぺい）」と書いてありますが、あまり縦に続く感じが強くなるより、文字を一つずつ見せるようにしたいと思い、それには少し扁平にしたほうがいいのかな、と考えたからです。左の2行は中央の2行よりやや平たい字面を意識しました。

この試作図を、ここでは「鉛筆デッサン④」と呼ぶことにします。

● **第2段階　下書き**

185

鉛筆デッサン⑧を何枚か書いて、その書体のイメージが固まったところで、字形、運筆、筆の強弱を意識しながら、2種類の下書きを作ります。

最初に作るのは「五十音を見渡す下書き」です。五十音の鉛筆デッサンを1枚の方眼紙のなかに収めることにより、ひらがな全体のイメージがつかみやすくなります。一目で見渡せることが大切なのですが、これを「鉛筆デッサン⑧」と呼ぶことにします（図③）。

方眼紙は、A4サイズを使う場合とB4サイズを使う場合があります。明朝体などの細い文字はA4の方眼紙に20ミリ四方で、見出し明朝体やゴシック体などの太い文字はB4の方眼紙に30ミリ四方で、と使い分けていますが、例外もあります。フミテの鉛筆デッサン⑧は、B4の方眼紙に30ミリ四方で書きました。

次に作るのは「単線の下書き」です。単線といっても太さが一定の細い線ではなく、運筆、強弱、字形がしっかり表現された、墨入れ直前の設計図的なものと考えてください。これを「単線図」と呼ぶこ

フミテの原字（30ミリ四方）　　　　　　　　　　　　　　　　　　　　　　　図⑤

を	る	や	ま	は	な	た	さ	か	あ
れ	ゆ	み	ひ	に	ち	し	き	い	
ろ	よ	む	ふ	ぬ	つ	す	く	う	
わ	ら	め	へ	ね	て	せ	け	え	
ん	り	も	ほ	の	と	そ	こ	お	

とにします（図④）。

鉛筆デッサン⑧の上にさらに方眼紙を当てて単線図を写しとることで、これから作る仮名書体のポイントを再確認することができます。

● **第3段階　墨入れ**

いよいよ墨入れです。墨は単線図上に入れていきます。私の場合、小筆は「双料写巻」を、仕上げ用の面相筆は「品印」を使います。双料写巻で仮名を書き、極細の品印と修正液（白色のポスターカラー）で修整します。墨は黒々として伸びのある「紅花墨」がお勧めです。

こうして、方眼紙に墨で書いた五十音図ができあがります（図⑤）。フミテはこの30ミリ四方の五十音図を原字にしましたが、通常はさらに48ミリ四方の大きさになるように拡大コピーをとり、1文字ずつ、墨と白色のポスターカラーで調整を加えて、ひらがなの原字が完成となります。

なぜ48ミリ四方なのかというと、写研の原字が48

図⑥

文麗かな

山路を登りながら、こう考えた。

智に働けば角が立つ。情に棹させば流される。意地を通せば窮屈だ。兎角に人の世は住みにくい。

——『草枕』（夏目漱石）

蒼穹かな

あの素晴らしい勢力家のロンドン市長も、ターナム・グリーンで一人だけの追剝に立ち止って所持品を渡せとやられたものだった。

——『二都物語』（チャールズ・ディケンズ）

垂水かな　（流麗かな）を改変

おわかれいたします。あなたは、うそばかりついていました。私にも、いけないところが、あるのかもしれません。けれども、私は、私のどこが、いけないのか、わからないの。

——『きりぎりす』（太宰治）

漢字は文游明朝体（『きりぎりす』は文游明朝体S）を使用。

187

ミリ四方だったことの名残ですが（78ページ）、20ミリ四方や30ミリ四方だと小さすぎて、アウトラインデータを作るときに迷うことがあるからです。

● 第4段階　仕上げ

そして、仕上げの最終段階を迎えます。「スキャンしてデジタルデータ化する↓アウトライン化して仮フォントを作成する↓組版テスト（310ページ〜）により気になるところを修整する作業を何回も繰り返す↓最終的に書体に仕上げる」という流れになります。

私が制作に関わった書体では、たとえば「文麗仮名」（近現代文学に適した書体、2009年）、「蒼穹仮名」（翻訳小説などに適した書体、2009年）、「流麗仮名」（恋愛小説などに適した書体、2010年）などは、ここで紹介した「試作↓下書き↓墨入れ↓仕上げ」の方法によりました（図⑥）。

これらの仮名書体は、いまでは文游明朝体の漢字

と組み合わせて、「文游明朝体文麗かな」「文游明朝体蒼穹かな」「文游明朝体S垂水かな」として商品化されています。

私は2013年から「文字塾」という私塾で、若い人たちに仮名のデザインと作り方を指導しています。毎年十数人の参加者がいますが、「単線図を書くことでひらがなの骨格を明確にとらえることができる」と気づいたことも、文字塾を始めるきっかけの一つでした。

ひらがなの6書体

これから、ひらがな全48文字の書き方を〈○の書き方〉と題して解説していきますが、その際、明朝体の游明朝体を例示書体としました。なかでも、明朝体のひらがなの特徴がよく表れている13文字については、より詳細に解説しました。

「第1章　漢字の作り方」では、秀英明朝、游明朝体、イワタ明朝体オールド、平成明朝体の4書体を検討しながら話を進めましたが、「第2章　仮名の

作り方」は、平成明朝体に代えて、リュウミン、ヒラギノ明朝体、筑紫明朝の3書体を加えることにしました。

リュウミンは、戦前の活字メーカー・森川龍文堂の新体明朝をもとにして作られました。「龍文堂」の「明朝体」なので「リュウミン」です。1982年にモリサワから写真植字用の書体として発売され、1993年にデジタルフォントとして生まれ変わった、モリサワを代表する明朝体書体です。

ヒラギノ明朝体は、大日本スクリーン製造（いまのSCREENグラフィックソリューションズ）の委託により、字游工房が1993年に制作した書体です。「モダン」や「シャープ」をコンセプトにして作り、セットには横組み用の仮名も同梱しました。

筑紫明朝は、2004年にフォントワークスから発売されました。個性的で用途が本文用にとどまらない人気書体です。横組みを意識したと思われるエレメントのデザインにも大きな特徴があります。

3書体を加えたのは、漢字よりひらがなのほうが書体のイメージに与える影響が大きいので、より多

くの書体を例示したいと考えたからです。

繰り返しになりますが、漢字が幾何学的なデザインであるのに対して、ひらがなは曲線だけで表現される有機的な文字です。文字どうしにも、文字のなかの点画にも繋がりがあります。この連続した運筆が、ひらがなを作るうえで重要です。

次のページから、ひらがなの書き方を五十音順に説明していきますが、実際にひらがなの書体を作るときは「あ」から書きはじめる必要はありません。

「あ」はけっこうな難物です。はじめから壁にぶつかって次の文字に進めなくなることのないように、たとえば、自分の名前から書きはじめるというやり

方もあると思います。

名前以外なら、書体のコンセプトに関連する言葉はどうでしょうか。たとえば、「のんびり」した雰囲気の書体を作るのであれば、「の」から書きはじめるのです。そのときは、「のッ」と指先に力を入れて書くのではなく、「の〜んびり」の「の〜」というような気持ちで、丸く大きく書いてください。「ひ」は右に傾けて、「り」は縦長にすらりと、「ん」は三角形を意識して、最後は右上に大きく払ってみてください。

そんなふうに書くと、ひらがなの柔らかい運筆が表現できるはずです。

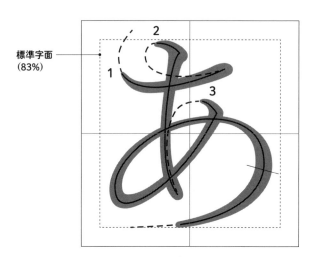

標準字面
（83％）

1

2

3

「あ」の書き方

もとの漢字▼安

◎1画目

起筆は、前の文字から続くイメージで。左上からゆっくり軽く入り、谷反りに弧を描きながら2画目の起筆を意識しつつ、右上で軽く止まる。

◎2画目

1画目の終筆から、時計回りに空を描いてしっかりと起筆し、そのまま弓なりに縦線を引く。終筆部に近づくにつれてスピードが落ち、やや太くなり筆を止める。

◎3画目

2画目の終筆から、いったん戻るように時計回りに弧を描き、3画目の起筆へ。右下がりに起筆して軽く止め、そのまま左下へ運筆し、スピードを落とし、やや太くなりつつ小さな弧を描き、上に向かう。そのまま大きな弧を描きつつ、上に向かって力が抜けていくが、弧の終筆に向かって今度は太くなる。弧の右側の張り出しのやや下あたり（補助線）がもっとも太くなり、最後にゆっくりと払う。

例示書体は游明朝体Ｍ。「もとの漢字」は代表例を示した。
筆順の数字は小学校国語科「書写」の教科書による。

図①

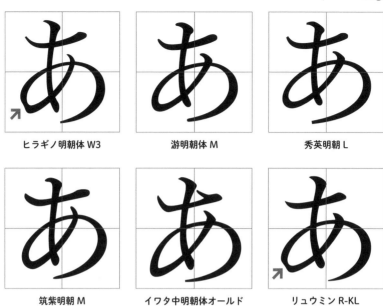

ヒラギノ明朝体 W3

游明朝体 M

秀英明朝 L

筑紫明朝 M

イワタ中明朝体オールド

リュウミン R-KL

6書体のなかでは游明朝体が、1画ごとにきちんと書かれていて、じつに楷書的です（図①）。ゆるやかな曲線が際立ち、行儀よく字面枠に収まっている印象を持ちますが、対照的なのがイワタオールドです。きつい打ち込みから1画目の横線が始まり、急な右上がりの終筆を左上に撥ね上げ、その筆脈を受けて2画目の縦線が反りかえるように降りていきます。独特の癖の強さがあります。

筆の返しの有無

ヒラギノ明朝体とリュウミンは、3画目の弧の左下に「筆の返し」がついています（図①↗）。筆の返しとは、「あ」について言えば、3画目の斜め線を書くとき紙の上方を向いていた筆の穂先が、左下の急カーブを回りながら下向きに変わるときに現れる、線の太細のことです。

書家の石川九楊さんは「筆の返しがないとひらがなではない」と言いますが、本文の大きさでは判別しづらいので、游明朝体にはつけませんでした。

図②

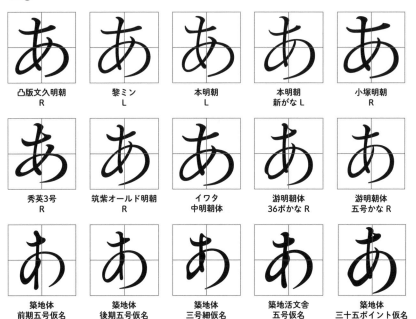

凸版文久明朝 R	黎ミン L	本明朝 L	本明朝 新がな L	小塚明朝 R
秀英3号 R	筑紫オールド明朝 R	イワタ 中明朝体	游明朝体 36ポかな R	游明朝体 五号かな R
築地体 前期五号仮名	築地体 後期五号仮名	築地体 三号細仮名	築地活文舎 五号仮名	築地体 三十五ポイント仮名

　イワタオールドは独特で、1回止めてからぎゅっと力を入れて折り返していますが、筆でこうは書けません。シンプルに回しているのが秀英明朝、游明朝体、筑紫明朝ですが、太さに絶妙な変化をつけた秀英明朝、筑紫明朝の運筆からは、躍動感が伝わります。

　「あ」を書くときには、1画目の横線の長さ、2画目の起筆に繋がる筆の受け方、縦線が降りていくリズム感、3画目の弧を描くときにできるフトコロの広さなど、いくつかの注意点がありますが、なんといっても最終画の弧の描き方がポイントだと思います。「の」の字でぐるんと囲まれた三つの空間、とくに真ん中の空間を広くとるか狭くとるかは、書体全体の性格に関わります。

　15書体の小塚明朝と築地体前期五号仮名を比較すると、小塚明朝は真ん中の空間をかなり広くとっているのに対して、築地体前期五号仮名にはその空間がなく、クラシックな個性が際立ちます（図②）。小塚明朝は「あ」に限らずフトコロがとても広いのが大きな特徴です。モダンな印象を与える代表的な書体として、覚えておいてください。

「い」の書き方

もとの漢字▼ 以

◎**1画目**

前の文字から繋がる意識を持ちつつ、左上から斜めに、楷書で書くようにしっかりと起筆する。そのまま反時計回りの弧を描きながら筆を運び、ハネの手前で速度を落とす。転折部ではいったん止まり、斜め右上に撥ねながら2画目に続く。

◎**2画目**

1画目のハネから、空を描いてそっと2画目の起筆が始まり、1画目の弧と呼応するように時計回りの弧を描きながら、いったん止め、次の文字に繋がる余韻を残しつつ軽く撥ねる。

「う」の書き方

もとの漢字▼宇

◎ 1画目

前の文字から続くイメージでそっと起筆し、長い逆反りの点を打つイメージでぐっと押さえ、2画目の起筆に繋がる意識を持ちつつ、左に撥ねる。

◎ 2画目

1画目のハネを受け、いきなり方向転換して強く起筆する。そこから縦長の「つ」を描くイメージで筆を運ぶ。強い起筆から右上に行くにつれて急激に細くなり、時計回りの弧を描きながら徐々に力を加え、払いはじめるあたりがもっとも太くなる。次の文字を意識しつつ払う。

ひらがなの書き方

「え」の書き方

もとの漢字 ▼ 衣

◎**1画目**
「う」の1画目と同じ。

◎**2画目**
1画目のハネを受け、やはり「う」のイメージで斜め右上に方向転換しつつ強く起筆する。転折部では左下に向かって方向転換するが、いったん右下に筆を運ぶようなイメージを持ち、内側の空間が狭くなりすぎないようにする。転折後は左下に一気に運筆する。筆を止め、線上を戻るように右上に力を抜きながら、時計回りの弧を描きつつ右下へ運筆し、反時計回りの弧に転じる。つまり逆S字を描くようになめらかに運筆し、最後は右方向に徐々に力を入れて終筆する。↑の部分の運筆が丸くなめらかなのは、明朝体の特徴だ。

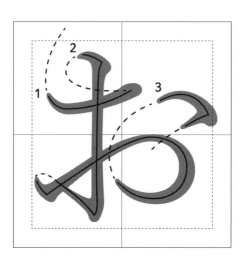

「お」の書き方

もとの漢字 ▼ 於

◎1画目

前の文字から続くイメージで、「あ」の1画目のように左上からそっとゆっくりと起筆し、右上に向かって谷反りにしっかり運筆して、止める。

◎2画目

1画目の終筆から、時計回りに空を描いてしっかりと起筆し、縦にまっすぐ運筆する。下で筆を止め、筆の腹を左にずらし、左上に撥ねる。撥ねた後はいったん反時計回りに小さく空を描き、その筆の動きに沿いつつ、反るように起筆し、勢いよく右上へ運筆し、力を抜きつつ弧を描く。弧は徐々に太くなり、右側の張り出しのやや下あたりがもっとも太くなる。徐々に力を抜きつつ、3画目の点を意識しながら筆が離れる。

◎3画目

2画目の終筆の大きな弧の筆脈を受けて起筆し、点をしっかりと打ち、次の文字に繋がる余韻を残しつつ軽く撥ねる。

図①

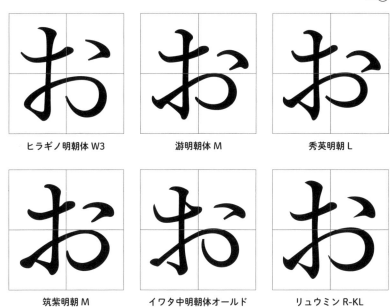

ヒラギノ明朝体 W3 　　　游明朝体 M 　　　秀英明朝 L

筑紫明朝 M 　　　イワタ中明朝体オールド 　　　リュウミン R-KL

197

「お」は明朝体と教科書体で画数が異なります。

6書体の、2画目の縦線が左へ折り返し、弧を描きはじめるところに注目してください（図①）。ヒラギノ明朝体以外の5書体はいったん運筆が途切れるので、そこから新しい画が始まる4画の文字になっています（図②）。ところが、小学校で習う教科書体はヒラギノ明朝体のような運筆を採用しており、その場合の画数は3画になります。

「折り返し」の書き方

小学校の書写の時間に5書体のような「お」を書くと「×」をもらうかもしれませんが、「○」をもらえるヒラギノ明朝体の「お」にも、デザイン上の弱点があります。3画で書くと、強いところを作りにくいのです。

「お」は、縦線の起筆の打ち込み、弧の起筆の打ち込み、最終画の点の3ヵ所を強くすると、運筆の強弱のバランスがよくなります。ところがヒラギノ明朝体のような折り返しにすると、運筆のメリハリが

図②

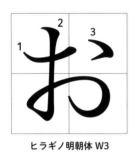

ヒラギノ明朝体 W3

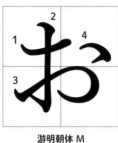

游明朝体 M

游教科書体New M

つかず、折り返しの左側の空きが広くなってしまいます。5書体はそれらを嫌って、別の画が始まるような書き方にしたのです。

イワタオールドは、折り返しを嫌って、別の画が始まるような書き方にしたのです。折り返しの打ち込みが完全に途切れていますね。折り返しの打ち込みが小さいので、強さは十分に表現されていませんが、弧が右上から徐々に下がるところに強さを感じますし、終筆もくるんと軽やかです。最終画の点の傾きが水平に近く、広がりを感じさせるのも見事です。こんなに動きのある「お」は、なかなか作れるものではありません。

他にも、6書体を見て気づいたところを列記します（図②）。1画目の横線から2画目の縦線への筆脈が、イワタオールドだけ繋がっています。縦線はイワタオールドは左に倒れ、ヒラギノ明朝体は右に倒れ、筑紫明朝は右に彎曲（わんきょく）しています。その縦線の打ち込みですが、ヒラギノ明朝体は強すぎて、なんだか三味線（しゃみせん）のバチのように見えます。ヒラギノ明朝体以外の5書体は、最終画の点が前の画の弧から連続するようにくるっと丸まっているところに、ひらがならしさを感じました。

「か」の書き方

もとの漢字▼加

◎1画目

前の文字から続くイメージで、漢字の「一」を楷書で書くようにしっかりと起筆し、やや右上に筆を運びながら徐々に力を抜き、今度はゆっくり下に向かって運筆する。2画目に続く意識を持ちながら運筆するので、ゆるやかな弧を描くことになる。徐々に力を加えつつ筆を止め、2画目に向かって撥ねる。そのまま空で大きな弧を描きつつ、2画目の起筆に向かう。

◎2画目

1画目からの流れを受けてしっかりと起筆し、左下に向かって直線的に運筆し、筆を止める。

◎3画目

2画目の終筆から、左側に大きく空の弧を描き、1画目の右側に起筆する。彎曲した点を書きつつしっかりと筆を止め、次の文字に繋がる余韻を残しつつ軽く撥ねる。

◎要点は、1画目と2画目に挟まれたフトコロの広さと2画目の斜め線の長さだろうか。フトコロが広いとモダン、狭いとクラシックな印象になる。2画目が短いと、正方形のなかにデザインされていない印象を与え、文字が小さく見える。

図①

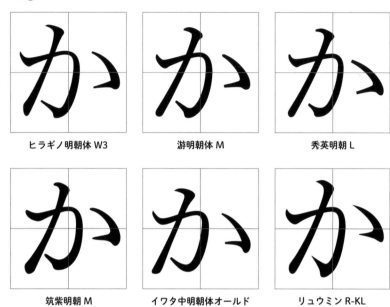

| ヒラギノ明朝体 W3 | 游明朝体 M | 秀英明朝 L |
| 筑紫明朝 M | イワタ中明朝体オールド | リュウミン R-KL |

200

楷書的か行書的か

6書体の1画目を見てください（図①）。起筆には、筆の先を外に出して書く「露鋒」と、画のなかに隠す「蔵鋒」の2種類の筆法があります（図②）。6書体では筑紫明朝のぼてっとした起筆が蔵鋒を連想させますし、イワタオールドの打ち込みとは言えないような柔らかい入り方は、まさに露鋒を体現しています。他の4書体の起筆も露鋒です。

1画目の打ち込みの角度は、筑紫明朝が30度ぐらい、他の5書体は45度ぐらいです。游明朝体の打ち込みは、ひらがなの「か」に限らず、漢字も仮名も、縦線も横線もほぼ45度を基本にしました（図③）。打ち込みの角度が安定すると、ひらがなのデザイン全体に落ち着きが生まれるのですが、2画目の打ち込みのように、前の画からの繋がりを意識させる場合は、それを感じさせる角度にしています。

1画目の起筆から続く運筆も見てみます。游明朝体は起筆をしっかり打ち込んで、筆を右に運ぶにつ

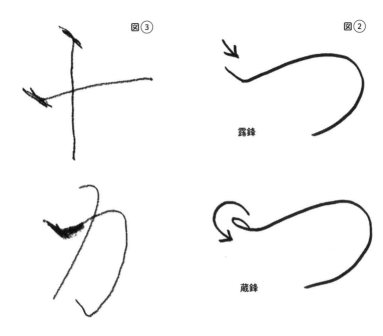

図③

図②

露鋒

蔵鋒

れて細くなり、カーブを描きつつ縦に降りて、止め
てからしっかりと撥ねる、という感じです。ところ
がイワタオールドは、そういう楷書的な書き方をせ
ず、縦線がぬるっと降りてそのまま曲がって撥ねて
いく、という感じです。ただ、両書体とも起筆の入
り方と終筆の撥ね方に統一感があります。

　2画目の斜め線も、游明朝体とイワタオールドを
比較します。游明朝体は1画目と同じく、起筆と終
筆に力を入れる楷書的な書き方ですが、イワタオー
ルドは画から画への繋がりを意識した行書的な書き
方になっていると感じます（図④）。

　そのイワタオールドの斜め線ですが、起筆と終筆
から力感が伝わり、メリハリの「ハリ」の役割を担
っていることがわかります。終筆は、ぺたっとおも
しろい形をしていますね。イワタオールドの斜め線
は、少しだけ反時計回りに反っていますが、他の5
書体は時計回りに反っています。終筆の形の違いに
は、そのことが関係しているかもしれません。

　斜め線の長さも検討します。筆で書くと短いほう
が格好よく見えますが、四角い仮想ボディのなかで

図⑥

図⑤

游明朝体

イワタオールド

図④

カ

楷書的

カ

行書的

202

それをやると文字全体がとても小さくなります。こ
れでよしと思っても、組版テスト（310ページ〜）を
するとどうしても小さく感じて、結局は終筆を伸ば
して修整することになります。

2画目から3画目への筆脈は、2画目の反り方に
対応して、游明朝体など5書体は2画目終筆の左か
ら、イワタオールドは2画目終筆の右から繋がりま
す（図⑤）。

手書きの「か」は、3画目の点を、1、2画目と
距離を置いて横長にすると格好よくなります（図⑥
上）。ところが、明朝体は四角い字面を意識するの
で、どうしても点が近くて短くなりがちです（図⑥
下）。ヒラギノ明朝体を作るときは、下方の三つの
空間の空き（図⑥○）が均一に見えるようにしまし
た。格好いい書き方にすると右の○の空きが広くな
り、重心が左にずれてしまうからです。

次の文字に繋がる余韻

明朝体のひらがなを作るときは、一字のなかでの

点画の繋がりはもとより、前の文字から次の文字に繋がる意識を持つことが重要です。

「か」の他には「い」「お」「ふ」「む」も撥ねて終わります。ふだん、これらのひらがなを手で書くときに撥ねることはないと思いますし、太い明朝体やゴシック体は撥ねないものがほとんどです。そういう文字からは、簡潔な説得力を感じます。

ところで、文章というものは、言葉が紡がれ、文字と文字が繋がることで生まれるものですよね。であれば、本文用明朝体のデザインには、文字と文字が繋がるニュアンスを持たせたいと思うのです。もちろん連綿体のように完全に繋がる必要はなく、繋

図⑦

いおかふむ

游明朝体 M

がる余韻が感じられる程度でかまわないので。

図⑦の五つのひらがなの、最終画の撥ねの方向が不揃いなのは、正方形のなかで文字を柔らかく運筆したときに、自然な終筆を心がけた結果です。

では、6書体の「か」はどうでしょう（図①）。私には、それぞれの最終画のハネは、次の文字に繋がろうとする自然な運筆を表現していると感じられます。イワタオールドはカーブを描きながら左下に撥ねていて、次の文字に繋がるとりわけ強い気持ちが伝わります。運筆全体からメリハリの利いたリズム感も伝わりますし、行書的なひらがなを作るときの参考にもなると思います。

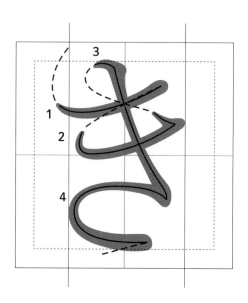

「き」の書き方

もとの漢字▼幾

204

◎1画目

前の文字から続くイメージでそっと起筆し、右上に反りながら運筆して、終筆する。

◎2画目

来た道を戻るように空を描き、その流れのまま起筆し、1画目と平行のイメージで右上に運筆する。筆を軽く止め、3画目に向かって撥ねる。

◎3、4画目

2画目のハネから、時計回りの弧を描くように空を描いて起筆するが、強さの加減が難しい。3画目は2本の横線を横断するので、交差部分の黒みが目立たないように注意する。そのため、起筆をしっかり表現した後の運筆は、不自然にならない程度に細くし、右下に向かってふたたび太くする。そこから筆の腹を下に向け、左上に撥ねるイメージで運筆する。4画目にあたる弧を描きながら、徐々に力を加えると同時に、スピードを落としつつ終筆する。手書きの場合は3、4画目を離すことが多いが、明朝体では繋げることが多い。

◎字形は縦長がよい（補助線）。文字は右手で書くようにできているので、3画目から4画目にかけて、右から左に線を引くことにとまどうだろうが、「き」と「さ」だけに見られるこの書き方を、ぜひとも習得してほしい。

ヒラギノ明朝体 W3　　　游明朝体 M　　　秀英明朝 L

筑紫明朝 M　　　イワタ中明朝体オールド　　　リュウミン R-KL

おもに3、4画目について解説しますが、まず注目してほしいのは、斜めに降りる線の膨らみ方の違いです（図①）。打ち込みを左から入れると、斜め線はヒラギノ明朝体のように右に膨らませたくなりますが、秀英明朝、游明朝体、リュウミン、イワタオールドの4書体は左に膨らませています。筑紫明朝はS字カーブを描いています。

「さ」の2画目は右から入る書体のほうが多くなっています（図②）。「き」の3画目も、必ずしも左から打ち込まなくてもよいと考えてください。平安時代の古筆には左右どちらもあります。『古今和歌集』（914年頃完成）の現存する最古の写本であり、上代様（164ページ）の最高傑作の一つとされる『高野切第一種』は、二通りの「き」を巧みに使い分けています（図③）（『高野切』の詳細は252ページ～）。

3画目の斜め線については、6書体とも2本の横線と交差する部分を細くすることで、黒みを感じさせない工夫をしています。ヒラギノ明朝体の斜め線は、打ち込んだ後、右に膨らませつつ一気に降ろしていますが、その簡潔な筆遣いからは「若々しさ」

図②

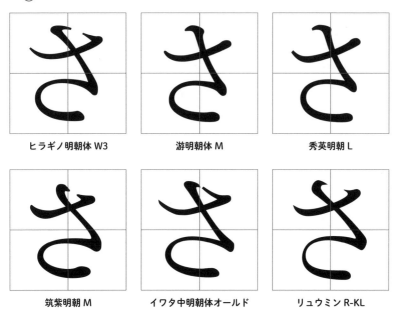

ヒラギノ明朝体 W3　　　游明朝体 M　　　秀英明朝 L

筑紫明朝 M　　　イワタ中明朝体オールド　　　リュウミン R-KL

が感じられると思います。

弧の書き方

斜め線の左側にできる2ヵ所の空き（図①●）の広さ（そら）を揃えることも大事です。3〜4画目の横線は大きく書きたくなりますが、そうすると2画目の横線との間の空き（図①下の●）が狭くなり、本文用の大きさでは黒みが目立ってしまいます。

ヒラギノ明朝体の弧が大きくて扁平なのは、フトコロを広くとろうとしたためです。左右幅を広くすることで、行で見たときに大きさのバラツキが抑えられたらとも考えました。

文字全体の左右幅は、游明朝体がもっとも狭く、イワタオールドがもっとも広くなっています。縦組み用の本文書体としては、イワタオールドは広すぎるかもしれません。2画目はもう少し狭くして、終筆のハネをおとなしくすべきだったでしょうか。

「き」と「さ」も、「お」と同様に明朝体と教科書体では画数が異なります。小学校で教わる「き」は、

図④　図③

イワタ正楷書体

イワタ中明朝体オールド

游教科書体 M

筑紫明朝 M

『高野切第一種』

207

弧が切れた総画数４画の「き」です（図④左下）。イワタオールドと筑紫明朝の弧は左側が少しとがっていますが（図④右）、楷書体の面影を、明朝体なりに表現しているのでしょう（図④左上）。明朝体も教科書体も楷書体を源流とする書体ですが、弧をきちんとした丸にしないほうが本来の字形に近づきますし、運筆のスピード感が出て、「き」のキリッとした雰囲気が伝わります。弧をくるっときれいに回した游明朝体などの書体は、単純化しすぎなのかもしれません。

　１、２画目の横線にも注目してください（図①）。６書体を見ると、２画目を１画目の起筆より右から書きはじめる秀英明朝、游明朝体、ヒラギノ明朝体と、２画目を１画目の起筆より左から打ち込むリュウミン、イワタオールド、筑紫明朝に分かれます。縦組みの場合、「き」は細長く見せたいので前者がいいと思いますが、横組みを意識するなら、２画目を長くする書き方もありえます。

1

「く」の書き方

もとの漢字▼久

◎1画目

「い」の1画目と同様に、左上から楷書的にしっかりと起筆する。そのまま方向転換して、徐々に力を抜きつつ左下へ。。字面の天地中央付近で、少し筆を浮かすようなイメージで、弾むように右下へ向かって方向転換し、徐々に力を込めてしっかりと終筆する。

◎単純な文字と侮ってはいけない。起筆から中間地点までの線が直線的なのか曲線的なのか、右に反るのか左に反るのかによって、「く」は硬くも柔らかくもなる。後半部分も、それぞれの書体にふさわしい自然な運筆が求められる。

左右の幅もフトコロの大きさに影響を与えるので、吟味が求められる。フトコロが広ければモダンな印象になることは間違いないが、狭くすればクラシックになるかというと、そうとは言い切れないと私は考えている。

「け」の書き方

もとの漢字 ▼ 計

◎1画目

前の文字から続くイメージで、右下方向にゆったりと起筆し、そのまま逆S字を描くような軽やかさで、左下、右下へと連続して運筆する。中間地点がもっとも細くなる。終筆ではしっかりと筆を止め、2画目に向かって撥ねる。

◎2画目

1画目の終筆が撥ねた勢いを受けとめるようにして、上方から2画目を起筆する。軽く起筆し、そのまま谷反りに右上に運筆し、いったん筆を止め、来た道を戻るように、時計回りの弧を空に描きながら、3画目に向かう。

◎3画目

2画目からの筆脈を受けて、しっかりと起筆する。その後は、ほぼ真下に向かって運筆するが、1画目と呼応するように、わずかに外に膨らむイメージを表現したい。次の文字に向かって左下へゆっくりと方向を変えるあたりで、やや力が入って太くなり、徐々に力を抜いて終筆する。

「こ」の書き方

もとの漢字▼己

◎ 1画目

前の文字から続くイメージで軽く起筆し、そのまま徐々に力を加えつつ、谷反りに運筆して筆を止める。いったん来た道を戻るようにして、2画目に向かって撥ねる。

◎ 2画目

反時計回りに弧を描きながら起筆し、そのままの勢い、そのままの軌跡を保ちつつ運筆し、水平からやや右に上がり、スピードがゆるやかになったところで終筆する。終筆はしっかり止めるイメージだが、次の文字に繋がるイメージを内包させたい。

◎単純な字形だが、2本の横線の傾き（1画目を山反りにする、1、2画目とも右下がりにするなど）や長短によって、雰囲気が大きく変わる。また、2本の横線に囲まれた空間の広さによって、フトコロの見え方が変わる。大きくなりがちだが、「こ」という音のイメージからしても、小さめにデザインしたい。

「さ」の書き方

もとの漢字 ▼ 左

◎ 1画目

前の文字から続くイメージでそっと起筆し、「き」の1画目と同様に右上に谷反りに運筆して、終筆する。

◎ 2、3画目

1画目の終筆から時計回りの弧を描くように空を描き、その流れのまま起筆してしっかりと打ち込む。一瞬筆を止め、やや力を抜きつつ、左に反りながら右下へ一定の力で運筆し、筆を止める。その後は筆の腹を下に向け、やや左上に撥ねるイメージで運筆する。3画目にあたる弧を描きながら、徐々に力を加えると同時に、スピードを落としつつ終筆する。「こ」と同じようにしっかり止める。2、3画目は手書きの場合は離すことが多いが、明朝体では繋げることが多い。

1

「し」の書き方

もとの漢字 ▼之

◎1画目

前の文字から続くイメージで起筆し、そのまま下に向かう。ゆっくりと右に弧を描くように運筆して、最後はやや右上に向かって払う。「し」はたったこれだけのことだが、起筆から終筆までの線の流れを自然に見せるためには、それなりのテクニックが必要になる。とくに傾きと左右の寄り引きが難しい。

起筆から下へ運筆するとき、右にカーブすることを念頭に置くと、自然にやや逆S字を描くような筆の運びになる。起筆直後はわずかに右に反るように、その後は徐々に力を抜きながら筆を進め、ゆっくりと反時計回りに方向転換しつつ、真下付近でふたたび太くなり、ゆっくりと払う。

◎右上方に抜ける数少ない文字であり、単純な構造だが線自体は繊細で、私の好きな文字の一つだ。シンプルなだけに、おおらかに書きたい。

「す」の書き方

もとの漢字 ▼ 寸

◎ **1画目**

「か」と同じように、前の文字から続くイメージでしっかりと起筆する。漢字の「一」を楷書で書くイメージだが「一」よりも強弱があり、送筆の線も細い。終筆は軽めに押さえる。

◎ **2画目**

1画目の終筆から、いったん来た道を戻るように空を描き、時計回りに弧を描きつつ起筆する。しっかりと打ち込んで、そのまま下に向かって運筆するが、横線と交差するので細めに書くようにする。天地中央よりもやや下で筆を止めるイメージを持ちつつ、時計回りに小さな結びを作る。結びは下方を太く、上方を細くし、結びが縦線と交差するあたりから徐々に太くなり、大きな弧を描きながら左下へ払い、終筆する。

図①

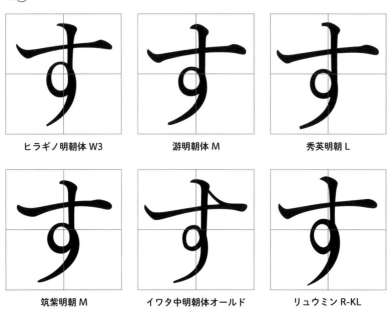

| ヒラギノ明朝体 W3 | 游明朝体 M | 秀英明朝 L |
| 筑紫明朝 M | イワタ中明朝体オールド | リュウミン R-KL |

　2画目の縦線が丸を描きながら降りていくのが、「す」の最大の特徴ですが、この小さい丸のことを「結び」と呼んでいます。「す」は結びのことを中心に解説します（図①）。

　ヒラギノ明朝体とイワタオールドでは、結びの大きさが極端に違います。大きい結びからは「明るい」「子どもっぽい」、小さい結びからは「スマート」「神経質そう」などの言葉が浮かびませんか。ヒラギノ明朝体が結びを大きくしたのは、フトコロを広めにとることで見え方を明るくしたいと考えたからです。イワタオールドぐらい小さいと、悪いことではありませんが、運筆が窮屈に見えます。

結びの書き方

　イワタオールドの結びは、くるっと回る線の太さが単調なのも気になります。他の5書体の2画目はやや太く結びが始まり、左上あたりでいちばん細くなり、だんだん太くなって、結びを完結させつつ左下に払うというふうに、線の抑揚が強調されていま

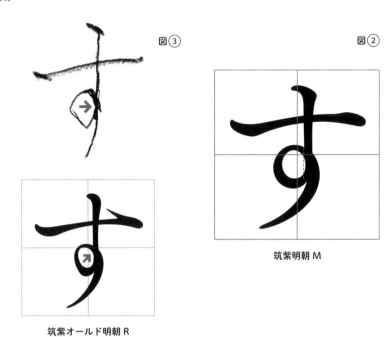

図③

図②

筑紫明朝 M

筑紫オールド明朝 R

215

す。ところがイワタオールドの結びには抑揚があり
ません。ほぼ同じ太さになっていますが、これは金
属活字のデザインの名残と考えられます。

結びの内側が印圧で黒く潰れてしまう可能性があ
る活版印刷の時代には、結びの太さに変化をつける
ような細かい表現は、とくに本文用の大きさの活字
では意味を持ちませんでした。そんな時代のデザイ
ンがそのまま残っているからでしょう。秀英明朝の
結びにも、同様の抑揚不足が感じられます。

筑紫明朝は結びの内側に注目してください。右側
が薄く削られています（図②）。游明朝体やヒラギ
ノ明朝体も、右内側をうっすらと削り丸みを出して
います。結びを書き終えたところから始まる左ハラ
イは結びの右側を通るので、縦線が太くなり黒みが
増してしまいます。そこで結びの右内側を削り、明
るくしつつ丸みを整えたのです。

最近の書体には、結びの右内側に角をつけたもの
（図③上→）が目立ちはじめました。運筆が明確に
わかるようにするためですが、筑紫オールド明朝が
その好例です（図③下↗）。

図④

結び以外では、1画目横線の角度、横線と縦線の交差する位置、終筆のハライの方向などがポイントになります。

1画目の横線は右下がりにならないようにしてください。1画目と2画目は、横線の真ん中ではなくやや右寄りで交差させてください（図④）。そうすると寄り引きが整い、結びがあるために左に寄りやすい重心を右に戻すことができます。終筆のハライの長さと方向は、結びの大きさとともに、フトコロの広さに影響を与えます。

「せ」の書き方

もとの漢字▼世

◎1画目

前の文字から続くイメージでしっかりと起筆する。漢字の「一」を楷書で書くイメージだが、「一」よりも強弱があり、送筆の線も細い。終筆は軽めに押さえる。「す」の1画目と同じように書くが、「す」よりも右上がりが急で、少し長い。終筆後、左上に撥ねながら2画目へ。

◎2画目

やや高い位置から角度を立て気味に起筆し、そのまま左下に彎曲しながら運筆して止め、3画目に向かって撥ねる。そのとき、縦線部分の1画目横線に対する上下比はおよそ1対1に（右の↑↓）。ハネの位置は、1画目と3画目に囲まれた空間の中央に見えるあたりに。

◎3画目

やや水平気味に起筆し、そのまま下へ運筆し、力を抜きながら右に方向転換し、徐々に力を入れながら運筆して終筆する。縦線の上下比は1対2を目安に（左の↑↓）。

◎要点がいくつもある。1画目を天地のどのあたりに配置するか。2、3画目の起筆の高さにどの程度差をつけるか。2、3画目の縦線と1画目横線をどのあたりで交差させるか。これらはいずれも、フトコロの広さに大きな影響を与える。

「そ」の書き方

もとの漢字▼曽

◎1画目

前の文字から続くイメージで、急角度に強く起筆する。そのまま右上に反るように運筆し、筆を止め、押さえ、左下へ向かって徐々に力を抜きながら、直線的に筆を運ぶ。転折部付近でいったん筆を浮かせ気味にし、方向転換をして横線をしっかりと起筆する。そのまま「て」を書くように右上に直線的に運筆して、筆を止める。そして、来た道を戻るように左下に運筆しながら力を抜き、反時計回りに運筆し、徐々に力を加えて終筆する。

横線の打ち込みの角度は、長い横線は45度くらいに寝かせ、短い横線は60度くらいに立たせる（補助線）。また、転折部がみな鋭角的で黒みが目立ちやすいので、線に強弱をつけて黒みを抑えることを心掛けたい。

◎ひらがなの柔らかさを表現するために、まっすぐな線にどんなニュアンスを持たせるかが、腕の見せどころになる。「そ」ではなく「そ」（凸版文久明朝）と、2画でデザインすることもある。

「た」の書き方

もとの漢字▶太

◎**1画目**

「あ」「お」などと同じく、前の文字から続くイメージで軽く起筆し、そのまま右上に短く運筆して終筆する。

◎**2画目**

1画目の終筆から時計回りに空を描き、左横から右下へ弧を描くように起筆する。一瞬筆を止め、方向転換して一気に左下へ、3画目への繋がりを意識して、やや右反り気味に運筆する。終筆はしっかり止める。

◎**3画目**

「蟹の爪」に見えないように、自然な運筆とハネを心掛ける。2画目の終筆から時計回りに空を描いて起筆し、山反りに弧を描いて筆を止め、4画目に向かって撥ねる。

◎**4画目**

3画目のハネを受けて、「こ」の最終画を描くイメージで短く弧を描き、止める。「た」は「〜でした」などと文末にくることが多いため、4画目の終筆を強めにするとよい。文章が落ち着いて見える。

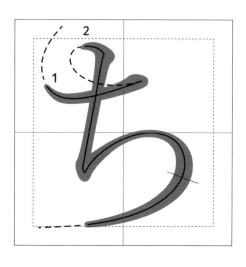

「ち」の書き方

もとの漢字 ▼ 知

◎1画目

「あ」「お」「た」などと同じように、前の文字から続くイメージで軽く起筆し、そのまま右上に短く運筆して終筆する。

◎2画目

「た」と同じように、1画目の終筆から時計回りに空を描き、左横から右下に弧を描くように、しっかりと起筆する。「た」と同じように方向転換をして、左下に向かって斜めに運筆する。転折した後、やや右上に弧を描くことになるので、斜め線はほんの少し右反りになるのが自然だ。斜め線は左下で筆を押さえて止め、筆をやや浮かせるイメージでやや右上に向かい、扁平な弧を描くように時計回りに運筆する。弧は徐々に太くなり、右側の張り出しのやや下あたりがもっとも太くなるのは「あ」と同じ。終筆は真横よりやや左下に向けて払う。

「つ」の書き方

もとの漢字▼川

◎1画目

前の文字から続くイメージでしっかりと起筆し、右上に向かって力を抜きながら長めに運筆し、スムーズに扁平な時計回りの弧を描きながら、やや左下に払い、終筆する。このとき、線の太細をやや強調することで、漢字との親和性が高まる。

◎小ぶりなデザインにすると、文章を組んだときに促音の「っ」に見えることがあるので、少なくとも左右幅は広くとりたい。起筆の部分と、弧の右側の張り出しのやや下の部分を同じくらいの太さに見せると、バランスのとれた「つ」になる。

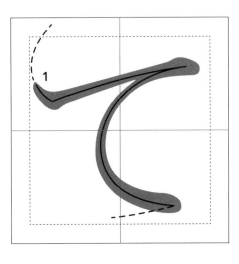

「て」の書き方

もとの漢字▼天

222

◎1画目

前の文字から続くイメージで、漢字の「一」を書くよう
にしっかりと起筆し、やや右上に向かって直線的に運筆
し、しっかりと押さえる。その反動で来た道を戻るよう
に、反時計回りに力を抜きながら運筆し、弧の真ん中あ
たりから徐々に力を入れて、終筆はしっかり押さえる。

このとき、線の太細をやや強調することで、漢字との親
和性が高まる。反時計回りの弧の深さは、浅すぎる（フ
トコロが狭い）とあっさりしすぎて落ち着かないし、深す
ぎる（フトコロが広い）と幼く見えたり、アクが強くなっ
たりする。

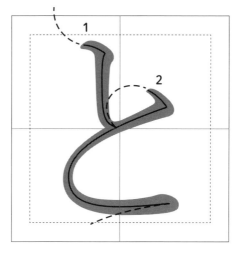

「と」の書き方

もとの漢字 ▼ 止

223

◎1画目

前の文字から続くイメージでしっかりと起筆し、やや斜め右下に向かってやや左反りに運筆し、字面の中心付近で軽く止める。

◎2画目

来た道を戻るように、時計回りに空を描き、右上でしっかりと押さえるように起筆する。反時計回りにU字を描くように運筆して弧を描くが、弧の左頂点よりやや上のあたりがもっとも細くなる。その後は「こ」のようにしっかりと終筆する。弧の左右幅と上下幅がフトコロの見え方を決める。

◎「と」は、1画目の起筆の書き方がいろいろあって、おもしろい。游明朝体のように楷書的にしっかり押さえる書き方もあるし、上の文字からの繋がりを色濃く感じさせる書き方もある。起筆後の運筆も、游明朝体は斜めだが、ほぼ垂直に運筆するものもある。さらに、1画目と2画目を繋げて1画で書く書体もあるなど、「と」はさまざまな表情を見せてくれる。「と」は小さく、縦長に書くのがよい。そのほうが明朝体らしく思える。

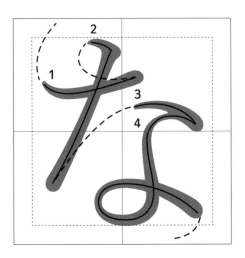

「な」の書き方

もとの漢字▼奈

◎**1画目**

起筆のイメージは「た」の1画目と同じ。「た」よりも短くなる。

◎**2画目**

起筆のイメージは「た」の2画目と同じ。左下に向かう斜め線は「た」よりも短く、やや時計回りに気味に運筆する。しっかりと終筆し、その反動で来た道を戻るように、時計回りに大きく弧を描きながら3画目へ。

◎**3、4画目**

3画目は点を書くようにしっかり止め、その反動で来た道を戻るように、反時計回りに運筆して4画目の縦線へ続く。その縦線は左に曲がる準備のため、いったんやや右下に運筆してから、左へ急カーブする。そして、力を抜きつつ結びを作り、終筆はしっかりと押さえる。4画目の運筆と線の太細が、「な」の見せどころだろう。手書きの場合は3、4画目を離すことが多いが、明朝体では繋げることが多い。また、結びの円弧はスムーズに書くようにしたい。

図①

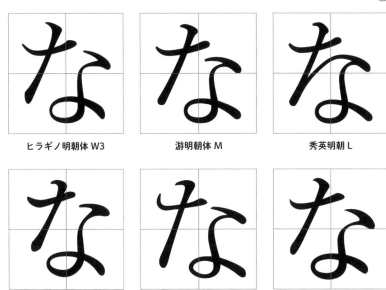

ヒラギノ明朝体 W3

游明朝体 M

秀英明朝 L

筑紫明朝 M

イワタ中明朝体オールド

リュウミン R-KL

225

結びは左右中央に

「な」は難しいひらがなです。運筆が複雑なこと、3画目の位置、長さ、太さが決めづらいこと、さらに4画目の縦線の位置や角度、結びの形状の選択肢が多いことなど、悩みの種が少なくありません。

画数からして厄介です。明朝体の「な」は多くの書体が3画で書きますが、秀英明朝のように2画目と3画目を繋げて2画で書くものもあります。小学校で習う教科書体は、3画目の点とそれに続く縦線を離して書くので、4画になります（図①、②）。

6書体（図①）を手書きの図（図③）を参照しながら見てください。図③の縦方向の2本の運筆に破線の補助線を引きましたが、秀英明朝、游明朝体、ヒラギノ明朝体、リュウミンの4書体は、この補助線と同じような傾きになっています。

イワタオールドは4画目の縦線が左に傾いています。筑紫明朝は2本とも右に傾いて平行線のようにも見え、そのせいで全体が細身に感じられます。動

イワタオールド的

図④

一般的

図②

游教科書体New M

秀英3号的

筑紫明朝的

図③

226

きがあってよいとも言えますが、「な」全体がすっと立ったようにするには、4画目の縦線は垂直に見えたほうがいいでしょう。

リュウミンの4画目縦線はかなり短いです。3画目の点を下げて縦線を短くすると、空きのバランスはとれても、優雅さに欠けてしまいます。空きのバランスに気を遣いつつ、点を少し上げて、4画目の縦線をもう少し長く見せたくなります。

そんな4画目の運筆を4パターンに分類してみました（図④）。「一般的」からは運筆の縦の流れを感じ、「筑紫明朝的」からは運筆の横の流れを感じます。「イワタオールド的」や「秀英3号的」の運筆も、やや傾いたり、S字を描いたりしてはいても、縦の流れのバリエーションと考えられそうです。

さまざまな書き方があるなかで私が心掛けているのは、左右の中心線が結びの中央を通るようにすることです。そうすると、とても安定感のある「な」になります。

また、1、2画目と3、4画目が作る空間には、書体による広狭の違いが目立ちます。15書体では、

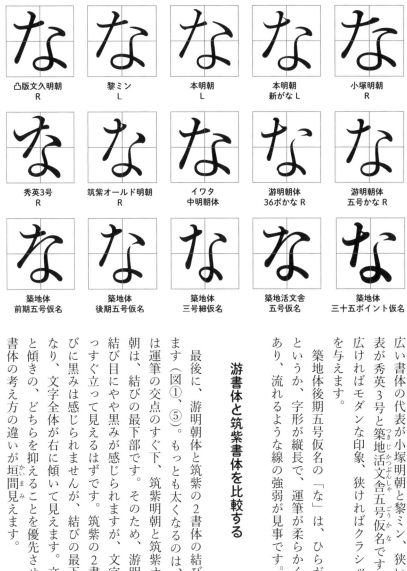

凸版文久明朝 R	黎ミン L	本明朝 L	本明朝 新がな L	小塚明朝 R
秀英3号 R	筑紫オールド明朝 R	イワタ 中明朝体	游明朝体 36ポかな R	游明朝体 五号かな R
築地体 前期五号仮名	築地体 後期五号仮名	築地体 三号細仮名	築地活文舎 五号仮名	築地体 三十五ポイント仮名

広い書体の代表が小塚明朝と黎ミン、狭い書体の代表が秀英3号と築地活文舎五号仮名（つきじかっぷんしゃごうかな）です（図⑤）。広ければモダンな印象、狭ければクラシックな印象を与えます。

築地体後期五号仮名の「な」は、ひらがならしいというか、字形が縦長で、運筆が柔らかくて緩急があり、流れるような線の強弱が見事です。

游書体と筑紫書体を比較する

最後に、游明朝体と筑紫の2書体の結びを比較します（図①、⑤）。もっとも太くなるのは、游明朝体は運筆の交点のすぐ下、筑紫明朝と筑紫オールド明朝は、結びの最下部です。そのため、游明朝体は、結び目にやや黒みが感じられますが、文字全体がまっすぐ立って見えるはずです。筑紫の2書体は、結びに黒みは感じられませんが、結びの最下部が重くなり、文字全体が右に傾いて見えます。文字の黒みと傾きの、どちらを抑えることを優先させるか、両書体の考え方の違いが垣間（かいま）見えます。

「に」の書き方

もとの漢字 ▼ 仁

◎1画目

「に」は「け」と構造が似ているが、「け」は1画目が3画目より短いのに対し、「に」は1画目が2、3画目の天地幅より長くなる。そのため、「に」の1画目は、起筆からしっかりと長めに運筆し、しっかりと止める。そして2画目に向かって撥ねる。

◎2画目

山反りの弧を描きながらそっと起筆し、そのまま徐々に力を加え、軽く筆を押さえる。その反動で来た道を戻るようにして撥ね、反時計回りに空を描いて3画目へ。

◎3画目

2画目のハネを受けて起筆し、その流れのまま弧を描きながら力を込め、右に運筆して終筆する。3画目の位置が1画目の終筆より上がっているほうが、落ち着きを感じる。

◎「こ」と同様に、2、3画目の配置がフトコロの見え方を決めるので、天地幅は書体のコンセプトを意識しつつ慎重に定めたい。

「ぬ」の書き方

もとの漢字▼奴

229

◎**1画目**

前の文字から続くイメージで起筆する。左上から軽く打ち込み、左反りにゆるくカーブしつつ、右下に向かって運筆して、軽く止める。来た道を戻るように、時計回りに空を描き、2画目へ。

◎**2画目**

左右の中央上部で軽く右方向に起筆して、力を抜きつつ左下に、ゆるい右反りで速く運筆する。左下で速度を落とし、ゆるやかなV字を描くイメージで方向転換し、力を抜きながら大きな卵を描くように、右上にゆっくりと筆を運ぶ。右上から左下へ運筆するとき、少し力が入り太くなる。力を抜きつつ、小さな弧を描きながら結びを作り、筆を押さえて終筆する。

◎「ぬ」は複雑な形をしているが、内側の空間は、左の二つは小さく、右は大きく作り、文字の左下と結びの下のラインを同じ高さにすると、形が整いやすい（補助線）。線どうしが交差することが多く、黒みが目立ちやすいので、やや細めに作るのがよい。

「ね」の書き方

もとの漢字 ▼ 祢

◎1画目

前の文字から続くイメージで、左上から斜めに起筆し、左にわずかに反りながら縦線を引く。垂直という意識ではなく、やや左下に向けて長めに線を引くとよい（補助線）。そして、2画目に向けて左上に撥ねる。

◎2画目

軽めに起筆して右上に短く進み、即座に方向転換して、1画目の縦線に引っかけるイメージで、斜め左下にすばやく運筆する。2画目の起筆より左に大きくはみ出さない程度で止め、反動を利用して撥ねる意識で、来た道を戻るように、山の稜線（りょうせん）を描くイメージで直線的に、徐々に力を抜きながら右上に進み、細いまま下方へ方向転換する。その後は、やや力を加えつつ、時計回りに大きく直線的な弧を描きながら、下へ。その後、左にゆっくりと運筆し、力を抜きつつ小さな結びを作り、筆を押さえて終筆する。

◎線が複雑に交差する部分は黒みを減らす調整を行うことで、漢字との親和性が高まる。「れ」の右半分は「ぬ」の本文を参照してほしい（263ページ〜）。「ね」の右半分は「ぬ」に似ているただし弧の右上は、「ぬ」が丸いのに対して「ね」はとがり気味になる。

「の」の書き方

もとの漢字▼乃

◎1画目

前の文字から続くイメージでそっと起筆し、斜め左下に向かい右反りに長く、徐々に太くなるように運筆する。左下で速度をゆるめ、そのままぐるりと左上方に運筆して、徐々に力を抜きながら、上方から右方へと時計回りに大きく運筆する。力を抜いたまま起筆部を通過し、そのまま右側の張り出しに向かって運筆し、ゆっくりと力を加えつつ左下へ払う。このとき、弧の右側の張り出しのやや下あたり（補助線）がもっとも太くなる。弧の線に明確な太細が感じられるのは、明朝体のひらがなの大きな特徴の一つだが、その太細は、筆で書いたときに自然に生まれる線の強弱による。

◎大きく時計回りにぐるりと運筆すればいいのだが、空間のとり方と線の太細に納得がゆく「の」を作るのは、なかなか難しい。

図①

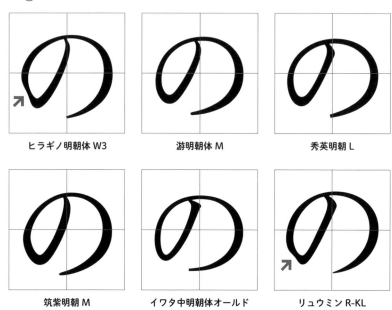

| ヒラギノ明朝体 W3 | 游明朝体 M | 秀英明朝 L |
| 筑紫明朝 M | イワタ中明朝体オールド | リュウミン R-KL |

グラフィックデザイナーの平野甲賀さん（1938～2021年）は、『の』と『と』と『は』を見れば、その書体のよしあしがわかる」と言っていました。この本のタイトル『明朝体の教室』にも「の」が含まれていますが、使用頻度の高い「の」は書体デザインにとって、とても重要な文字です（図①）。

そんな「の」を書くときに留意したいのが、ぐるっと描く円弧の内側にできる二つの空間のバランスです。右の空間が広い「の」もあれば、平安時代の古筆や筑紫明朝の一部書体のように、左の空間が広い「の」もあります（図②）。これらは表情がずいぶん違って見えますが、游明朝体のような右の空間をやや広めにとった「の」のほうが、本文書体としては読みやすいと感じます。ただ、イワタオールドまでいくと、少し広すぎるかも知れません。

横組みとの親和性

6書体を起筆から見ていきます。游明朝体、ヒラギノ明朝体、筑紫明朝はそっと入っています。秀英

筑紫Cオールド明朝L

図②

『高野切第三種』

筑紫Bヴィンテージ明朝L

『升色紙深養父 集』
（伝・藤 原 行成）

233

明朝、リュウミン、イワタオールドはぐっと打ち込んでいます。左下に向かう斜め線は、リュウミンとイワタオールドが徐々に細くなっていきますが、他の４書体は太くなっていきます。

続いて、斜め線が転折して弧を描きはじめる部分を見てみます。「あ」と同じくヒラギノ明朝体とリュウミンに筆の返しがありますが（図①↗）、両者から受ける印象は対照的です。ヒラギノ明朝体からはモダンでシャープな印象を受ける一方で、リュウミンからは落ち着いた印象を受けます。ヒラギノ明朝体は線の太さにコントラストがあり、運筆に速さを感じるのに対し、リュウミンは線の太さのコントラストが小さく、運筆がゆったりしていると感じるからです。

筑紫明朝は、転折の部分に太さの変化がありません。下方を重くすることで横組みとの親和性を高めようとしていると思われます。

「あ」でも触れましたが、私は本文サイズの文字に返しは不要と考えています。ただ、見出し用書体にはあってもいいと思います。大きい文字には、より

図③

「自然の顔」は台北のスーパーマーケットで人気の「海苔入りソーダクラッカー（紫菜蘇打餅）」。

図④

台北で見つけたヘアサロンの看板。「喬麗」はヘアデザイナーの名前。「Hair Salon」とせずに「髪の造型」としたのがおしゃれなのだとか。

多くの表現を盛り込めるからです。

丸い円弧の部分は、右側の張り出しの下あたり、終筆の手前を強くすることが大事です。どこまで長く払うかはその書体のコンセプトによりますが、筆脈が繋がりがちな粘着度が強い書体は長く、粘着度が弱い書体は短くなる傾向があります。

ところで、「の」は中国、台湾などのアジア圏で人気があるのをご存じですか。お店の看板やパッケージデザインなどにも、よく使われています（図③）。

理由を聞くと「かわいいから」だそうで、みなさん日本語の読み方も知っています。

ひらがながあたりまえのように横に組まれる時代ですから、横組み用の「の」は巻き込んで終わるのはどうだろうと考えることがあります（図④）。次の文字に繋がる意識が明確になるからです。ひらがなの将来が気になる人は、「横組み用ひらがな」（275ページ〜）を読んでみてください。

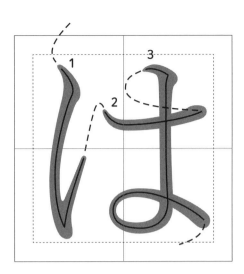

「は」の書き方

もとの漢字▼波

◎1画目

前の文字から続くイメージで、右下方向にゆったりと起筆し、そのまま逆S字を描くように、左下、右下へと軽やかに運筆する。中間地点がもっとも細くなる。終筆ではしっかりと筆を止め、2画目に向かって撥ねる。「け」や「に」の1画目と似ている。

◎2画目

ハネの余韻を感じながら、左上からそっと起筆し、少しずつ力を加えながら谷反りに、右上がりに運筆し、筆を止める。そこから時計回りに空を描き、3画目へ。

◎3画目

起筆は、左上から右横、そして右下へと筆を回すようにしっかりと打ち込み、下に向かって運筆する。その縦線は下方で、結びを作るために左に向かうので、筆の動きがやS字状になる。起筆は強く、途中は弱く、結びを作るために左に運筆するあたりで力が加わり、くるりとスムーズに回すところは、筆の穂先を使うように細く運筆し、弧の上部から徐々に力を加えて終筆する。

◎全体がなんとなく四角く見えるように。1画目の縦線は、3画目の天地幅より短くならないように。2本の縦線は、下がやや広がって見えるように書くのがよい。

図①

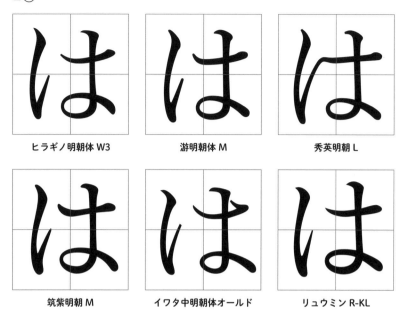

ヒラギノ明朝体 W3	游明朝体 M	秀英明朝 L
筑紫明朝 M	イワタ中明朝体オールド	リュウミン R-KL

236

「〜は」の「は」は、「〜の」の「の」と同じように使用頻度の高いひらがなです。字面はほぼ正方形になりますが、左側（1画目）と右側（2、3画目）の関係から検討していきます。

6書体を見てください（図①）。秀英明朝は、1画目と2画目が繋がっていて、クラシックな印象を受けます。游明朝体の2画目は、上から入って右に引いています。ヒラギノ明朝体の2画目は、左上から起筆する意識が強調されています。1画目の終筆が直線的に撥ねているのに2画目の起筆はきれいな弧を描いていて、連続性が乏しい印象です。

リュウミンの1画目のハネと2画目の起筆は、6書体ではもっとも筆書きの印象を残しています。イワタオールドの1画目の時計回りに反った撥ね方は、巧みに作り込んだ印象を持ちます。筑紫明朝の2画目は、起筆をぎゅっと押さえていますが、これは「か」で解説した「蔵鋒」の書き方です（200ページ〜）。

1画目の縦線は長めに書いてください。字形が似ている「け」や「に」と比較するなら、「し」が長い

図②

游明朝体 M

237

図③

「に」のように書くということです（図②）。

この縦線は左反りの運筆になりますが、3画目の縦線はS字を描くような運筆になります（図③）。結びは、1画目の縦線の下のラインよりやや上に置くと、バランスがよくなります（補助線）。縦線と結びの下のラインが揃うと、結びが下がって見えるので要注意です。

結びの大きさ

ひらがなには結びが多く見られます。その形はさ

まざまですが、結びがある游明朝体のひらがなを結びの大きさの順に並べると、「ま」「よ」∨「な」∨「は」「ほ」∨「ぬ」「ね」∨「る」「ゐ」∨「す」「む」となります（図④）。私は、「み」と「ゐ」の左の輪は、結びとは呼ばないことにしています。「結び」という言葉からは「小さい」や「終わり」などのイメージを思い浮かべるからです。デザイン的にも、

「み」と「ゐ」の左の輪は文字全体に大きな影響を与えているので、結びとは別ものと考えられます。

この「結びの大きさ」の順は、もちろんすべての書体にあてはめられるものではありません。あくまで游明朝体の場合ということになりますが、標準的なデザインだと思いますので、仮名書体を制作する際の参考にしてください。

238

図④

結びの大きさ

大

小

游明朝体 M

1

「ひ」の書き方

もとの漢字▼比

◎1画目

前の文字から続くイメージでそっと起筆し、短く右上に運筆してしっかりと押さえ、転折して左下に向かい、徐々に力を入れながら、大きく反時計回りに弧を描き、最下部へ筆を運ぶ。そのまま弧を描き続け、右上にゆっくり筆を撥ね上げる。起筆からここまでは、運筆につれて線の太さが、細、太、細、太、細と変化する。撥ね上げたところがもっとも細くなり、右上の2度目の転折へ向かう。下方からの筆の流れを受けつつ軽く打ち込み、右下方向へ谷反りに運筆しながら、徐々に力を加えて終筆する。

◎「ひ」は1画の文字だが、後半の転折の前後で2画に分かれていると考えると、形にメリハリがつけやすい。字形の要点は、卵のような形の部分をやや右に傾けることだが、そのとき、起筆直後の転折部と弧の最下部を繋ぐライン（補助線）を、左右の中心線に近づけようとする意識を（→）持つとよい。

「ふ」の書き方

もとの漢字 ▼ 不

◎1、2画目

1画目は、前の文字から続くイメージでそっと起筆し、点を書くイメージで、谷反りにぎゅっと筆を押さえる。

押さえた反動で左へ撥ねるようにして2画目が始まり、そのまま反時計回りに左下方向へ、そしてS字を描くように右下方向へ進み、最下部でいったん筆を押さえ、左上へ撥ねる。

◎3、4画目

2画目の終筆から連続する意識で、上から反時計回りに3画目の点を書く。そのまま右上方向に向かい、時計回りに大きく弧を描きつつ、4画目となる。2画目と交差するあたりがもっとも細く、交点を越えたあたりが弧の頂点となり、そこから右下へゆっくり力を加え、長い点を引くように筆を押さえ、次の文字に繋がる余韻を残しつつ軽く撥ねる。

◎手書きの場合は、それぞれの画を離して書くことが多いが、明朝体は1、2画目と3、4画目を、あるいは4画とも、細線で繋げて書くことが多い。

図②

図①

游教科書体New M

游明朝体 M

241

教科書体の「ふ」は四つの点で構成され、小学校では4画と教わります。ところが明朝体は多くの書体が、1、2画目と3、4画目を繋げて2画にしています（図①）。文字としての一体感を持たせるためですが、もう一つ、「ふ」を4画で作ると、縦組みの文章では1画目の点を読点（、）と間違える可能性があるから、という理由もあります。

二通りの「ふ」を書いてみました（図②）。骨格が同じでも、雰囲気はまったく違いますね。4点の「ふ」は優しいおじいちゃんのようでもあり、繋げた「ふ」はなにやら妖怪のようにも見えます。こんなふうにイメージを膨らませやすいので、「ふ」は楽しみながら作ることができます。

左右の中心線をガイドラインに

6書体は字形がかなり似ています（図③）。私が心掛けているのは、左右の中心線を意識することです（図③ ←）。中心線をガイドラインにして「ふ」を書くと字形が安定しますが、6書体からはみな、そ

図③

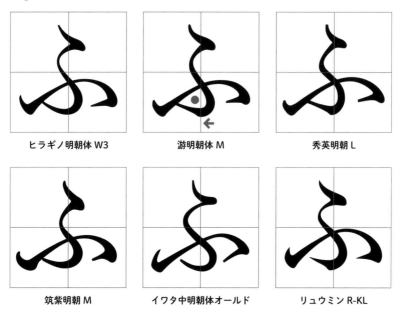

ヒラギノ明朝体 W3　　　　　游明朝体 M　　　　　秀英明朝 L

筑紫明朝 M　　　イワタ中明朝体オールド　　　リュウミン R-KL

242

ういう意識が感じられます。

1、2画目と3、4画目の間にできる空間（図③
●）が広くなりすぎないことも大事です。6書体で
はヒラギノ明朝体とリュウミンの広さがやや気にな
ります。

15書体はまさに百花繚乱（図④）。小塚明朝も秀
英3号もかなり独特なデザインです。築地体前期五
号仮名は、運筆のスピード感が小気味よいですね。
2画目と3画目の運筆が作るフトコロが狭く斜めに
なっていますし、全体の運筆も太細の変化に富んで
います。イワタ中明朝体と築地体三号細仮名は、
左右の点が離れたデザインです。どの書体からも、
楽しみながら作ったであろうことが伝わります。
字形を安定させるために、1、2画目は中心線を
意識してまっすぐ、もしくはやや左に傾ける。3、
4画目は大きく左右に広げ、左の起筆よりも右の終
筆を少し上げる。この2点に留意してください。
線の太細の微妙な変化については、古筆を研究す
るのも一つの方法だと思います（図⑤）。

図④

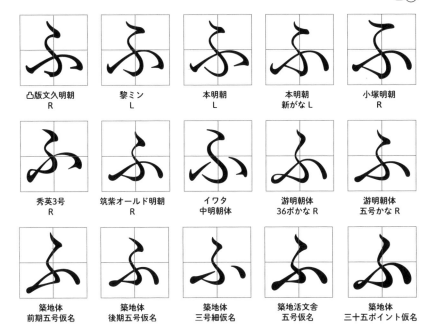

凸版文久明朝 R	黎ミン L	本明朝 L	本明朝 新がな L	小塚明朝 R
秀英3号 R	筑紫オールド明朝 R	イワタ 中明朝体	游明朝体 36ポかな R	游明朝体 五号かな R
築地体 前期五号仮名	築地体 後期五号仮名	築地体 三号細仮名	築地活文舎 五号仮名	築地体 三十五ポイント仮名

243

図⑤

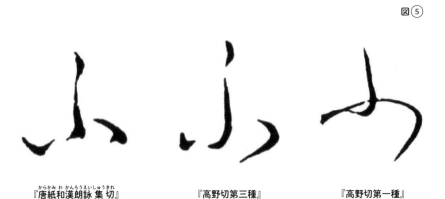

『唐紙和漢朗詠 集 切』
（伝・藤 原 公任）

『高野切第三種』

『高野切第一種』

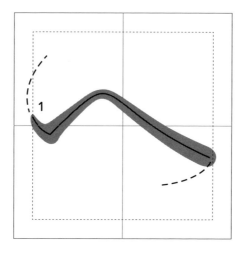

「へ」の書き方

もとの漢字 ▼ 部

◎1画目

天地の中央あたり、左方の標準字面ぎりぎりからしっかりと起筆し、斜め右上に向かって山反りに力を抜きつつ運筆し、頂点で小さな弧を描きながら斜め右下に方向転換し、徐々に力を加えながら、やや谷反りになりながら降り、筆を押さえて終筆する。線の太細を強調すること

◎「へ」はひらがなのなかでもっとも扁平になる。
が、漢字との親和性を高めることになる。

図②

游明朝体
M

たいへんだ

たいへんだ

図①

游明朝体
M

245

「へ」は平たい 1画の文字です。起筆、頂点、終筆の位置関係が文字のイメージを決定しますが、天地幅を広くするとモダンな印象になり、天地幅を狭くするとクラシックな印象になります。頂点の位置が左に寄りすぎないことも重要です。

私としては、平たい「へ」が好みです。横組みを意識すると、天地幅を広げて天地の空きが目立たないようにと考えがちですが、そうすると「へ」ではなくなっていく気がします。

ひらがなの寄り引きは、通常、縦組みを想定して決めます。ただ「へ」などの平たい文字を天地の中央に配置すると、横に組んだときに上がって見えるので、游明朝体の「へ」は少し下げ気味にしました（図①補助線）。

この下がり気味の「へ」を使って、縦横に「たいへんだ」と組んでみました（図②）。

横組みは寄り引きのバランスがとてもよいと感じます。縦組みは「へ」の前後の字間が不揃いでも、「へ」が下がっているのが気になるという人はいな

図③

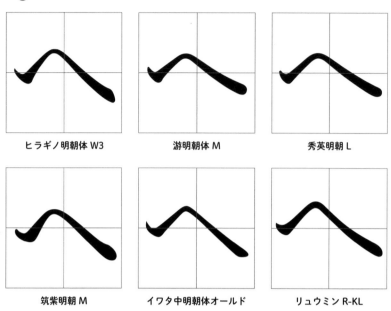

| ヒラギノ明朝体 W3 | 游明朝体 M | 秀英明朝 L |

| 筑紫明朝 M | イワタ中明朝体オールド | リュウミン R-KL |

いはずです。読む側に、明朝体のひらがなは大きさにバラツキがあり、字間は不揃いなものだという思い込みがあるからでしょう。ということで、字面をやや下げた「へ」であれば、縦に組んでも横に組んでも、寄り引きの問題は生じないのです。

「へ」の他にも、「い」「こ」「せ」「つ」などの、字面の天地が狭いひらがなは、同様の理由で、字面を下げ気味にしています。

ひらがなの「へ」とカタカナの「へ」

6書体を見てみます（図③）。頂点を越えた後の斜め線はみな谷反りになっていますが、古筆には山反りのものもあります（図④）。

「へ」は、ひらがなとカタカナの区別がつきにくいのですが、ひらがなの運筆は曲線的で柔らかく、カタカナの運筆は直線的で固くなります。頂上のカーブがゆったりでなだらかな稜線をゆっくり降りるのがひらがな、頂上のカーブが鋭角的でまっすぐな稜線を一気に降りるのがカタカナです（図⑤）。

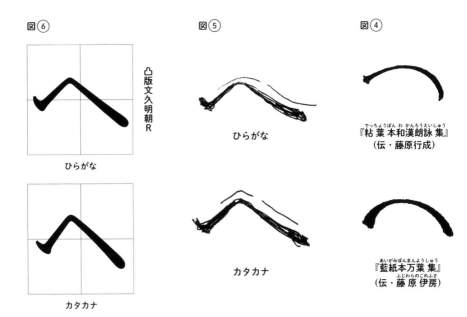

凸版文久明朝R

ひらがな

カタカナ

ひらがな

カタカナ

『粘葉本和漢朗詠集』
（伝・藤原行成）

『藍紙本万葉集』
（伝・藤原伊房）

247

凸版文久明朝の制作には和文書体のデザイン監修という立場で関わりましたが、「へ」については、全体の監修者の一人である祖父江慎さん（ブックデザイナー、1959年〜）から「ひらがなとカタカナの区別が一目でつくようにして」という注文がつきました。そして完成したのがこれです（図⑥）。ひらがなのほうが大きく、天地幅が狭く、頂上のカーブがゆるやかになっています。右辺はやや谷反りです。カタカナのほうが小さく、天地幅が広く、頂上のカーブがきつくなっています。右辺はやや山反りにしました。

終筆にも注目してください。イワタオールドの終筆が、右ハライを途中で止めたような形になっているのが目を引きます（図③）。リュウミンの止め方は、筆書きの止め方を忠実に反映していてきれいだと思います。秀英明朝も丸くきれいに止めていますね。游明朝体は丸くしすぎたかもしれません。ヒラギノ明朝体は固く押さえすぎて、筑紫明朝はさらにぎゅっと押さえた印象を持ちました。

「ほ」の書き方

もとの漢字 ▼ 保

◎1画目

前の文字から続くイメージで、右下方向にゆったりと起筆し、そのまま逆S字を描くように、左下、右下へと細やかに運筆する。中間地点がもっとも細くなる。終筆ではしっかりと筆を止め、2画目に向かって撥ねる。「は」よりもやや長く書くイメージで。

◎2画目

1画目からの流れを受けて軽く起筆し、短い横線をやや山反りに書く。軽く筆を止め、次に続くイメージを持ちつつ反時計回りに空を描き、3画目へ。

◎3画目

流れるように起筆し、やや谷反りに右に進み、筆を押さえて終筆する。2画目と3画目は、連続性を強く意識したい。

◎4画目

3画目の終筆から、反時計回りに空を描いて、軽く4画目を起筆する。その後は「は」の3画目と同じように、ゆるいS字を描き、スムーズにくるりと結んで終筆となる。

「ま」の書き方

もとの漢字 ▼ 末

◎ 1画目

前の文字から続くイメージで左上から軽く起筆し、右へ大きく谷反りに運筆する。右上で軽く止める。

◎ 2画目

1画目と2画目は平行なイメージで。1画目からの流れを受けて軽く起筆し、はじめは反時計回りに小さく弧を描き、徐々に直線的になりつつ短く終筆する。そこから時計回りに空を描き、3画目へ。

◎ 3画目

起筆は2画目の横線から繋がる意識で、左上から右横、そして左下へと筆を回すようにしっかりと打ち込み、下に向かって運筆する。結びを作るので、自然にゆるいS字を描くような運筆になる。筆遣いの強弱は、起筆は強く、途中はやや弱く、結びを作るところは筆の穂先を使ったりで力が加わり、くるりと回すところは左に運筆するあうように細く運筆し、弧の上方から終筆に向かうにつれて徐々に力が加わり、終筆となる。結びは横長に広くすると文字全体が安定し、スムーズな楕円を描くと漢字との親和性が高まる。

「み」の書き方

もとの漢字▼美

◎**1画目**

前の文字から続くイメージで、左上から軽く起筆する。そのまま右上に短く運筆してしっかり押さえ、転折して斜め左下に徐々に力を抜きながら運筆する。時計回りにぐるんと弧を描きつつ、運筆のスピードを落として力を入れはじめる。左下から右上に運筆するあたりで再び力を抜き、斜め線と交差するあたりから再び徐々に力を加え、大きな弧を描きながら終筆する。

◎**2画目**

1画目の終筆から続くイメージで、時計回りに空を描き、やや強く起筆する。そのまま字面の下部中央に向かって払い、終筆する。

◎ポイントが三つある。1画目の転折（↘）の内側と2画目の終筆（↖）を結ぶ線を、左右の中心線と重ねる意識を持つこと。2カ所の「←→」が同じ長さになるように意識すること。そして、平行な**A**と**B**が、**C**に対してほぼ垂直に交わるように意識することだ。三つの意識を持てば、字形のバランスがとてもよくなる。

「む」の書き方

もとの漢字▼武

◎1画目

前の文字から続くイメージで起筆し、右上に向かって谷反りに短い横線を書く。

◎2、3画目

2画目は、1画目の終筆から時計回りに空を描き、筆を回すようにして起筆し、そのまま下に運筆する。中央付近で小さくスムーズな結びを作り、縦線と交わるあたりから斜め左下に運筆する。下方で反時計回りに方向を変え、力を加えつつ谷反りに右に進み、右方で再び反時計回りに方向を変え、力を抜きつつ上に向かいつつ筆を抜く。明朝体には、いったん筆を離して3画目へと進むものもあるが、游明朝体はそのまま3画目に連続する。

3画目は2画目を受けて、時計回りに急旋回しながら点を打ち、次の文字に繋がる余韻を残しつつ軽く撥ねる。

図①

| ヒラギノ明朝体 W3 | 游明朝体 M | 秀英明朝 L |

| 筑紫明朝 M | イワタ中明朝体オールド | リュウミン R-KL |

252

　6書体の結びを見てください（図①）。秀英明朝と游明朝体は丸い円、リュウミンは三角形です。リュウミンは、結びの左上をもう少し細くしてもよいでしょう。他の3書体は楕円形（だえんけい）ですが、ヒラギノ明朝体と筑紫明朝では傾き方が違います。イワタオールドの結びはとても小さくて、右上がとがっています。結び終わったところで筆を止め、ぎゅっと左へ降ろす運筆が特徴的です。

　結びの位置については、リュウミンと筑紫明朝が高く、他の4書体は低くなっています。

『高野切』の「む」

　明朝体と教科書体の「む」を比較すると、字形も結びの位置も大きく異なります（図②）。古筆を見ても、その多くは教科書体的な字形で、結びの位置も低くなっています。

　『高野切』は、「き」と「ふ」でも少し紹介しましたが、『古今和歌集』のもっとも古い写本で、11世紀

『高野切第一種』

『高野切第二種』

『高野切第三種』

図③

図②

游明朝体 M

游教科書体New M

253

　の中頃に書かれたものです。「第一種」から「第三種」までが現存し、『古今和歌集』の撰者の一人、紀貫之（872?〜945年）の書と伝えられてきましたが、貫之の没年からしてそれはありえません。

　その『高野切』の「第二種」は、源 兼行（生没年不詳）が書いたとする説が有力ですが、「第二種」に見られる「む」は、明朝体的な高い位置で結ばれています（図③）。一方で、「第一種」（藤原行経か）と「第三種」（藤原公経か）の「む」は、教科書体的な結びです。ということは、上代様かなを代表する『高野切』の二通りの書きぶりが、ともに現代の書体デザインに伝わっているということになりますね。

　最終画の点が撥ねる角度については、游明朝体の考え方を203ページに詳述しました。6書体を見ると、秀英明朝と游明朝体の「む」は左方向に撥ねていますが、他の4書体は、次の文字への繋がりを強く意識した撥ね方になっています。とくにイワタオールドのハネは繋がる意識が顕著ですが、運筆がやや窮屈になのが残念です。

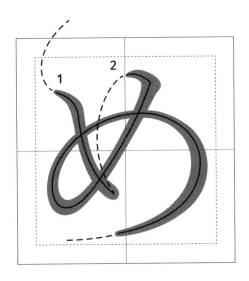

254

「め」の書き方

もとの漢字▼女

游明朝体 M

◎1画目

起筆は「ぬ」よりもやや内側に筆を入れる意識を持って（図①）。

◎2画目

「ぬ」よりもやや右から起筆する。その後は「の」と同じように運筆し、終筆は左右の中心線を越えるあたりまで払う。「ぬ」や「の」も同様だが、弧の線の太細を強調することが、漢字との親和性を高める。

◎「ぬ」と「め」は骨格のバランスに大きな違いがある（図①）。もとの漢字が「ぬ」は「奴」、「め」は「女」だということを意識し、「ぬ」は横長に「め」は丸く書き分ける。弧の内側にできる3ヵ所のフトコロは、「ぬ」はいちばん右をかなり広くし、「め」のいちばん右は、左の二つよりやや広い程度にする。

1

2

3

「も」の書き方

もとの漢字▼毛

◎**1画目**

「し」と同じように、前の文字から続くイメージで起筆し、そのまま斜め左下に進み、下方で力を抜きつつ右方向に進む。さらに反時計回りにくるりと運筆するにつれて徐々に力が加わって太くなり、左上の2画目に向かってゆっくりと筆を抜く。　線の太細を強調することが、漢字との親和性を高める。

◎**2、3画目**

2画目は、1画目から続くイメージで左から起筆し、通常の点とは異なり、逆に反った長い点を書く。明朝体のなかには、いったん筆を離して3画目へと進むものもあるが、游明朝体は、筆を少し浮かせ気味にしつつ、反時計回りに運筆して3画目にそのまま繋がる。

3画目は、2画目と平行に進むイメージで、浮かせ気味の筆に徐々に力を加えつつ、終筆する。2本の横線の位置は「し」の縦線を3等分するあたりに。

「や」の書き方

もとの漢字 ▼ 也

◎1画目

扁平で右上がりの「つ」を書くイメージで、左上からしっかり起筆する。そのまま右上に向かって、力を抜きながら運筆し、時計回りに回転する手前で細くなり、今度は回転しながら徐々に力を加え、2画目に向かって筆を抜く。

◎2、3画目

1画目の終筆から、時計回りに空を描いて起筆し、真上から右下に向かって逆反りの点を打つように運筆する。いったん筆を止め、左上に反時計回りに撥ねる。

2画目のハネが3画目に繋がるあたりはやや弱く、次にやや強く、そして斜め右下にゆるいS字を描くイメージで運筆し、徐々に太くなって終筆する。1画目とはほぼ直角に交差するようにする（補助線）。

「ゆ」の書き方

もとの漢字▼由

257

◎1、2画目

1画目は、前の文字から続くイメージで、左上から起筆する。軽く打ち込み、逆S字を描くように筆を運び、軽く押さえる。そこから時計回りに、ぐるりというイメージで、大きく弧を描く。運筆とともに線の太細ができるが、「の」と同じように、弧の右側の張り出しのやや下あたりがもっとも太くなり、弧の最下部あたりから2画目が始まる上部までは、穂先を使って細く運筆する。この部分は、教科書体や一部の明朝体は繋がっていない。

2画目は、1画目から繋がったまま、最上部から時計回りに小さな弧を描きつつ下方へ。そのとき、自然な運筆を保ちながら、大きな時計回りの弧を描きながら、縦方向に比較的速く運筆し、長めに払う。

◎「ゆ」は線の密度が濃厚な文字だ。「の」などと同じような太さで書くと重くなるので、細さのなかでの変化を表現するようにしたい。また、下方の高さ（補助線）を揃える意識を持つことも、バランスのよい「ゆ」を書くのに役立つ。

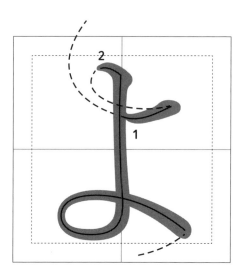

「よ」の書き方

もとの漢字▼与

◎1画目

標準字面の天から⅓、左右の中央あたりから起筆し、短く右上に谷反りに運筆して、ぎゅっと押さえる。来た道を戻りながら時計回りに空を描き、2画目に繋げる。

◎2画目

「ま」の3画目と同じように、起筆は1画目の横線から繋がる意識で、左上から右横、そして左下へと筆を回すようにしっかり打ち込み、下に向かって運筆する。結びを作ることになるので、自然にゆるいS字を描くような運筆になる。この縦線にはあまり強弱をつけず、しっかりした線を書くことで文字全体が安定する。結びの部分は、左に方向を変えるあたりがもっとも太くなり、時計回りにくるりと回転するところは、穂先を使って細く書く。続いて、結びの左上から右下に向かって、弧を描きながら縦線と交差し、徐々に力を入れて終筆する。結びを横長に広くすると文字全体が安定するのも、「ま」と同様である。

「ら」の書き方

もとの漢字▼良

◎1、2画目

1画目は、前の文字から続くイメージで起筆し、逆反りの点を打ち、2画目に向かって撥ねる。

2画目は、1画目のハネがそのまま2画目に繋がる。起筆部は反時計回りに、自然な感じでわずかに彎曲する。ゆるくうねるように下方に向かい、筆を止める。この縦線の変化に富むカーブをどう描くかが、「ら」の醍醐味であろう。転折部はしっかりと押さえてから、筆の腹を右にわずかにずらし、やや右上に、そして大きく時計回りに弧を描き、払う。弧は右側の張り出しのやや下あたりがもっとも太くなる（補助線）。線の太細を強調することが、漢字との親和性を高める。

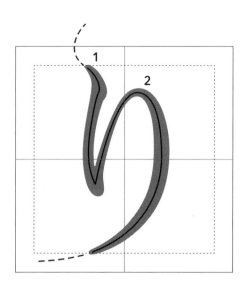

「り」の書き方

もとの漢字 ▼ 利

◎1、2画目

1画目は、前の文字から続くイメージで、左上からゆっくりと起筆し、左に彎曲しながら、やや細くなりつつ、長めに運筆する。転折部でいったん筆を止め、来た道を戻るように右上に撥ね、上部で小さな弧を描きながら2画目へ。この転折部は、無理に黒みを避けようとせず、自然な運筆を心掛けたい。

2画目は、1画目から続く意識を持ちつつ、やや低い位置から徐々に力を入れ、時計回りに大きな弧を描くイメージで運筆し、左下に向かってゆっくりと払う。払いはじめるあたりがもっとも太くなる。

◎1画目から2画目に向かう折り返しの角度が狭すぎると黒みが目立つが、黒みを回避しようとして2画目を離し気味に書くと、字形がおかしくなる。私は、黒みの回避より字形を優先させることにしている。左右幅を狭く縦長に書いたほうが、「り」らしく見えるからだ。フトコロの広い書体や横組み用の明朝体を作るときは、横幅をどこまで広くするかがポイントになる。

「る」の書き方　もとの漢字▼留

◎1画目

「そ」と同じように左上から軽く起筆する。そのまま右上に短く筆を運び、転折した後、斜め左下に運筆する。比較的速く運筆するので、それほど太くならない。左下で筆を止め、今度は力を抜きながら来た道を戻るようにして、大きくぐるりと時計回りに運筆し、最後は時計回りに小さく結びを作り、終筆する。

◎「る」は文章を引き締める役割を担った文字だ。「ろ」と比べると縦長で文字自体はやや小さいが、「〜である」「〜する」などと文章の最後に使われることが多いので、線が弱くならないようにし、結びもしっかりと表現したい。小粒でもピリリと辛いのである。

「れ」の書き方

もとの漢字▼礼

◎1画目

前の文字から続くイメージで、左上から斜めに起筆し、左にわずかに反りながら縦線を引く。「ね」と同じく、垂直という意識ではなく、やや左下に向けて長めに線を引くとよい。そして、2画目に向けて左上に撥ねる。

◎2画目

軽めに起筆して右上に短く進み、即座に方向転換して、1画目の縦線に引っかけるイメージで、斜め左下にすばやく運筆する。2画目の起筆より左に大きくはみ出さない程度で止め、反動を利用して撥ねる意識で、来た道を戻るように、右上に細く運筆する。上部で筆の穂先を使い、ゆっくりと小さく時計回りに弧を描きつつ、徐々に力をこめて、下に向かって運筆する。その縦線は自然に逆S字を描き、終筆は力を抜きながら右上に払う。蛇の尻尾のようだ。複数の線が交差する部分は、運筆の連続より黒みを避けることを優先して、積極的に調整をする（本文参照）。

図①

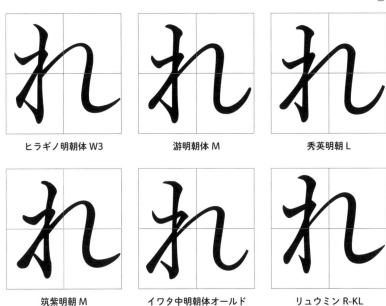

| ヒラギノ明朝体 W3 | 游明朝体 M | 秀英明朝 L |
| 筑紫明朝 M | イワタ中明朝体オールド | リュウミン R-KL |

263

「れ」は複雑な字形ではあるけれど、線の流れがとくに美しいひらがなです。力強い縦線から始まり、その縦線にギザギザの斜め線が幾重にも交差したかと思うと、右側には、一転して曲線が大きく波打つ世界が広がります。

終筆が右に抜けていくひらがなは、「れ」の他に「し」と「ん」がありますが、これらの文字は、組版に変化を与える役割を担っていると考えています。文章を読んでいて、縦に繋がる文字の流れのなかに右に大きく払う文字が現れると、横方向への広がりに心地よさを覚えます。「れ」「し」「ん」の終筆は伸びやかに表現したいものです。

ギザギザと釣り針

左側から右側へ筆を運ぶとき、右上がりの斜め線が1画目の縦線を越えていくわけですが、そこに黒みが集まりやすく、調整が必要になります。

6書体を見てください（図①）。ヒラギノ明朝体は、右上がりの斜め線を繋げずにずらすという、大

胆な処理をしています。秀英明朝、游明朝体、リュウミン、イワタオールドの4書体は、縦線を越えた後の斜め線をやや細くすることで、黒みの調整をしていますが、リュウミンは細すぎます。

イワタオールドは、斜め線のギザギザと縦線が作る小さい隙間や細い隙間が気になります。本文の大きさだと潰れて黒くなってしまうはずです。

一方で、筑紫明朝だけは斜め線を細くしていません。そのため、縦線と斜め線のギザギザが交差する部分がかなり黒々と感じられます。ただ、文字全体の黒みのバランスはとれていると思います。

2画目の終筆も見てみます。ヒラギノ明朝体、リュウミン、筑紫明朝は右横に向かい、秀英明朝、游明朝体、イワタオールドは釣り針のような形で右上に向かっています。

思い切り右に払うと気持ちいいのですが、文字全体の重心がどうしても左寄りになります。そこで秀英明朝、游明朝体、イワタオールドの3書体は、苦

264

肉の策ですが終筆を少しだけ上に曲げて、全体を仮想ボディの中央に持っていくようにしました。

「ね」「れ」「わ」を比較する

6書体の「ね」「れ」「わ」を並べてみました（図②）。左側を偏、右側を旁と見なすと、6書体とも、旁の形に応じて、偏と旁の左右幅の比率を変えていることがわかるはずです。また、旁の高さは、補助線を参考にするとわかりやすいのですが、6書体とも「わ」が低くなっています。

もとの漢字ですが、「ね」の「祢」、「れ」の「礼」は示偏（ネ＝しめすへん）の文字、「わ」の「和」はノ木偏（禾＝のぎへん）の文字です。その違いを字形に反映させている書体はありませんが、それでいいと思います。イワタオールド以外の5書体は、3文字とも同じような「偏」になっています。

図②

秀英明朝 L

ねれわ

游明朝体 M

ねれわ

ヒラギノ明朝体 W3

ねれわ

リュウミン R-KL

ねれわ

イワタ中明朝体オールド

ねれわ

筑紫明朝 M

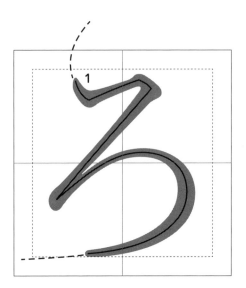

「ろ」の書き方

もとの漢字▼呂

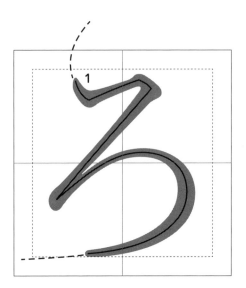

◎1画目

左上から軽く起筆する。そのまま右上に短く筆を運び、転折して斜め左下に運筆する。運筆は比較的速く、「る」と同じように線はそれほど太くならないが、左下で筆を止める感覚は「る」に比べて強く、どっしりとしたイメージだ（図①）。しっかり筆を押さえ、力を抜きながら右上に向かい、「る」よりも扁平気味に時計回りに、大きくぐるりと運筆する。弧の部分は徐々に細くなり、また徐々に太くなって左方に払う。

◎「る」が力が内に籠る文字だとすれば、「ろ」は力を解放する文字だ。おおらかに運筆するのがよい。

図①

游明朝体 M

「わ」の書き方

もとの漢字▼和

◎1画目

起筆の位置は「ね」「れ」よりやや右に。「わ」は右側が単純なので、文字全体の左右のバランスを保つためだ。前の文字から続くイメージで、左上から斜めに起筆し、左にわずかに反りながら縦線を引く。垂直という意識ではなく、やや左下に向けて長めに線を引くとよい。そして、2画目に向けて左上に撥ねる。

◎2画目

軽めに起筆して右上に短く進み、即座に方向転換して、1画目の縦線に引っかけるイメージで、斜め左下にすばやく運筆する。2画目の起筆より左に大きくはみ出さない程度で止め、反動を利用して撥ねる意識で、来た道を戻るように、右上に細く運筆する。1画目の縦線を越えたあたりから大きく時計回りに運筆し、弧の右側の張り出しのやや下あたりがもっとも太くなり、左下に払う。複数の線が交差する部分は、「ね」「れ」と同様に黒みの調整を行う。

「ゐ」の書き方

もとの漢字▼為

現代仮名遣いでは使わないひらがなだが、歴史的仮名遣いの文章を組版する需要は少なくない。標準的な文字セットである「Adobe-Japan1-3」にも収容することが求められているので、ひらがな書体は「ゐ」と「ゑ」を必ず入れて作ることになる。

◎1画目

「み」と同じように、前の文字から続くイメージで、左上から軽く起筆し、右上に短く筆を運び、転折する。そして、「の」と同じように、斜め左下に向かってやや右に反りながら長く運筆し、下方で速度をゆるめ、「の」と同じようにそのままぐるりと運筆し、上方に向かって力を抜く。力を抜いたまま、ゆっくり大きく時計回りに弧を描き、「る」と同じように結びを作る。

◎起筆から右横に筆を運ぶまでが「み」、転折して斜め左下に線を降ろし、さらに転じて大きく弧を描くまでが「の」、そして最後の結びが「る」と考えると、イメージをつかみやすい。

1

もとの漢字▼恵

「る」のような上部と、三つの点が連なる下部に分けて考えると、形がつかみやすい。

◎1画目

上部の「る」は、小さな「る」のイメージで書く。その まま左下の点に繋げていく。

下部の「灬」は、三つの点を繋げるイメージで書く。上部からの運筆のままに一つ目の点を打ち、右に撥ね上げて二つ目の点を打つ。さらに繰り返して三つ目の点を打つが、一つ目の点から二つ目の点までよりも、二つ目の点から三つ目の点までのほうが、筆を大きく動かすようにする。そして最後は「ふ」の最終画のように、次の文字に繋がる余韻を残しつつ軽く撥ねる。

◎「ゑ」と同じく、日常ではほとんど使われない文字だが、ひらがなのなかでは運筆が複雑で変化に富み、なんとも美しい形に仕上がる。私にとっては好きなひらがなの一つだ。

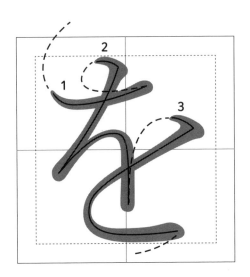

「を」の書き方

もとの漢字 ▼ 遠

◎**1画目**

前の文字から続くイメージでそっと起筆し、右上に向かって谷反りに運筆して、終筆する。

◎**2画目**

来た道を戻るように空を描き、その流れのまましっかりと起筆し、斜め左下に運筆して筆を止める。その斜め線の長さは、ふだん書いている「を」より長めというイメージで書けば、ちょうどよい長さになるはずだ。来た道に沿って撥ね上げるように、時計回りに弧を描き、ほぼ垂直に降ろし、筆を止める。

◎**3画目**

2画目の終筆から繋がるイメージを持ちつつ、右上でしっかりと起筆し、「と」の2画目のように、横に倒したU字を描くように運筆する。弧の左頂点よりやや上のあたりがもっとも細くなり、しっかりと終筆する。

「ひ」「ふ」「み」のところで、左右の中心線を意識すると字形が安定するという話をしましたが、「を」にも同じことが言えると思います。

「を」を書くときは、1画目から3画目まで中心線を右に左に跨ぎつつ運筆しますが、2画目の最上部から3画目の最下部に至るラインを中心線に重ねる意識を持つと、背筋が伸びた美しい「を」を書くことができます（図①）。

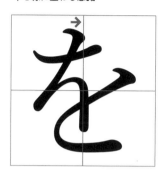

図①

2画目の起筆を
中心線に重ねる意識

游明朝体 M

左右の中心線を意識する

6書体を見てください（図②）。いずれも2画目の起筆の位置は左右の中心線より左にあります。游明朝体にしても、打ち込みの右端がぎりぎり中心線に重なっているという程度です。

ですがそれでも、中心線を「意識する」ことは大事です。エレメントをバランスよく置こうとすると起筆はどうしても左に寄り、中心線から左にずれてしまいますが、中心線を意識すれば「を」に背骨が通ります。精神論のように聞こえるかもしれませんが、姿勢がよい「を」を作る考え方として、ぜひ頭にとどめておいてください。

中心線を意識する以外に、見栄えのよい「を」を作るための方法を紹介します。

私は、「を」の3画目を「と」の2画目より右から起筆すると、バランスの取れた「を」になると思っています（図③）。つまり、1、2画目が縦長で3

図②

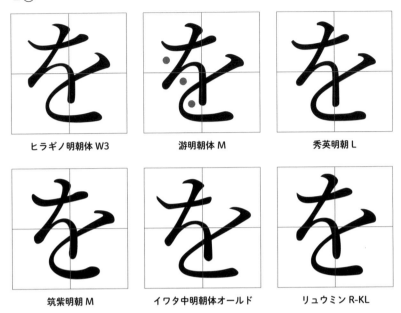

ヒラギノ明朝体 W3　　游明朝体 M　　秀英明朝 L

筑紫明朝 M　　イワタ中明朝体オールド　　リュウミン R-KL

272

図③

游明朝体 M

画目がやや横広の「を」にするのです。

「を」の3画目と「と」の2画目は、ともに左から

の筆脈を受けて起筆しています。「を」の3画目の

打ち込みの角度が水平に近いのは、より遠くから来

る筆脈を受けているという意識の表れですが、この

感じも悪くありません。

6書体では、イワタオールドの3画目がかなり右

から起筆しています（図②）。「を」の3画目を「と」

の2画目と同じような位置から起筆すると、15書体

の游明朝体五号かなや游明朝体36ポかななどのよう

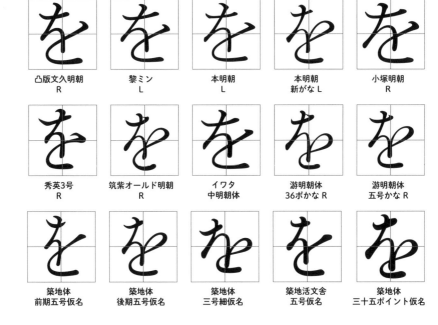

凸版文久明朝 R	黎ミン L	本明朝 L	本明朝 新がな L	小塚明朝 R
秀英3号 R	筑紫オールド明朝 R	イワタ 中明朝体	游明朝体 36ポかな R	游明朝体 五号かな R
築地体 前期五号仮名	築地体 後期五号仮名	築地体 三号細仮名	築地活文舎 五号仮名	築地体 三十五ポイント仮名

に、縦長で、正方形に収める意識が希薄な「を」になります（図④）。ただ、それがいいのか悪いのかは、もちろん書体のコンセプトによります。

「を」を美しく見せるコツをもう一つ挙げるなら、「を」の左側の空間（図②●）の広さを揃えるのも、大事なことだと思います。

変化に富んだ運筆

15書体のなかには、「を」を左右の中心線に乗せる意識が感じられない書体があります。ただ、そうした書体の一つの築地体三号細仮名は、変化に富んだ運筆とバランス感覚がすばらしいです。こういう感覚が私にはないので、うらやましさを覚えます。

築地活文舎五号仮名は、3画目を思いきり右側から運んでくることで、縦長にならないだけでなく、運筆の躍動感を表現しています。築地体三十五ポイント仮名もじつにいい形です。うねるような運筆からは、勘亭流（かんていりゅう）の雰囲気を感じませんか。

「ん」の書き方

もとの漢字 ▼ 无

274

◎1画目

上の文字から続くイメージで、左右の中央よりやや左からしっかりと起筆し、左下に向かって長く運筆する。途中でやや細くなるが、細くなりすぎると線が弱くなる。わずかに左反りに長く運筆した斜め線は、転折して左下から右上に撥ね上げ、時計回りに山を描きつつ降り、今度は反時計回りに谷を描くように運筆する。谷の最下部がもっとも太くなり、終筆は右上に大きく払う。↑の部分の運筆が丸くなめらかなのは、明朝体の特徴だ。

◎「ん」は、骨格が単純なわりに運筆が複雑で、太さや空間のとり方を決めるのが難しい。横に広がる伸びやかなデザインを心掛けたい。

横組み用ひらがな

日本語の文章が横に組まれる場面が増え続けています。
そんな時代の要請に応えるために、
明朝体の横組み用ひらがなのデザインについて考えます。

ウェブ上の文章は、あたりまえのように横組みが主流になっています。数字的な統計資料があるわけではありませんが、私たちが日々横組みで読む文章の総量は、縦組みで読む文章の総量を大きく上回っているように感じます。

ここからは横組み用ひらがなについて、考えてみたいと思います。縦に書かれ、組まれてきた明朝体のひらがなを横組みにしようとすれば、いくつかの

問題が生じます。

問題①　文字の天地幅に広狭があることで、ラインが暴れて見えないか？

明朝体のひらがなには、大きい文字（「の」など）、背の高い文字（「り」など）、背の低い文字（「こ」「へ」など）などがあるため、これらを横組みで同じ行のなかに並べると、天地の凸凹が気になります。

図①

欧文のラインシステム

Typeface

Garamond Regular

アセンダーライン

キャップライン
ミーンライン

ベースライン

ディセンダーライン

横組みひらがなのラインシステム

あいうえお

ヒラギノ明朝体横組用仮名 W3

276

問題②　文字の左右幅に広狭があることで、字間にバラツキが生じないか？

文章を横に組むときに、幅の広い「へ」や幅の狭い「し」「り」などが混ざると、字間の空きの不揃いが気になります。

問題①を解消するためにとられるのが「ラインシステム」です。欧文のラインシステム（322ページ）と同じようなものと考えてください。欧文フォントは、アセンダーライン、キャップライン、ミーンライン、ベースライン、ディセンダーラインの5本のラインを意識しながら設計されています（図①上）。和文フォントも、このシステムに倣って上下を揃えて、暴れて見えないようにすることが可能です。ひらがなには大文字や小文字はないので、上下2本のラインを意識すればよいでしょう（図①下）。

文字の天地幅を制御できたら、次は問題②の解消です。すべてのひらがなの左右幅がなるべく揃うようにします。たとえば本来なら左右幅の狭い「し」

「り」などを、「の」「は」などに近い左右幅で書くようにするのです。

メリハリとリズム感

ただ、そのようにして作ったひらがなを横の文章に組むと、どう感じるでしょうか。「行の天地や字間の空きが揃っているので一見きれいに見えるが、読みやすいかと言われるとそうでもない」「短文ならよいが、長文はメリハリがなく読んでいて眠くなってしまう」となってしまいませんか。

「メリハリがない」は、言い換えれば「リズム感がない」ということです。縦に組んだ組版には、ひらがな固有の字形によるリズム感がありました。ところが問題①、②を解決した横組み用のひらがな書体は、スタイルを重視するあまりリズムを失い、可読性を下げるものになってしまいました。長文に限れば、縦組み用の書体を横に組んだほうが、まだ読みやすいかもしれません。

では、明朝体の横組み用仮名は不要でしょうか。

そう問われれば答えは否です。横組みの文章を読むことがあたりまえになっていくなかで、横組みに配慮した明朝体の書体デザインは不可欠であり、その作業にしっかり向き合うことは書体デザイナーの責務だと思うのです。

文游明朝体のことはこの章の冒頭で紹介しましたが（179ページ〜）、ひらがなのバリエーションにより多くの書体セットが構成されています。2022年には横組み専用書体「文游明朝体S水面かな」を発売しました。水面かなの制作過程で、横組みのひらがなに必要なのは、ラインシステムやスペーシングに加えて、横に書くリズム感だということを痛感させられました。

そんな水面かなも含めて、5書体の五十音を横に組んでみました（図②）。上から游明朝体、ヒラギノ明朝体、ヒラギノ明朝体横組用仮名、筑紫明朝、文游明朝体S水面かなの順に並んでいます。

游明朝体は、平安時代から継承してきたひらがな固有の字形を意識し、縦組みの特徴を生かしたひらがな書体

さしすせそたちつてとなに
さしすせそたちつてとなに
さしすせそたちつてとなに
さしすせそたちつてとなに
さしすせそたちつてとなに

278

です。ヒラギノ明朝体も同様ですが、フトコロが游明朝体よりやや広くなっています。ヒラギノ明朝体横組用仮名は、ラインシステムや文字の左右幅を揃える考え方に則(のっと)って作りました。筑紫明朝は、横組みを意識したいくつかの試みがなされています。

ヒラギノ明朝体とヒラギノ明朝体横組用仮名を見比べたときに、ラインシステムの観点から注目すべきは「せ」です（図②）。ヒラギノ明朝体横組用仮名の「せ」は、ヒラギノ明朝体の「せ」より天地幅が広くなっています。1画目の横線も、横組用は少し上がっています。左右幅については、「う」「く」「ち」「つ」「と」などを見ると両書体の違いが一目瞭然です。

そんなヒラギノ明朝体横組用仮名の横組みは、行の天地が揃っててとてもきれいです。リードやキャプションなどの短文にぜひお勧めしたい書体ですが、長文を組んだときは読みづらいかもしれません。あ行を見ただけでも、筑紫明朝を見ていきます。たとえば「う」「え」の1画目の入り方が水平に近

図②

游明朝体 M	あいうえおかきくけこ
ヒラギノ明朝体 W3	あいうえおかきくけこ
ヒラギノ明朝体 横組用仮名 W3	あいうえおかきくけこ
筑紫明朝 M	あいうえおかきくけこ
文游明朝体 S 水面かな	あいうえおかきくけこ

279

い、「え」の1画目が右に寄っているなど、随所に横組みへの意識が感じられます。「え」は1画目を右に寄せたことで、左右に来る文字との空きがほぼ均一になりました。游明朝体「え」の右側の空きが広くなっているのとは好対照です。

筑紫明朝は、か行を見ても「き」の1、2画目の横線は他の書体よりも水平に近いですし、「き」の最終画の終筆がキュッと上を向いているのも、「け」の2画目や「こ」の2画目が水平に近いのも、みな右方向の意識の表れです。

横組みの芥川賞受賞作

水面かなについても検討します。「あ」の終筆を見てください。本来ならハライの先端は左下に向かうはずですが、終筆後の筆脈が、ぐるっと右上に巻いていく感じにしました。「い」の2画目の終筆は左に撥ねるのをやめました。「う」の2画目の終筆は、右への意識を表すには巻き上げたいところですが、そこまでやると幼い感じになるので下に短く流

游明朝体 R

　*a*というがっこうと*b*というがっこうのどちらにいくのかと，会うおとなたちのくちぐちにきいた百にちほどがあったが，きかれた小児はちょうどその町を離れていくところだったから，*a*にも*b*にもついにむえんだった．その，まよわれることのなかった道の枝を，半せいきしてゆめの中で示されなおした者は，見あげたことのなかったてんじょう，ふんだことのなかったゆか，出あわなかった小児たちのかおのないかおを見さだめようとして，すこしあせり，それからとてもくつろいだ．そこからぜんぶをやりなおせるとかんじることのこのうえない軽さのうちへ，どちらでもないべつの町の初等教育からたどりはじめた長い日月のはてにたゆたい目ざめた者に，みゃくらくもなくあふれよせる野生の小禽たちのよびかわしがある．

280

しました。「な」は最終画の終筆を見てください。下方向にぎゅっと押さえるのが一般的ですが、水面かなでは水平方向に押さえました。

水面かなで組んでみた文章を紹介します（図③）。2012年下半期の芥川賞（あくたがわしょう）を受賞した、黒田夏子（くろだなつこ）さん（1937年〜）の『*ab*さんご』（エービー）（文藝春秋、2013年）の冒頭部分です。史上最高齢での受賞が話題になりましたが、史上初の横書きの作品による受賞ということでも注目を集めました。

右は游明朝体で組んだもの、左は文游明朝体S水面かなで組んだものです。水面かなは、横組み専用の仮名書体「疾駆仮名」（しっくかな）がもとになっているのですが、その疾駆仮名は『*ab*さんご』の本文を組むことをイメージしながら作りました。『*ab*さんご』は、ひらがなが多いとても個性的な文章ですが、游明朝体より文游明朝体S水面かなで組んだほうがリズム感があって読みやすいと思います。

もちろん、水面かなが横組み用明朝体ひらがなの最終到達点ではありません。文字のデザインに関わる人たちと切磋琢磨（せっさたくま）しあい、「横組み用のひらがな」

文游明朝体 S 水面かな

　a というがっこうと *b* というがっこうのどちらにいくのかと，会うおとなたちのくちぐちにきいた百にちほどがあったが，きかれた小児はちょうどその町を離れていくところだったから，*a* にも *b* にもついにむえんだった．その，まよわれることのなかった道の枝を，半せいきしてゆめの中で示されなおした者は，見あげたことのなかったてんじょう，ふんだことのなかったゆか，出あわなかった小児たちのかおのないかおを見さだめようとして，すこしあせり，それからとてもくつろいだ．そこからぜんぶをやりなおせるとかんじることのこのうえない軽さのうちへ，どちらでもないべつの町の初等教育からたどりはじめた長い日月のはてにたゆたい目ざめた者に，みゃくらくもなくあふれよせる野生の小禽たちのよびかわしがある．

という今日的かつ大きなテーマに挑んでいきたいと思います。そうして生み出された成果物が、平安時代に誕生した仮名文字のように、新しい文化を築いてゆく起点になることを願います。

カタカナを作る

カタカナのパターン分類

カタカナの字面とエレメントを
いくつかのパターンに分類して示しました。
この分類を頭に入れると、
カタカナの構造の理解が進みます。

無文字

社会だったこの国に中国から漢字が伝来すると、われわれの祖先は漢字で文章を書き、それを日本語で読み下すようになりました。いわゆる漢文訓読の手法ですが、その際に補助的な役割を担ったのがカタカナです。

僧侶たちが漢文の経典を読む際に、行間や字間に読み方、意味、助詞などを小さく楷書的に記したことが、カタカナの始まりといわれています。字形が

複雑な万葉仮名は狭い行間に書きにくいので、漢字の一部を抜き書きにしました。

カタカナの誕生は9世紀ごろと考えられます。偏や旁、冠や脚など、漢字の「かたほう」を抜き出したので「カタカナ」と呼ばれました（図①）。

カタカナのデザインはとてもシンプルです。そのため、漢字、ひらがな、カタカナの字面をみな同じ大きさにすると、カタカナがもっとも大きく見える

図①

『正像末和讃』（しょうぞうまつわさん）　親鸞（しんらん）　1257年頃（専修寺所蔵）

経典への書き込みから数百年の時を経た、漢字カタカナ交じり文の代表作。書家の石川九楊氏は、親鸞のカタカナを上代様かなとは対照的な「書きつける文字」と評した。

283

ので、カタカナは、漢字やひらがなよりも標準字面を小さく作ります（15ページ〜）。

カタカナの構造を理解する

ひらがなは、曲線のエレメントを多用する草書的（そうしょてき）な文字で、上代様かながデザインの原点です。ところが、カタカナにはそうした歴史的な基準が存在しません。漢文訓読の補助的な役割が出発点だったことが原因かも知れません。明治以降に限っても、法律や軍隊用語、国定教科書などで、カタカナがもっぱら用いられたことがありましたが、戦後は法律も日常生活も、ひらがなが主流になりました。

そんな歴史を踏まえて、二つの「カタカナのパターン分類表」を作成しました。カタカナにもデザインの基準になるようなものがあれば、構造を理解しやすくなるのではないかと考え、自分の心覚えとして作ってみました。ですから、私にとっていちばん身近な游明朝体を分類の対象にしたのですが、今回はその心覚えを発表することになります。

字面のパターン分類表

まず「字面のパターン分類表」（図②）から説明します。游明朝体のカタカナの字面を、Ⓐ〜Ⓕの6パターンに分類しました。

パターンⒶ

点線で囲んだ部分がカタカナの標準字面ですが、パターンⒶに属する10文字は、標準字面いっぱいに広がる大きな文字です。ただ、たとえば「ア」は2画目の終筆しか標準字面に接していませんし、「サ」「テ」「ヤ」の天地幅も標準字面より狭くなっていません。ですが、近似的な解釈をしてパターンⒶに入れました。つまり、標準字面にほぼ接するのが、パターンⒶの10文字ということです。同様に、パターンⒷ〜Ⓕの分類も近似値的な解釈によりました。

パターンⒷ

このパターンに属するのは、天地が標準字面にほ

284

ぼ接し、左右は接していない、やや縦長の12文字です。グレーで示した字面は、字形に応じて左右方向が微妙にずれていますが、左右幅は同じです。

パターンⒸ

このパターンに属するのは、パターンⒷのカタカナよりさらに左右幅の狭い3文字です。

ここで、游明朝体と新ゴのパターンⒶⒷⒸの字面を比較してみます（図③右）。すると、左右幅の差が大きい書体はクラシックな印象を、小さい書体はモダンな印象を与えることがわかります。

パターンⒹ

このパターンに属するのは、左右が標準字面にほぼ接し、天地は接していない、やや横長の7文字です。グレーで示した字面は、字形に応じて天地方向が微妙にずれていますが、天地幅は同じです。

パターンⒺ

このパターンに属するのは、パターンⒹのカタカ

字面のパターン分類表

Ⓐ アオケサチ テナネヤ卉

Ⓑ イウキクソタ ノフメラワヲ

Ⓒ トミリ

285

Ⓓ スセヌヒ モルレ

Ⓔ エコニハヘ マユヨロヱ

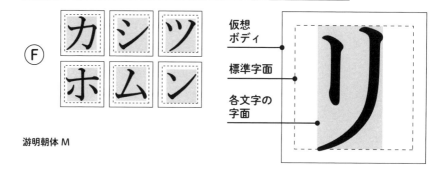

Ⓕ カシツ ホムン

仮想ボディ

標準字面

各文字の字面

游明朝体 M

図③

新ゴ L　　　游明朝体 M　　　　新ゴ L　　　游明朝体 M

ナよりさらに天地幅の狭い10文字です。

ここで、游明朝体と新ゴのパターンⒶⒹⒺの字面を比較してみます（図③左）。すると、天地幅の差が大きい書体はクラシックな印象を、小さい書体はモダンな印象を与えることがわかります。

パターンⒻ

このパターンに属するのは、パターンⒶのカタカナより字面がひとまわり小さい6文字です。

エレメントのパターン分類表

次に、「エレメントのパターン分類表」（図④）を説明します。

起筆↓送筆↓終筆、起筆↓送筆↓転折↓送筆↓終筆などの筆書きのリズムを図案化し、画一化したエレメントを組み合わせて作っていくのが、明朝体のカタカナをデザインするときの基本的な考え方になります。

① ー　エキテニモヨラ齐

② 一　エオキケコサチテナ
　　　　ニホモユヨロ齐エヲ

③ フ　ウクスタヌネフラワヲ*

④ ⁀　アセマヤヱ

⑤ コ　カコユヨロ

⑥ │　イウエキサトネ
　　　　ヤリロワ齐ヱ

⑦ 亅　オカホ

⑧ レ　ルレ

⑨ し　セヒモ

⑩ ノ　アイオカクケサソタチツ
　　　　テナノハヒムメリル齐

⑪ ╱　シムン

⑫ 丶　シスソタツトヌネ
　　　　ハホマミムメン

⑬ へ　へ

游明朝体 M　　　　　　　*「ヲ」は筆順ではなく字形にもとづいて③に分類した。

287

パターン①、②
横線のエレメントです。①は谷反り、②は山反り
になっています。

パターン③～⑤
横線が転折した後、左もしくは下に向かうエレメ
ントです。③は「フ」に代表されるタイプです。起
筆→送筆→転折→ハライとしっかりしたリズムで書
いていきます。④はハライが短いタイプです。⑤は
転折した後、下に向かって送筆する「コ」などのタ
イプです。

パターン⑥、⑦
縦線のエレメントです。⑥は終筆を止めるタイプ
です。長短さまざまですね。⑦は終筆を撥ねるタイ
プです。

パターン⑧、⑨
縦線が転折した後、右方向に向かうエレメントで
す。⑧は右上に払うタイプです。⑨は右に曲げて止

288

めるタイプです。

パターン⑩、⑪
ハライのエレメントですが、カタカナでいちばん
多用されるエレメントが、⑩の左ハライです。短い
ものから長いものまでいろいろ。「チ」や「ナ」のよ
うに途中からぎゅっと曲がるものもあります。⑪は
右上に向かうハライです。

パターン⑫
点です。点も長短さまざまですし、逆点もありま
す。

パターン⑬
「へ」1文字です。①～⑫のどれにも該当しないの
で1文字1パターンとしました。

カタカナ作りの強い味方

字面とエレメントの二つのパターン分類を理解す

ることが、カタカナのデザインの第一歩になると思います。游明朝体でなくてもかまいません。お気に入りの書体で作ったパターン分類表は、どんなコンセプトの書体を作るときも、みなさんの強い味方になってくれるはずです。

たとえば、モダンな書体がコンセプトなら、「字面のパターン分類表」の6パターンの字面を、いずれもパターンⒶの正方形に近づけることで、フトコロの広いカタカナ書体を作ることができます。クラシックな書体がコンセプトなら、6パターンの字面の大小にさらに差をつけ、その字面のなかに右上がりのカタカナをデザインすれば、フトコロの狭いカタカナ書体を作ることができます。

また、アクの強い書体を作るのなら、起筆や終筆

を強くするのが一つの方法ですが、そういう作業は「エレメントのパターン分類表」を参照しながら進めてください。そうすればきっと、書体全体にエレメントの統一感が生まれます。

これらは、二つのパターン分類表の使い方のほんの一例ですが、きっとさまざまな場面で活用できるはずです。

次のページから、10文字の〈カタカナの書き方〉を解説します。「字面のパターン分類表」のⒶ～Ⓕから、必ず1文字以上選ぶようにしました。

まずはアナログな環境で原字を作り、それをスキャンしてパソコンに取り込む方法を勧めるのは、ひらがなの場合と同様です（181ページ）。

標準字面
（82%）

「ア」の書き方

もとの漢字▼

阿

パターン分類▼Ⓐ／④＋⑩

すべての画を、正方形の標準字面を意識して書く。

◎**1画目**

漢字の楷書を書くように、左上の標準字面に接するあたりから45度くらいの角度で起筆し、次にやや右上がりにわずかに山反りに運筆し、右側の標準字面に接するあたりでしっかり転折し、左下に向かって払う。払う角度は狭いほうが締まって見える。広すぎると幼く見えてしまうので注意したい。

◎**2画目**

1画目のハライの流れを受けて左から起筆するが、あまり強くしないことで、本文組みのサイズで使う場合の黒みを回避するようにしたい。起筆後は、下に向かって運筆し、徐々に斜め左下に方向を変えてゆっくりと払い、終筆は標準字面に達する。起筆から斜め左下に向かって運筆すると、全体が右に傾いて見えるので、はじめは下に降ろして姿勢よく立たせることを心掛けたい。

例示書体は游明朝体M。「もとの漢字」は代表例を示した。
筆順の数字は小学校国語科「書写」の教科書による。

「オ」の書き方

もとの漢字 ▼ 於

すべての画を、正方形の標準字面を意識して書く。

◎1画目
天地中央よりやや上方の、標準字面に接するあたりから起筆し、わずかに右上がりに直線的に運筆し、終筆は標準字面に届く。

◎2画目
左右中央よりやや右方の、標準字面に接するあたりから起筆し、やや斜め右下に傾けて運筆し（補助線）、標準字面に接するあたりでしっかり筆を止め、転折して左に撥ねる。

◎3画目
1画目と2画目の交点から起筆し、横線と縦線が作る空間を等分するくらいの角度で、やや直線的に払う。終筆は標準字面に達する。

◎「オ」の要点は2画目の角度と位置にある。角度については、タテハネの影響で縦線が右に傾いて見え、さらに3画目の左ハライでその錯視（さくし）が助長されるのを防ぐために、縦線をやや左に傾けて、文字全体が傾いて見えないようにする必要がある。位置については、2画目の縦線を右に移動させるほど、フトコロが広くなりモダンなイメージになるが、その場合は、1画目の横線も上に移動させる必要が生じ、縦線の傾きも大きくなっていく。

「ネ」の書き方

もとの漢字▼ 祢

パターン分類▼ Ⓐ／⑫＋③＋⑥＋⑫

天地と2画目の左ハライの先端が、正方形の標準字面に接するように書く。

◎1画目

点を、45度よりもやや立ち気味に、標準字面に接するように左右中央に置く。

◎2画目

1画目の流れを受けて、左上からしっかりと起筆する。右上がりに直線的に、1画目の点と接しないように短く運筆し、しっかりと転折する。転折後は左下に向かい、直線的に標準字面に接するあたりまで払う。このとき、横線と左ハライの角度が広くなりすぎないように。

◎3画目

1画目の真下に見えて2画目と接する位置から起筆し、下に向かって運筆し、標準字面のあたりで終筆する。

◎4画目

3画目の起筆部の右側に、しっかりと点を打つ。

◎「ネ」はやや縦長に見えるようにしたい。そのためには1画目の点を寝かせず、2画目を左右中央よりもやや左に置くようにする。3画目の縦線は、左右中央よりもやや右に置くと、縦線が長く見えてスマートな印象になる。小さく見えやすい文字だが、そう見えないように、1、3画目を標準字面からはみ出させることもある。

「ウ」の書き方　もとの漢字▶宇

パターン分類▶Ⓑ／⑥＋⑥＋③

天地は標準字面に接するが左右は標準字面に届かない。

◎1画目

左右中央の標準字面に接するあたりから起筆し、縦に短く運筆する。終筆は軽く止めるイメージで。

◎2画目

やや縦長な字形をイメージしつつ、標準字面より右から軽く起筆して、やや右下に向かって送筆する。ここも、終筆は軽く止めるイメージで。

◎3画目

2画目の起筆に接するように起筆し、やや右上がりに直線的に運筆する。2画目の起筆と左右の中心線を挟んで対称になるあたりまで運筆したところで、筆を止めて転折する。転折後の左ハライはゆっくり長く払い、終筆は標準字面に達する。

◎2画目と3画目は下に行くにしたがってすぼまるようにすると、文字のバランスがよくなる（補助線）。3画目の右上がりの横線の角度と、転折後の左ハライの角度は、横線の右上がりを急角度にするなら、転折後の左ハライとの角度を狭くし、横線を水平に近づけるなら、左ハライを一度垂直方向に降ろしてから払うようにして、文字全体が垂直方向に立って見えるようにしたい。

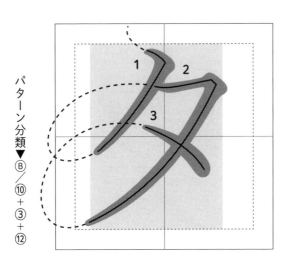

「タ」の書き方

もとの漢字▶ 多

パターン分類▶ Ⓑ／⑩＋③＋⑫

天地は標準字面に接するが左右は標準字面に届かない。

◎1画目

左右中央の標準字面に接するあたりから起筆し、45度よりもやや垂直寄りの角度で短く払う。

◎2画目

1画目の起筆より少し下から起筆する。右上がりに短く運筆し、筆を止め、転折して左下へゆっくり長く払い、標準字面に達したところで終筆する。転折後の左ハライは、先端が少しだけ持ち上がり、時計回りの弧を描きながら3画目に繋がるようなイメージで。

◎3画目

2画目からの流れを受けた長めの点が、2画目の左ハライのやや上方で交差するようにする。3画目を、1、2画目の内側に収める字形もあるが、それはどちらでもよい。交差させるとクラシックな印象、交差させないとモダンな印象になる。

◎1、2画目の2本の左ハライは、角度を寝かせて水平に近づけると、フトコロが狭くなり、クラシックな印象になる。2本の左ハライの幅を広げ、角度を立たせて垂直に近づけると、フトコロが広くなり、モダンな印象になる。

「ミ」の書き方　もとの漢字▶三

パターン分類▶ⓒ／⑫＋⑫＋⑫

天地は標準字面にほぼ接するが、左右幅はカタカナのなかでもっとも狭くなる。すべての画が点で構成される単純な文字だが、その三つの点の配置が難しい。

◎1画目
標準字面よりやや下の左右中央あたりに、45度よりも寝かせて短く書く。

◎2画目
1画目よりも左に、少し小さく書く。傾きは1画目と同じぐらいに。

◎3画目
1、2画目を受けるイメージで起筆し、最終画なのでやや水平に近い角度で、長く太く書くようにする。終筆は標準字面にほぼ接する。1画目と2画目、2画目と3画目の空きは同じ幅に見えるのが望ましい。そのうえで、3点の配置にリズムが感じられるようにしたい。

◎点の長さが短ければフトコロが狭くなり、長ければフトコロが広くなる。書体のコンセプトによるが、本文用の書体であれば、上掲の游明朝体くらいの左右幅がちょうどよいだろう。また、游明朝体は3点を「くの字」に配置しているが、一列に並べても「ミ」と認識できればよい。と言いつつ、少しリズムが欲しいと考えると、上掲のようになる。

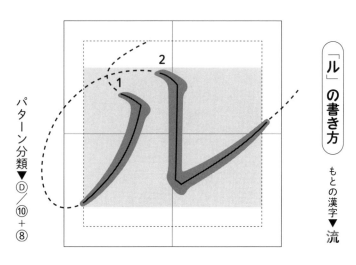

左右は標準字面に接するが天地は標準字面に届かない。縦線や横線ではなく、左ハライと右ハネアゲで見せる文字だというところに、「ル」の最大の特色がある。動きがあっておもしろいのだが、とくにフトコロを狭く作る場合は、重心が定まらずまとめづらい文字だ。

◎1画目

字面の中心より左上から起筆し、左下へ向かって直線的に払い、終筆は標準字面に接する。終筆に向かうにつれて、2画目へと続く意識が表れるとよい。

◎2画目

1画目からの流れを受けて、左右中央よりやや右から起筆し、上下の中心線を挟んで等距離になるあたりまで、下に向かって運筆したところで、転折する。転折後は右上に撥ね上げ、終筆は標準字面に達する。2画目の縦線は、ハネアゲの影響で左に傾いて見えるときは、やや右に傾けるなどの調整が必要になる。

◎「ル」のフトコロの広狭は、2画目縦線の長さで決まる。縦線が短ければフトコロが狭く、縦線が長ければフトコロが広くなる。それに呼応して、フトコロが狭ければ左ハライの角度はゆるくなり、フトコロが広ければ左ハライの角度はきつくなる。

「エ」の書き方

もとの漢字 ▼ 江

パターン分類 ▼ Ⓔ／①＋⑥＋②

左右は標準字面に接する。天地幅はカタカナでは「ニ」の次に狭い。2本の横線と1本の縦線で成り立つ「エ」は、骨格が左右対称的で作りやすい文字の一つだ。

◎1画目

字面の中心より左上から軽く起筆する。谷反りに短く運筆し、軽く終筆する。起筆と終筆の位置は、左右の中心線から等距離になるようにする。

◎2画目

1画目の左右中心あたりから起筆して、下に運筆するが、垂直に降ろすと3画目への連続性が弱くなるので、少しだけ左下に傾ける。

◎3画目

1画目と上下の中心線から等距離になるようなイメージで運筆する。標準字面に接するあたりから起筆し、山反りに長く運筆し、標準字面に接するようにしっかりと終筆する。

◎明朝体の骨格は楷書体に似ていて、1画目と3画目の横線の反り方が逆になることに注意する。フトコロの広狭は、2画目縦線と1画目横線の長さで決まる。縦線を長くすればフトコロは広くなり、それに呼応して1画目横線も長くなる。字面のパターンⒺのカタカナのなかでも字形が似ている「コ」「ユ」「ロ」などの文字は、「エ」と同じ高さに設定する。

「ロ」の書き方

もとの漢字 ▼ 呂

パターン分類 ▼ Ⓔ／⑥＋⑤＋②

上下の横線の位置は、同じく字面のパターンⒺに属する「エ」に合わせる。それに応じて、「ロ」が正方形のイメージになるように左右幅を定める。楷書的な骨格なので、右上がりと下すぼみを意識するとよい。

◎1画目
軽く起筆してやや斜め右下に運筆し、軽く終筆する。

◎2画目
1画目の起筆に接するように起筆し、右上がりに直線的に運筆し、1画目の起筆と左右の中心線を挟んで等距離になるあたりで転折し、やや斜め左下に向かって直線的に運筆し、筆を止める。

◎3画目
1画目の下方から起筆して、2画目の横線と平行に運筆し、2画目の縦線を越えたところで終筆する。「エ」の3画目と同じ位置を送筆するようなイメージで。1画目と3画目の接する部分は、1画目が下に出る。2画目と3画目が接する部分は、3画目が右に出る。

◎カタカナ「ロ」は漢字「口」に似ていて、とくにゴシック体や丸ゴシック体では見分けづらいが、漢字より明らかに小さくデザインすれば、区別が容易になる。

「ホ」の書き方

もとの漢字▼ 保

パターン分類▼ Ⓕ／②＋⑦＋⑫＋⑫

標準字面よりひと回り小さい正方形に収める意識で書く。平たく書くことはあるが、縦長に書くことはない。

◎ **1画目**

標準字面よりひと回り小さい正方形を想定する。起筆と終筆がその枠に収まるか少しはみ出すくらいの長さで、やや右上がりに、直線的に書く。

◎ **2画目**

1画目と同じく、標準字面よりひと回り小さい正方形を意識する。左右中央よりやや右寄りの位置を、下に向かって送筆することを想定して起筆し、垂直に運筆し、しっかり止めて左に撥ねる。このとき縦線が右に傾いて見えないように、下方を右外側に膨らませるなどの修整を行う。

◎ **3画目**

左下の空間の真ん中に逆点を置く。逆点は、右上から起筆して左下で終筆する点で、明朝体の「心」の1画目に近い（89ページ）。逆点ではなく左ハライにしている明朝体もあるが、私の好みは逆点のほうだ。

◎ **4画目**

3画目と左右対称になるあたりに点を置く。2画目のタテハネ、3画目の逆点、4画目の点に、筆順に則ったリズムが感じられることが望ましい。

濁音半濁音、拗促音、長音、
踊り字、ルビの作り方

「は」に「゛」を打ちさえすれば「ば」になり、
「や」を縮小しさえすれば「ゃ」になるのではありません。
細かいところ、小さなところに気を遣います。

ここからは、濁音と半濁音の作り方の解説です。か行（カ行）、さ行（サ行）、た行（タ行）、は行（ハ行）の20文字は、清音の右肩に濁点「゛」を打てば濁音になり、は行（ハ行）の5文字は、右肩に半濁点「゜」を打てば半濁音になります。

ですが明朝体のデザインとしては、「゛」や「゜」を加えさえすればそれでよい、というわけにはいきません。さまざまな修整が必要になることは、みな

さんにはもう、おわかりですよね。

濁音半濁音の作り方

は行（ハ行）のひらがなとカタカナを例示しました（図①）。濁音と半濁音は、清音部分の位置をずらしたり、濁点と半濁点の位置と大きさや、濁点の角度などを修整していることが見てとれます。

游明朝体 M

半濁音	濁音	清音	半濁音	濁音	清音

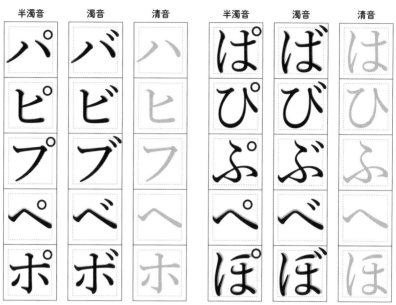

301

拗促音の作り方

「゛」や「゜」を「は」につけるときは、清音部分を少し左下にずらしますし、「へ」につけるときは、清音部分を少し下にずらします。「ほ」のように、「゛」や「゜」をつける空間が狭いときは、清音部分を左下にずらし、さらに2画目の横線を短くするという、エレメントの修整も行います。

「や」「ゆ」「よ」などで表す音が拗音、「っ」で表す音が促音です。まとめて拗促音と呼びますが、書体を制作するときは、ひらがなは「ぁぃぅぇぉゃゅょわっ」の10文字、カタカナは「ァィゥェォャュョワッカケ」の12文字を作ります（Adobe-Japan1-3の場合）。縦組み用と横組み用を用意しますが、游明朝体の場合は、文字のデザインは共通で位置の変更だけを行います。

図②を見てください。游明朝体の拗促音のサイズは78％としましたが、これはすべての書体に当てはまる数値ではありません。書体によって、デザイナ

図②

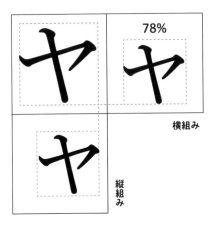

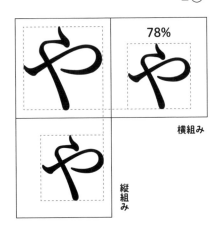

78%

横組み

縦組み

78%

横組み

縦組み

游明朝体 M

302

　—の考え方によって変わります。私は、78〜80%を一応の目安にしています。

　太さの微調整もします。78%に縮小したままだと細く見えてしまうので、縮小したものをもう一度やや太くします。

　位置の調整については、「ゃ」を例にして説明します。「や」と「ゃ」を並べたときに、縦組みなら右側のラインが揃うように、横組みなら下側のラインが揃うようにします。カタカナも同じです。こうして決めた「ゃ」の位置を目安にして、その他の拗促音も「ゃ」の字面枠に収まるように置いていきます。

　もちろん例外が出てきます。「ょ」は縦長の文字ですが、縦組みの場合、「ゃ」で決めた字面枠の真ん中に「ょ」を置くとかなり左に寄った印象になるので、やや右に寄せる調整が必要です。「っ」は平たい文字なので、横組みの場合、けっこう上がって見えます。ですので「っ」は下げる調整を行います。ただ、「ょ」にしても「っ」にしても、どこまで右に寄せるか下げるかの最終判断は、組版テスト（310ページ〜）に委ねることになります。

ヒラギノ明朝体 W3	游明朝体 M	秀英明朝 L
筑紫明朝 M	イワタ中明朝体オールド	リュウミン R-KL

303

長音の作り方

長音（ちょうおん）も縦組み用と横組み用を作ります。

長音はカタカナにのみ使われるのが日本語の文章の原則ですが、最近は、長音をひらがなと組み合わせることがとても多くなりました。これから先は、ひらがな用の長音にもコード番号が振られ、私たちもそれを作ることになるのかも知れません。

ひらがなの長音を作るとしたら、カタカナの長音をほんの少し細めることになりますが、本文用の大きさなら、両者の見分けはつかないはずです。いまのところ需要の声はありませんし、長音はカタカナのみでかまわないと思います。

作り方を説明します。「ト」から「丶」を取り除き、やや太くしてやや短くすると、だいたいの形ができあがります。左右の寄り引き、長さ、打ち込みの強さ、終筆の軽く押さえた形などを確認し、修整します。

起筆は「ト」と同様のしっかり打ち込む形でいい

游明朝体 M

2字の繰り返し　　　　　　　カタカナ　　　　　　　ひらがな

図④

304

のですが、問題は終筆です。6書体を見ると、ヒラ
ギノ明朝体と筑紫明朝は払うような終わり方をして
いますが、私は、払うよりもそっと止めるぐらいが
よいと思います（図③）。あまりしっかり押さえる
と、ニュアンスが損なわれる気がするからです。游
明朝体もやや強すぎるかも知れません。秀英明朝の
長音がきれいだと思います。

踊り字の作り方

「こころ」を「こゝろ」、「つづく」を「つゞく」と
書き、「いよいよ」を「いよ〳〵」、「ときどき」を
「ときゞ〴〵」と書くなど、同じ文字の繰り返しを避け
るときに使うのが、「踊り字（繰り返し記号）」です。
私たちは、1字の繰り返しを「一の字点」や「かな
返し」、2字の繰り返しを「くの字点」や「大返し」
などと呼んでいます。「くの字点」は「〳」と「〵」
を繋げて表します。

ちなみに、漢字にも踊り字はあります。「佐々木」
の「々」などがそれですが、これらの踊り字は一昔

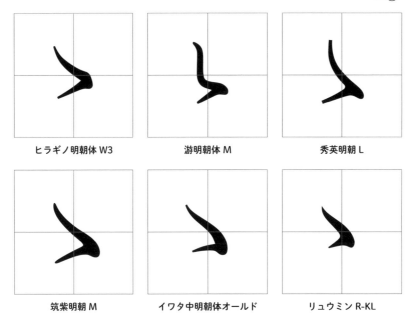

ヒラギノ明朝体 W3　　　游明朝体 M　　　秀英明朝 L

筑紫明朝 M　　　イワタ中明朝体オールド　　　リュウミン R-KL

前は日常的に使われていました。最近は使う人が少なくなりましたが、JIS第1水準に属しているので、書体セットには欠かせません。

一般的な踊り字を図示しました（図④）。ひらがなもカタカナも、濁点の有無によって字形は変わりませんが、そのままの位置で濁点を加えると重心が右上に寄るので、位置の調整を行います。6書体の一の字点は図⑤に示しました。

ルビの作り方

漢字のふりがなのことを「ルビ」と言います。明治時代に5号活字（約3・69ミリ四方）のふりがなとして使用した7号活字（約1・85ミリ四方）が、イギリスで「ruby（ルビー）」と呼ばれていた5・5ポイント活字に近い大きさだったことから、ふりがな用の活字を「ルビ」と呼ぶようになりました。

図⑥

游明朝体 M

ちなみに、6・5ポイント活字は「エメラルド」、5ポイント活字は「パール」、4・5ポイント活字は「ダイヤモンド」とも呼ばれました。

ルビを作るうえでの基本的な考え方は以下の通りです（図⑥）。

◆ 親文字をベースにして2分ルビ（1文字の漢字に対して2文字のルビ）を制作する。

◆ 親文字が11〜15級の本文サイズで組まれることを想定し、ルビはその半分の5・5〜7・5級になることを前提とする。

◆ 使用するときは、親文字の4分の1の大きさ（図⑥）だが、作るときは、親文字と同じ1000×1000ユニットの仮想ボディで。

◆ 黒みのコントラストは漢字と同じか少し弱いぐらいに。目立ちすぎないが、しっかり読めるようにする。

◆ 拗促音も作る。

◆ ルビを文章として組むことは想定しない。

図⑦1

ルビ あいうえお
ルビ アイウエオ
ルビ はひふへほ
ルビ ハヒフヘホ

あいうえお
アイウエオ
はひふへほ
ハヒフヘホ

游明朝体M（右は親文字）

307

作り方は以下の通りです。図⑦の1〜3を確認しながら読んでください。小さくても読みやすいように、さまざまな調整を行います。

①**大きさ** 標準字面の大きさを、親文字（游明朝体Mはひらがな83％、カタカナ82％）よりやや大きく（游明朝体Mのルビはひらがな、カタカナとも87％）設定する。一まわり大きくなった標準字面に合わせて、ひらがな、カタカナとも一律に拡大する。

②**太さ** 小さく使っても黒みが親文字と同じか少し弱いぐらいに感じられるように、一律に太らせ、さらに1文字ずつ調整する。弱く見えがちな起筆や終筆などを強くし、送筆の途中の細くすべきところ細くするなどして、メリハリを利かせる。

③**エレメント** 「は」の2画目横線や「ふ」の最終画のハネを長くするなど、大胆に手を加える。小さなハネなどは取り除くことがある。

図⑦2

ルビ　ばびぶべぼ
ばびぶべぼ

ルビ　バビブベボ
バビブベボ

ルビ　ぱぴぷぺぽ
ぱぴぷぺぽ

ルビ　パピプペポ
パピプペポ

308

④**字形**　「う」の左右幅を広げる、「エ」の天地幅を広げるなどの調整を行う。これらはみな、小さく使われるときの視認性を高めるためだ。

⑤**空間**　「あ」の下部などの線が混みあうところは、空間がつぶれないようにやや広げる。「は」「ほ」などの小さな結びや、「お」の2画目左下にできる空間などをやや広げる。

⑥**濁音半濁音**　「゛」や「゜」がしっかり識別できるように、大きく、太く作る。字形やエレメントに大胆に手を加える（図⑦2）。

⑦**拗促音**　読めることが大事なので、清音に対する大きさの比率を、親文字（游明朝体M）より大きくする（游明朝体Mの拗促音は85%）（図⑦3）。位置の決め方は親文字と同様（302ページ）。

ファミリー化した明朝体は、すべてのウェイトに

図⑦3

309

ルビを作ることはしません。游明朝体では、いちばん細い「L」には専用ルビを作りましたが、「R」と「M」は共通ルビです。また、ウェイトが太くなるほど、本文ではなく見出しなどに使われることが多くなり、ルビの需要は少なくなるはずなので、「B」と「E」にルビは作りませんでした。必要なときは親文字を小さくして使えばいいという判断です。

ルビは「Adobe-Japan1-6」の規格です。游明朝体は当初「Adobe-Japan1-3」で発売したので、ルビは作らなくてもよかったのですが、本文用書体ということで、発売当初からルビを収容しました。

組版テストの方法

文字作りは修整の連続です。
1文字ずつ作る過程での修整も大切ですが、ある程度の文字数が揃ったところで、全体を眺めることも大事です。
ここでは仮名書体が完成したときに行う、組版テストの方法を紹介します。

仮名の解説が一通り終わったところで、これまでにも触れてきた「組版テスト」の方法を、まとめてお話しします。

図①は游明朝体の、ひらがなとカタカナの五十音図です。上段のひらがなは、清音、濁音、半濁音、拗促音、踊り字の全85文字です。下段のカタカナは、そこに「カ」「ケ」「ー」を加えた全88文字になります。

この五十音図は、游明朝体の仮名書体の完成形ですが、1文字ずつのデザインができあがってから、この完成図に辿（たど）りつくまでに、何回もの組版テストが繰り返されます。書体の完成度は、組版テストにどれだけの時間と手間をかけられるかによる、と言っても過言ではありません。

「第2章　仮名の作り方」は、組版テストの解説で締めくくりたいと思います。字游工房の組版テスト

あいうえおかきくけこ
さしすせそたちつてと
なにぬねのはひふへほ
まみむめもや、ゆ、よ
らりるれろわゐんゑを
がぎぐげござじずぜぞ
だぢづでどばびぶべぼ
ぱぴぷぺぽぁぃぅぇぉ
やゅょゎっ

アイウエオカキクケコ
サシスセソタチツテト
ナニヌネノハヒフヘホ
マミムメモヤ、ユ、ヨ
ラリルレロワ丼ンヱヲ
ガギグゲゴザジズゼゾ
ダヂヅデドバビブベボ
パピプペポァィゥェォ
ヤュョヮッカケー

游明朝体 M

で使用されている、A4サイズのテスト用紙を紹介しながら進めていきます。

ひらがなの組版テスト

新しい仮名書体の組版テストは、テスト用紙の文字列をその書体に置きかえてプリントアウトしたものを、複数の人の目が確認する作業の連続です。

ひらがなの組版テストから説明します。

まずは縦組みからですが、図②のテスト用紙によるテストが始まります。❶～❸は24級、❹は16級、❺は13級です（図③、④も同級数）。

❶は、ひらがなを五十音順に並べた85文字。❷は、五十音順に見ているだけだと上下に来る文字が同じになってしまうので、配列を変えて清音48文字を並べたものです。「とりなくこゑすゆめさませみよあけわたるひんかしをそらいろはえておきつへにほふねむれゐぬねもやのうち」「いろはにほへとちりぬるをわかよたれそつねならむうゐのおくやまけふこえてあさきゆめみしゑひもせすん」と2種類のい

❸は、基準文字「の」で上下を挟んだ場合にどう見えるかのテストです。

大きさ、太さ、寄り引きなどを確認するときは、基準文字を使います。ひらがなの場合は、正円に近い「の」を用いて「のあ」「のい」「のう」と見ていき、2文字の位置関係を確認します（❸1）。このとき、とくに濁音や半濁音は要注意です。たとえば、「のか」が「のが」に変わっても違和感なく読めるか、「が」の寄り引きの調整が十分に行われているかなどを確認します（❸2、3）。

拗促音についても、「の」との関係をチェックします（❸3）。「ふぁんた」「めでぃあ」「とうらん」などの言葉に組んだときの並びの確認も行います（❸4）。「とぅらん」は「Golf Touran（ゴルフトゥーラン）」からとりました。じつは私、車が大好きなもので、小さな「う」を使った言葉で真っ先に浮かんだのが「とぅらん」だったのです。

❹と❺は、❸の級数を下げたものです。文字を小

❶
あいうえおかきくけこさしすせそたちつてと
なにぬねのはひふへほまみむめもやゃゆゅよ
らりるれろわゐんゑをがぎぐげござじずぜぞ
だぢづでどばびぶべぼぱぴぷぺぽぁぃぅぇぉ
ゃゅょっわ

❷
とりなくこゑすゆめさませみよあけわたるひ
んかしをそらいろはえておきつへにほふねむ
れゐぬもやのうちいろはにほへとちりぬるを
わかよたれそつねならむうのおくやまけふ
こえてあさきゆめみしゑひもせすん

❸
1
のあのいのうのえのおのかのきのくのけのこ
のさのしのすのせのそのたのちのつのてのと
のなのにのぬのねののはのひのふのへのほま
のまのみのむのめのものやの丶のゆのじのよ
のらのりのるのれのろのわのゐのゑのをのん
のがのぎのぐのげのごのざのじのずのぜのぞ

❸
2
のあのいのうのえのおのかのきのくのけのこ
のさのしのすのせのそのたのちのつのてのと
のなのにのぬのねののはのひのふのへのほ
のまのみのむのめのものやの丶のゆのじのよ
のらのりのるのれのろのわのゐのゑのをのん
のがのぎのぐのげのごのざのじのずのぜのぞ

❸
3
のだのぢのづのでのどのばのびのぶのべのぼの

❸
4
ぱのぴのぷのぺのぽのぁのぃのぅのぇのぉのや
のゆのよのつのわの

ふぁんた　めでぃあ　とぅらん　はいうぇい

ふぉんと　じゃぱん　じゅん　ちょこ

❹
のゆのよのつのわの

ふぁんた　めでぃあ　とぅらん　はいうぇい
ふぉんと　じゃぱん　じゅん　ちょこ

ぶっくですわ

❺
ぶっくですわ

のあのいのうのえのおのかのきのくのけのこのさのしのすのせのそのたのちのつのてのと
のなのにのぬのねののはのひのふのへのほま
のみのむのめのものやの丶のゆのじのよ
のらのりのるのれのろのわのゐのゑのをのん
のがのぎのぐのげのごのざのじのずのぜのぞ
のだのぢのづのでのどのばのびのぶのべのぼの
ぱのぴのぷのぺのぽのぁのぃのぅのぇのぉのや
のゆのよのつのわの
ふぁんた　めでぃあ　とぅらん　はいうぇい
ふぉんと　じゃぱん　じゅん　ちょこ
ぶっくですわ

図③

アイウエオカキクケコサシスセソタチツテト

ナニヌネノハヒフヘホマミムメモヤ、ユ　ヨ

ラリルレロワ井ンエヲガギグゲゴザジズゼゾ

ダヂヅデドバビブベボパピプペポ　ァィゥェ

オャュョッワカケ

トリナクコエスユメサマセミヨアケワタルヒ

ンカシヲソライロハエテオキツヘニホフネム

レ井ヌモヤノウチイロハニホヘトチリヌル　ヲ

ワカヨタレソツネナラムウ井ノオクヤマケフ

コエテアサキユメミシエヒモセスン

ロアロイロウロエオカロキロクロケロコ

ロサロシロスロセロソロタロチロツロテロト

ロナロニロヌロネロノロハロヒロフロヘロホ

ロマロミロムロメロモロヤロ、ロユロ゛ロヨ

ロラロリロルロレロロロワロ井ロンロエロヲ

ロガロギログロゲロゴロザロジロズロゼロゾ

ロダロヂロヅロデロドロバロビロブロベロボロ

パロピロプロペロポロ─ロアロイロウロエロオ

ロヤロユロヨロッロワロカロケロ

ファンタ　メディア　トゥラン　ハイウェイ

フォント　ジャパン　ジュン　チョコ

ブックデスワ　カーニバル　コーヒー

アイウエオカキクケコサシスセソタチツテトナニヌネノハヒフ
ヘホマミムメモヤ、ユ゛ヨラリルレロワキンエヲガギグゲゴザ
ジズゼゾダヂヅデドバビブベボパピプペポーアイウエオヤユヨ
ツワケ
トリナクコエスユメサマセミヨアケワタルヒンカシヲソライロ
ハエテオキツヘニホフネムレキヌモヤノウチイロハニホヘトチ
リヌルヲワカヨタレソツオネナラムウキノオクヤマケフコエテア
サキユメミシエヒモセスン
ロアロイロウロエロオロカロキロクロケロコロサロシロスロセ
ロソロタロチロツロテロトロナロニロヌロネロノロハロヒロフ
ロヘロホロマロミロムロメロモロヤロ、ロユロ゛ロヨロラロリ
ロルロレロロロワロキロンロエロヲロガロギログロゲロゴロザ
ロジロズロゼロゾロダロヂロヅロデロドロバロビロブロベロボ
ロパロピロプロペロポローロアロイロウロエロオロヤロユロヨ
ロツロワロケロ
ファンタ メディア トゥラン ハイウェイ フォント
ジャパン ジュン チョコ ブックデスワ カーニバル
コーヒー
ロアロイロウロエロオロカロキロクロケロコロサロシロスロセロソロタロチロツロテロトロナ
ロニロヌロネロノロハロヒロフロヘロホロマロミロムロメロモロヤロ、ロユロ゛ロヨロラロリ
ロルロレロロロワロキロンロエロヲロガロギログロゲロゴロザロジロズロゼロゾロダロヂロヅ
ロデロドロバロビロブロベロボロパロピロプロペロポローロアロイロウロエロオロヤロユロヨ
ロツロワロケロ
ファンタ メディア トゥラン ハイウェイ フォント ジャパン ジュン チョコ
ブックデスワ カーニバル コーヒー
ロアロイロウロエロオロカロキロクロケロコロサロシロスロセロソロタロチロツロテロトロナロニロヌロネロノ
ロハロヒロフロヘロホロマロミロムロメロモロヤロ、ロユロ゛ロヨロラロリロルロレロロロワロキロンロエロヲ
ロガロギログロゲロゴロザロジロズロゼロゾロダロヂロヅロデロドロバロビロブロベロボロパロピロプロペロポ
ロアロイロウロエロオロヤロユロヨロツロワロケロ
ファンタ メディア トゥラン ハイウェイ フォント ジャパン ジュン チョコ ブックデスワ カーニバル
コーヒー

あいうえおかきくけこさしすせそたちつてとなにぬねのはひふ
へほまみむめもや、ゆ゛よらりるれろわきんゑをがぎぐげござ
じずぜぞだぢづでどばびぶべぼぱぴぷぺぽーあいうえおやゆよっ
わ
とりなくこゑすゆめさませみよあけわたるひんかしをそらいろ
はえておきつへにほふねむれきぬもやのうちろはにほへとち
りぬるをわかよたれそつゑならむゐのおくやまけふこゑてあ
さきゆめみしゑひもせすん
のあのいのうのえのおのかのきのくのけのこのさのしのすのせ
のそのたのちのつのてのとのなのにのぬのねののはのひのふ
のへのほのまのみのむのめのものやの、のゆの゛のよのらのり
のるのれのろのわのゐのゑをのんのがのぎのぐのげのごのざ
のじのずのぜのぞのだのぢのづのでのどのばのびのぶのべのぼ
のぱのぴのぷのぺのぽのあのいのうのえのおのやのゆのよのっ
ふぁんた めでぃあ とぅらん はいうぇい ふぉんと
じゃぱん じゅん ちょこ ぶっくですわ
のあのいのうのえのおのかのきのくのけのこのさのしのすのせのそのたのちのつのてのとのな
のにのぬのねののはのひのふのへのほのまのみのむのめのものやの、のゆの゛のよのらのり
のるのれのろのわのゐのゑをのんのがのぎのぐのげのごのざのじのずのぜのぞのだのぢのづ
のでのどのばのびのぶのべのぼのぱのぴのぷのぺのぽのあのいのうのえのおのやのゆのよのっ
のあのいのうのえのおのかのきのくのけのこのさのしのすのせのそのたのちのつのてのとのな
のにのぬのねののはのひのふのへのほのまのみのむのめのものやの、のゆの゛のよのらのり
ふぁんた めでぃあ とぅらん はいうぇい ふぉんと じゃぱん じゅん ちょこ
ぶっくですわ
のあのいのうのえのおのかのきのくのけのこのさのしのすのせのそのたのちのつのてのとのな
のにのぬのねののはのひのふのへのほのまのみのむのめのものやの、のゆの゛のよのらのり
のるのれのろのわのゐのゑをのんのがのぎのぐのげのごのざのじのずのぜのぞのだのぢのづ
のあのいのうのえのおのかのきのくのけのこ
ふぁんた めでぃあ とぅらん はいうぇい じゃぱん じゅん ちょこ ぶっくですわ

315

さく使ったときの全体の印象や、黒みムラの見え方などを確認します。

カタカナの組版テスト

次はカタカナの組版テストです（図③）。図②のひらがなをすべてカタカナに置き換えました。基準文字は正方形に近い「ロ」です。ひらがなにはない長音を確認するために、ひらがなの組版テストにはない「カーニバル」と「コーヒー」を加えました。

ひらがなの言葉や文章にも長音を使う場面が増えているので、ひらがなの組版テストにカタカナの長音を加えることは、今後の検討課題でしょう。ただその場合でも、長音の長さや太さなどは、ひらがなよりカタカナに合わせることを優先させたいです。

図②、③については、横組みにしたものもチェックしますが、そのテスト用紙が図④です。拗促音と長音は、もちろん横組み用を使います。

ひらがな、カタカナ各2枚ずつのテスト用紙（図②〜④）を、プリントアウトしては修整するという

図⑤

上段（右から左へ、仮名の言葉一覧）

あ　あい　あいうえ　あうと　あえ　あおい　あかす　あかるい　あき　あきらか　あく　あくしゅ　あくび　あける　あげる　あご　あさ　あさい　あざ　あし　あした　あじ　あす　あせ　あそこ　あそぶ　あたい　あたえる　あたたかい　あたま　あたり　あたる

あない　あなた　あね　あねき　あの　あのよ　あは　あはは　あひる　あぶ　あぶく　あぶない　あぶら　あべこべ　あへ〜　あま　あまい　あまえる　あまぐ　あまど　あまり　あみ　あむ　あめ　あめだま　あや　あやしい　あやす　あゆ　あゆみ

あら　あらい　あらう　あらし　あらた　あられ　あり　ありがとう　ありさま　ありのまま　ある　あるく　あるじ　あれ　あれこれ　あわ　あわい　あわす　あわせ　あわただしい　あわてる　あわび　あわれ　あん　あんき　あんこ　あんない　あんまり

い　いい　いえ　いか　いかす　いく　いくつ　いけ　いける　いこい　いし　いじる　いす　いそぐ　いた　いたい　いたずら　いただきます　いち　いちご　いつ　いつか　いつも　いと　いとこ　いぬ　いのち　いのる　いはい　いま　いも　いや　いらい　いる

う　うえ　うえる　うお　うかぶ　うく　うけ　うけとる　うごく　うし　うしろ　うす　うずまき　うそ　うた　うたう　うち　うちわ　うつ　うつる　うで　うどん　うなぎ　うに　うば　うぶ　うま　うまい　うみ　うむ　うめ　うら　うり　うる　うれしい

え　えいが　えいご　ええ　えき　えさ　えだ　えのぐ　えび　える　えん　えんぴつ

お　おい　おいしい　おいでおいで　おう　おうさま　おおい　おおかみ　おか　おかし　おかす　おかず　おかね　おかわり　おき　おきる　おく　おくさん　おくる　おけ　おこす　おさえる　おさめる　おし　おしえる　おじいさん　おじぎ　おじさん　おじょうさん　おす　おそい

おちる　おっと　おてだま　おと　おとうさん　おとしもの　おとす　おとな　おなか　おなじ　おに　おにいさん　おねえさん　おねがい　おの　おば　おばあさん　おばけ　おばさん　おび　おひさま　おぼえる　おぼん　おまけ　おまつり　おみせ　おめでとう

およぐ　おり　おりる　おる　おれ　おろす　おわり　おわる　おんがく　おんせん　おんな　おんなのこ

か　かあさん　かい　かいだん　かいもの　かう　かえす　かえで　かえる　かお　かおる　かかす　かがみ　かかり　かかる　かき　かきとめ　かく　かくす　かぐ　かけ　かけら　かける　かげ　かこい　かこむ　かさ　かさなる　かざる　かし　かじ　かしこい

かす　かぜ　かた　かたい　かたち　かたな　かたまり　かたむく　かたる　かち　かつ　かつお　かつぐ　かど　かな　かなう　かなしい　かなづち　かなり　かに　かね　かねつ　かば　かばん　かぶ　かぶと　かぶる　かべ　かま　かまう　かみ

かみなり　かむ　かめ　かも　かや　かゆ　かゆい　から　からい　からし　からす　からだ　からまる　かり　かりる　かる　かるい　かるた　かれ　かろう　かわ　かわいい　かわく　かわり　かわる　かん　かんがえる　かんじ　かんづめ　かんむり

き　きいろ　きえる　きかい　きかん　きき　きく　きぐ　きけん　きこえる　きさき　きざむ　きし　きず　きずく　きせつ　きせる　きそ　きた　きたえる　きたない　きっと　きつね　きぬ　きね　きのう　きのこ　きば　きびしい　きぶん　きぼう

きまり　きみ　きめる　きもち　ぎもん　きゃく　きゅう　きょう　きょうかい　きょうしつ　きょだい　きょねん　きらい　きり　きりん　きる　きれい　きれる　きろく　きろ〜ぐらむ　きん　ぎんいろ　ぎんこう　きんし

く　くい　くう　くうき　くぎ　くく　くくる　くさ　くさい　くさる　くし　くじ　くじら　くすり　くすぐる　くせ　くだ　くだく　くだもの　くち　くちびる　くつ　くに　くば〜る　くび　くふう　くま　くみ　くむ　くもる

くやしい　くらい　くらす　くらべる　くり　くりかえす　くる　くるしい　くるま　くれる　くろ　くろう　くわ　くわしい　くん　ぐんたい

け　けい　けいと　けいぼ　けが　けさ　けしき　けしゴム　けす　けずる　けた　けち　けっこん　けっして　けむり　ける　けれど　けん　げんき　げんきん

こ　こい　こいのぼり　こう　こうえん　こうじ　こえる　こおる　こおろぎ　こがね　こぐ　こけ　こける　ここ　こごえる　ここち　こころ　こさ　こし　こす　こする　こたえ　こたえる　こちら　こつ　こづかい　こっこ　こと　ことば　この　こぶ　こぼす

こま　こまる　こめ　こめん　ごめんなさい　こもり　こや　ごらん　ごらんなさい　こりごり　こる　ころ　ころがす　ころぶ　ころも　こわい　こわす　こわれる　こん　こんじょう　こんにち　こんや

さ　さいふ　さがす　さがる　さき　さく　さくら　さぎ　ささえる　さじ　さしみ　さす　さすが　さだまる　さっき　さっと　さて　さとう　さとる　さばく　さびしい　さびる　さぼる　さま　さまざま　さむい　さめる　さよなら　さら　さらさら　さらに

さる　さわぐ　さわやか　さわる　さん　ざんねん

し　しあい　しおらしい　しか　しかく　しかし　しき　しぎ　しく　しぐれ　しける　しごと　しさ　しじみ　しずか　しずく　しずむ　しせい　した　したがう　したしい　しだれる　しつ　しっと　しづけさ　して　しな　しなびる　しなやか　しのぶ　しばい

しばしば　しばる　しぶい　しぼう　しぼる　しま　しまう　しまる　しみ　しみじみ　しみる　しむ　しめす　しめる　しも　しもん　しや　しゃしん　しゃべる　しゅう　しゅぎ　しゅんかん　しょう　しょうぼう　しらせ　しる　しるし　しろ　しろい　しん

す　すい　すいか　すいぐん　すいすい　すう　すうじ　すがた　すき　すきま　すぎる　すく　すくう　すぐ　すくない　すけだち　すこし　すごい　すし　すじ　すず　すずしい　すすめる　すずめ　すその　すだれ　すてる　すな　すなお　すねる

すばやい　すべる　すみ　すむ　すもう　する　すると　ずるい　すわる　すん

せ　せい　せいくらべ　せいと　せかい　せき　せきにん　せけん　せすじ　せっかく　せっけん　せつめい　せと　せなか　せばまる　せびる　せまい　せまる　せみ　せめる　せわ　せわない　せん　ぜんいん　せんぜい　せんたく　せんべい

そ　そう　ぞうきん　そうじ　そこ　そこなう　そだつ　そちら　そっと　そで　そと　そなえる　そのとおり　そば　そばだつ　そびえる　そふ　そぼ　そまる　そめる　そら　そらす　それ　それから　それぞれ　それだけ　そろう　そろばん　そん

た　たい　だいじ　だいく　たいせつ　たいへん　たえる　たおす　たおれる　たか　たかい　だから　たからもの　たき　たきび　たく　たくさん　たくましい　たくみ　たぐる　たけ　たこ　たし　たしか　ただ　たたかう　たたく　たたむ　たち　ただちに　たつ

たった　たて　たてもの　たとえ　たな　たに　たね　たのしい　たのむ　たば　たばこ　たび　たぶん　たべもの　たま　たまご　たまる　ため　ためる　たより　たよる　たらす　たりる　たる　たるむ　たれる　たんけん　だんだん　たんぽぽ

ち　ちいさい　ちから　ちがい　ちかう　ちかづく　ちかみち　ちきゅう　ちちおや　ちぢむ　ちっとも　ちまた　ちゃ　ちゃいろ　ちゃわん　ちゃんと　ちゅうもん　ちょう　ちょうちょ　ちょきん　ちょっと　ちらかす　ちり　ちりん　ちる

つ　つい　ついて　ついで　ついに　つえ　つかう　つかむ　つかれる　つき　つぎ　つきあたり　つきつめる　つく　つくえ　つぐない　つくる　つけもの　つける　つごう　つたえる　つち　つつく　つづく　つづる　つな　つなぐ　つねに　つの　つば

つばさ　つばめ　つぼ　つぼみ　つま　つまむ　つまらない　つみ　つむ　つめ　つめたい　つもり　つゆ　つよい　つよめる　つらい　つり　つる　つるつる　つれない　つん

て　てあて　てい　てがみ　でき　できる　てくのろじー　でこぼこ　てつ　てっぺん　てづくり　てぬぐい　でも　てる　でんき

と　とい　といし　とう　とうだい　とうとう　とおい　とおく　とおり　とかす　とき　とく　とくい　とげ　とける　ところ　とし　とじる　とだな　とち　とつぜん　とても　とどく　とどまる　となり　とばす　とび　とびら　とぶ　とまる　とめる

とも　ともだち　とらえる　とり　とりい　とりかえす　とりで　とる　とれる　とん　とんかつ　とんだ　とんぼ

どびん　どぶろく　どろ　どろどろ　どんぐり　ろ〜ぷ　なし　なかよし　ばなな　なきな　なお

なまえ　なみだ　なお　おんな　おんなのこ　にんき　おにぎり　いぬのぬし　おねえさん　こねこ　とんかつ

下段（右から左へ）

のりつ　のり　のんき　のんびり　のはら　のはな　のびる　のぼる　のみもの　のむ　のら　のり　のる　のろい　のんき

は　はい　はいいろ　はえ　はかない　はきはき　はぐ　はぐるま　はこ　はさみ　はし　はしご　はしら　はしる　はずかしい　はずす　はだ　はだか　はたけ　はたらく　はち　はちみつ　はつ　はって〜ん　はてる　はな

はなし　はなび　はなれる　はね　はねる　はば　はばかる　はふ　はぶく　はへん　はま　はまべ　はむ　はめる　はも　はや　はやい　はやし　はやる　はら　はらう　はり　はる　はるか　はれる　はれわたる　はん　はんこ　はんぶん　はんめん

ひ　ひい　ひいな　ひえる　ひかり　ひがし　ひきうける　ひく　ひくい　ひげ　ひさし　ひざ　ひし　ひしゃく　ひそか　ひたい　ひたひた　ひだり　ひつよう　ひと　ひとみ　ひな　ひなた　ひねる　ひのき　ひばり　ひび　ひびく　ひふ　ひま

ひみつ　ひめ　ひも　ひやす　ひょう　ひょうし　ひよこ　ひらく　ひる　ひろい　ひろう　ふ　ふえ　ふかい　ふかす　ふく　ふくろ　ふさ　ふさぐ　ふし　ふしぎ　ふじさん　ふせ　ふせぐ　ふた　ふたつ　ふたり　ふだん　ふち　ふで

ふとい　ふとん　ふなで　ふね　ふねん　ふぶき　ふみきり　ふむ　ふめん　ふもと　ふる　ふるい　ふるえる　ふるまう　ふれる　ふわふわ　ふん　ぶんぽう

へ　へい　へいき　へいじつ　へた　へだたる　へだてる　へび　へや　へらす　へる　へん

ほ　ほい　ほうき　ほうこう　ほうび　ほえる　ほお　ほか　ほかん　ほこり　ほし　ほしい　ほす　ほそい　ほそみち　ほたて　ほたる　ほっぺた　ほとけ　ほどく　ほどける　ほとり　ほの　ほのお　ほほえむ　ほめる　ほら　ほる　ほろぶ

ほんわか　ぼ　ぼたん　ぼち　ぼちぼち　ぼっち　ぼつぼつ　ぼや　ぼやける　ま　まい　まいにち　まう　まえ　まえばら　まがる　まく　まくら　まける　まげる　まご　まこと　ます　まず　ますます　まぜる　まだ　またぐ　まち　まちがう

まつ　まつげ　まど　まどう　まなぶ　まにあう　まねく　まねる　まばたき　まばゆい　まぶしい　まめ　まもる　まゆ　まる　まるい　まわす　まわる　まん　まんなか　まんぞく

み　みえる　みお　みかん　みがく　みき　みこし　みさき　みじめ　みず　みずから　みせ　みせる　みそ　みち　みちびく　みつ　みつける　みどり　みなと　みなみ　みのる　みはり　みぶん　みほん　みまわる　みみ　みみず　みやこ　みる　みんな

む　むかう　むかし　むき　むく　むくち　むこう　むし　むす　むすぶ　むずかしい　むすめ　むだ　むち　むちゅう　むね　むら　むらさき　むり　むりやり　むれる　むろ　むん

め　めいじ　めいわく　めぐる　めざめ　めし　めす　めずらしい　めだつ　めでたし　めばえ　めぐみ　めん　めんどう

も　もう　もうける　もえる　もぎ　もくじ　もぐる　もしもし　もじ　もたれる　もち　もちもち　もちろん　もつ　もっとも　もてなす　もの　ものがたり　もみじ　もむ　もも　もも〜いろ　もや　もやす　もよう　もり　もる　もん

や　やい　やかましい　やきもの　やく　やぐら　やけ　やける　やさい　やさしい　やじるし　やすい　やすみ　やすむ　やせる　やせい　やど　やなぎ　やね　やぶる　やぶれる　やま　やまびこ　やみ　やめる　やや　やわらか　やわらぐ

ゆ　ゆい　ゆう　ゆうき　ゆうぐれ　ゆうべ　ゆか　ゆかた　ゆき　ゆく　ゆくえ　ゆげ　ゆずる　ゆたか　ゆだん　ゆっくり　ゆで　ゆのみ　ゆび　ゆびわ　ゆめ　ゆらす　ゆるい　ゆるす　ゆれる　ゆわえる　ゆ〜もあ

よ　よい　よう　ようい　よかん　よく　よくばり　よける　よこ　よごす　よし　よじのぼる　よせる　よそ　よそう　よだれ　よち　よっつ　よど　よどみ　よぶ　よみ　よむ　よる　よろい　よろしく　よろよろ　よわい　よわる

ら　らい　らいねん　らいめん　らく　らくだ　らくちゃく　らしい　らせん　らんぷ　り　りえき　りか　りかい　りきむ　りく　りくつ　りこう　りし　りす　りすと　りせつ　りぞっと　りちぎ　りっぱ　りっとる　りぼん　りゅう　りょう

りょうり　りょこう　りりしい　りりー　りる　りれき　りんご　りんじん　る　るす　るまん　るる　れい　れいぞうこ　れじ　れすとらん　れつ　れっしょん　れんが　れんげ　れんこん　れんこく　れんとう　ろう　ろうそく

ろ　ろうか　ろうり　ろーぷ　ろーる　ろくおん　ろっきー　ろくがり　ろってん　ろば　ろまん　ろーいーん　わ　わい　わいん　わかす　わかれ　わく　わくわく　わけ　わける　わすれる　わたし　わに　わな　わん　わんこ　わんわん

作業を繰り返して、仮名書体としての完成度を高めていきます。そして、合格点のレベルまで達したら今度は図⑤です。ここには、ひらがな縦組み用のテスト用紙を2枚紹介しましたが、さらにひらがな横組み用が2枚、カタカナも縦組み用と横組み用が2枚ずつあり、言葉のテスト用紙はぜんぶで8枚になります。

「ああ」「あいす」「あうと」「あえなく」「あお」「あした」「あけましておめでとう」という具合に始まって、「あ」から「ん」までの文字が入った言葉が13級のサイズでびっしりと並んでいます。これらの言葉は私が選んだのですが、20行目にある「くはしじゅ

う」は、恥ずかしながら「くはしちじゅうに」の間違いですね。作業中の私はきっと疲れていたのでしょう。

組版テストはまだまだ終わりません。仮名書体がほぼOKとなったら、組み合わせるべき漢字との合成フォントを作り、実際に文章を組んでみます。すると、ひらがなとカタカナの関係や、仮名と漢字の関係がわかります。

この後の第3章で解説する欧文と算用数字、約物などについても、もちろん組版テストを行います。組版テストは大変ですが、とても重要です。

欧文書体、算用数字、約物などについて

和文書体に付属する欧文書体や、
算用数字などの作り方を解説します。
句読点、括弧、ハイフンなど、
文字以外のデザインについても考えます。

欧文書体と算用数字の作り方

和文書体に付属する欧文書体は、
文章として組まれるより、
記号的に使われる場面が多いことを意識して作ります。
その手順を、6段階に分けて紹介します。

欧文（算用数字を含む）の書体制作には、二つの方向性があります。文章としての欧文を読むための欧文専用の書体作りと、和文の文章に混植された欧文を読むための付属欧文の書体作りです。前者は文章としての可読性を追求するのに対して、後者は単語や略語などの短い語句や記号として用いる欧文、電話番号や住所などの算用数字を、日本語の文章に調和させることに重点が置かれます。

欧文書体の作り方

ここでは、明朝体の付属欧文用という前提で、字游工房での作り方の手順を紹介します。ただ、じつは私は、欧文書体を作ったことが数回しかありません。ですので、いくつかの基本事項を解説するということでお許しください。

図①

Typeface
Garamond Regular

Typeface
Bodoni 72 Book

Typeface
Century Old Style
Regular

明朝体の付属欧文はセリフ（文字の端にある装飾）がついたローマン体が基本です。ローマン体は、手書きのニュアンスが特徴のオールドスタイルと、直線的なラインが特徴のモダンスタイルに大きく分類されます。オールドスタイルは16世紀に作られたギャラモンなどが、モダンスタイルは18世紀末に作られたボドニなどがその代表例です（図①）。

写研では、石井明朝などに組み合わせる欧文書体を作る際に、19世紀末に作られたローマン体のセンチュリーオールドスタイルをモデルにしていました。エックスハイト（323ページ）の高い欧文書体と明朝体の相性はとてもよいと思います。

付属欧文の書体制作は、漢字と仮名のデザインが確定してから始まります。游明朝体の和文書体は、どちらかといえばモダンな印象を与えますが、付属欧文を作るにあたっては、ギャラモンやセンチュリーオールドスタイルの字形の美しさを参考にしながら、游明朝体との調和を最優先するという方針を固めました。

方針が決まると、レタリングと平行して、文字の

游明朝体 M

図②

キャップライン
セリフ
カウンター
ステム
ボウル
セリフ
ベースライン

セット幅

サイドベアリング

322

大きさ、太さ、カウンター（文字のなかの空間）の見せ方などを決める作業が始まります。エレメントなどの名称（図②）と欧文のラインシステム（図③）を図示しましたので、それを参照しながら読んでください。

①5本のラインを設定し文字の大きさを決める

和文書体は仮想ボディが文字の大きさを規定しましたが、欧文書体はラインシステムが文字の大きさをコントロールしています（図③）。そこでまず5本のラインを定めます。

最初に設定するのが「ベースライン」と「キャップライン」です。ベースラインは欧文書体の位置を決める基準線で、大文字、小文字、ピリオド（・）などの下端が接しています。キャップラインは大文字の上端が接するラインです。

この2本のライン間の高さをキャップハイトと言います。游明朝体は、和文書体の見た目の大きさの基準である「国」の上下の横線を目安にして、キャップハイトを設定しました。そうすると和文に欧文

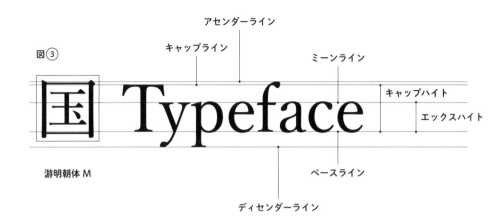

図③

アセンダーライン
キャップライン
ミーンライン
キャップハイト
エックスハイト

国 Typeface

游明朝体 M

ベースライン
ディセンダーライン

の大文字が混植されても、違和感を感じない組版（くみはん）になります。

「ミーンライン」は小文字の上端が接するラインです。ベースラインからミーンラインまでの高さをエックスハイトと言います。エックスハイトによって大文字と小文字の大きさの比率が決まります。游明朝体Mは、その比率を62％としました。一般的な欧文書体より大きめですが、小文字で英単語を縦に組んでも、違和感を感じない大きさにしました。

キャップハイトとエックスハイトが、欧文専用書体と付属欧文書体でどの程度違うのかについては、図④を見てください。

「アセンダーライン」は小文字の「b」や「f」など、エックスハイトの上にはみ出た小文字の上端が接するラインです。「ディセンダーライン」は「g」「J」「p」「q」「y」など、エックスハイトの下にはみ出た小文字の下端が接するラインです。

② **太さを決める**

付属欧文は、文章として組まれるより単語もしく

游明朝体 M

東国あのアロHOnyf50

游明朝体 M＋Garamond Regular（欧文と算用数字）

東国あのアロHOnyf50

游明朝体 M＋Century Old Style Regular（欧文と算用数字）

東国あのアロHOnyf50

Century Old Style のアセンダーラインとキャップラインは同位置。

324

は記号的に使われることが多いのですから、和文のなかでやや目立つのがよいと考えました。そこで、小文字は仮名よりも太く、大文字は小文字よりもさらに太く見えるようにし、数字は大文字よりもやや細くしました（図④上）。

③**カウンターを決める**

カウンターは和文のフトコロに相当します。欧文書体は、高さがラインシステムにコントロールされていますが、横幅は自由に決めることができます。たとえば「D」は、横に広く作ればフトコロが広い印象になり、狭く作ればフトコロが窮屈に見えます（図②）。

④**エレメントに親和性を持たせる**

欧文と和文のエレメントにデザインの親和性を持たせるようにします。　游明朝体の場合は、「y」や「5」の先端の丸い部分などに、漢字の縦線の終筆にあるようなアクセントを持たせました（図④）。

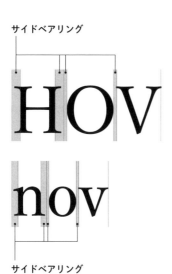

サイドベアリング

サイドベアリング

HHOOHHVVHHOO
VVHHOOHHVVHH

nnoonnvvnnoonnvv
vvnnoonnvvnnoonn

游明朝体 M

325

⑤サイドベアリングを定め基本文字を作成する

　サイドベアリングは文字の左右の空きを意味します。文字を組んだとき、みな視覚的に同程度の広さに見えるように、サイドベアリングを決定します。また、字面の左右幅にサイドベアリングを足した数値がセット幅（文字幅）になります（図②）。

　図⑤を見てください。サイドベアリングはステム（「H」「n」の縦線）に対しては広く、ボウル（「O」「o」の曲線）に対しては狭く設定します。セリフ（「V」「v」の先端）に対するサイドベアリングは、限りなくゼロに近づけます。そのようにすれば、字間の空きが均一に見えるはずです。

　こうして作る大文字の「H」「O」「V」、小文字の「n」「o」「v」、そして数字の「0」を、字游工房では「基本文字」と呼んでいます。和文書体に12文字の書体見本があるのと同じように、欧文書体にも字種拡張の起点になる基本文字が設定されているのです。

　基本文字には以下の役割があります。

游明朝体 M

H IMNU →⋯⋯

O → CDGQ →⋯⋯

V AKWXY

n hilmu →⋯⋯

o → bcdepq →⋯⋯

v kwxy

326

⑥字種拡張

基本文字ができあがると、欧文書体の字種拡張が始まります（図⑥）。

「H」のデザインが決まると、続いて「I」「M」「N」「U」などの太さとサイドベアリングが決まります。「U」も左右はステムと見なし、「H」と同幅のサイドベアリングとします。

「O」のデザインが決まると、「C」「D」「G」「Q」などの太さとサイドベアリングが決まります。「C」「G」のサイドベアリングは、左のボウル側を「O」と同幅にしたうえで、文字がセット幅の中央に見え

大文字の「H」はステムの太さとサイドベアリングを定め、「O」はボウルの太さとサイドベアリングを定め、「V」は斜め線の太さと先端のサイドベアリングを定めます（図⑤）。

小文字の「n」はステムの太さとサイドベアリングを定め、「o」はボウルの太さとサイドベアリングを定め、「v」は斜め線の太さと先端のサイドベアリングを定めます（図⑤）。

游明朝体 M　　　　　　　　　　　　　　　　　　　　　図⑦

国 0123456789　欧文数字／横用

国 0 1 2 3 4 5 6 7 8 9　欧文数字／縦用

国 0 1 2 3 4 5 6 7 8 9　全角数字／和文用

国 0123456789　半角数字／和文用

国 0123456789　三分数字／和文用　　　上付き数字
　　　　　　　　　　　　　　　　　　国 01234560789

国 0123456789　四分数字／和文用　　　国 01234560789
　　　　　　　　　　　　　　　　　　　　下付き数字

327

るように右側のサイドベアリングを定めます。「D」のサイドベアリングは、ステム側は「H」と同幅、ボウル側は「O」と同幅です。「Q」のサイドベアリングは、左右とも「O」と同幅です。

「V」のデザインが決まると、「A」「K」「W」「X」「Y」などの太さとサイドベアリングが決まります。「A」「W」「X」「Y」のサイドベアリングは、左右とも「V」と同幅です。「K」のサイドベアリングは、ステム側は「H」と同幅、右側は「V」と同幅です。

その他の文字も、同様の方法で作ります。小文字の字種拡張も、大文字と同様の方法です（図⑥）。

算用数字の作り方

算用数字は、「欧文数字／横用」の「0」を最初に作り、これを基準文字として拡張していきます（図⑦）。そのとき、「1」から「9」までのサイドベアリングを含めたセット幅は、10文字とも同じになるようにします。そうすると、Excelなどで桁数の多

い数字を入力したときも、上の行と下の行の数字が揃うようになります。

高さはキャップハイトを目安にしますが、游明朝体はやや低めに設定しました（図④）。数字の高さをキャップハイトに揃えると、欧文のなかでは、とくに小文字と組み合わせたときに大きく見えてしまうからです。

「Adobe-Japan1-6」の文字セットを作るときには、図⑦に示したように、多くの種類の算用数字を作らなくてはなりません。

最初に作るのが「欧文数字／横用」で、次が「全角数字／和文用」です。「欧文数字／横用」よりもや角数字／和文用」です。「欧文数字／横用」よりもや角数字／和文用」です。み幅広で、みの文章に合わせるときに使います。

さらにその次に「半角数字／和文用」「三分数字／和文用」「四分数字／和文用」を作ります。たとえば

「0」の半角、三分、四分など、幅の狭い数字を作るときは、細くなっても上下のカーブがとがって見えないように、両肩（下部も）を張り気味にします。同様の作業を「2」「3」「5」「6」「8」「9」のカーブに対しても行うことになりますから、なかなかやっかいです。

その次に作る「欧文数字／縦用」は、「欧文数字／横用」を仮想ボディの左右中心に置いたものになります。最後に作るのが、「CO_2」「$x^2+y^2=1$」などと使う小さい数字です。小さいだけに、組んだときに同じ太さに見えるように、黒みムラが出ないようにするのに苦労します。

欧文や数字についても、まずは欧文や数字のみで、次に和文との混植でと、段階に応じた組版テストが待っていることは言うまでもありません。

約物の作り方

日本語の文章の中で約物が占める割合は、ほぼ1割と言われています。

1割もあるのですから、
文字ではないからと疎かにすることはできません。

約物は文字や数字以外の記号などの総称で、組版において重要な役割を果たします。

約物の「約」は「つづめる（短くする）」の意で、明治の中頃まで全角の大きな約物は存在しなかったと教えてくれたのは、この本の校閲を担当した境田稔信さんです。そう言われて『吾輩ハ猫デアル』の組版を思い出しました（169ページ）。四分アキで組まれた文字の間に、約められた「。」や「、」な

どの記号がはさみ込まれているではありませんか。

そんな歴史を持つ約物についての解説ですが、使用頻度の高い数種類の解説にとどまることをお許しください。

句読点の作り方

「。」が句点で「、」が読点、両方まとめて句読点

です。いずれも文章を区切るためのもので、「。」も「、」も仮想ボディの右上に寄せて、前よりも後の文章との空きが広くなるように、漢字の標準字面Aから少しはみ出すようにデザインします（図①）。文章を読んでいて、少し外側に感じるぐらいの位置がちょうどいいと思います。縦組み用も横組み用も同じものを位置を変えて作ります。

図①

縦組み用

a

横組み用

b

330

半角のものについては、縦組み用は全角の「、」から下の空白部分（図①a）をとったもの、横組み用は全角の「、」から右の空白部分（図①b）をとったものになります。「。」も同様です。前の文章からの繋がりを重視したいので、後の文章との間に十分な空きが保てるようにしたいです。この考え方は、パーレンやカギ括弧などにも共通です。

6書体の「、」を見ると、ヒラギノ明朝体がもっとも細くて明るい印象です（図③）。「、」の形は、書体見本になっている「国」の点に合わせました。ただ、形が直線的で三角形のように見えるので、ポンと置いただけの素っ気ない感じがするかもしれません。

秀英明朝（しゅうえいみんちょう）の「、」は、長めでゆったりとした弧を描いています。新潮文庫（しんちょうぶんこ）の作品の多くは秀英明朝で組まれていますが、新潮文庫を読んでいていつも気になるのが句読点の大きさです。とりわけ「。」の黒みが目立ち（図②）、ここで文章を切るのだという、強い意志のようなものが伝わってきます。

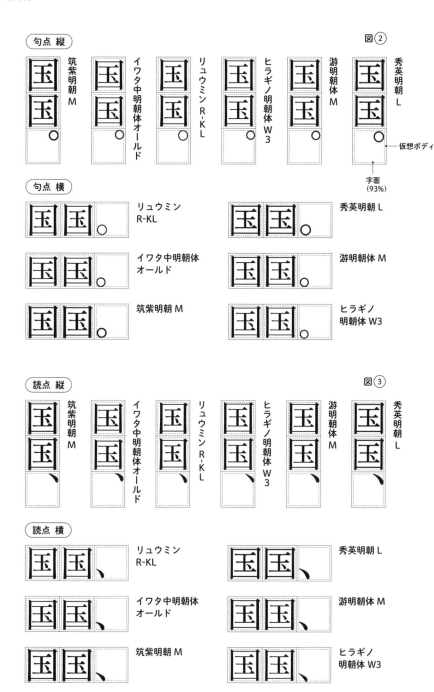

図②

句点 縦

筑紫明朝 M
イワタ中明朝体オールド
リュウミン R-KL
ヒラギノ明朝体 W3
游明朝体 M
秀英明朝 L

仮想ボディ

字面
（93%）

句点 横

リュウミン
R-KL

イワタ中明朝体
オールド

筑紫明朝 M

秀英明朝 L

游明朝体 M

ヒラギノ
明朝体 W3

331

図③

読点 縦

筑紫明朝 M
イワタ中明朝体オールド
リュウミン R-KL
ヒラギノ明朝体 W3
游明朝体 M
秀英明朝 L

読点 横

リュウミン
R-KL

イワタ中明朝体
オールド

筑紫明朝 M

秀英明朝 L

游明朝体 M

ヒラギノ
明朝体 W3

図④

仮想ボディ

標準字面A(93%)

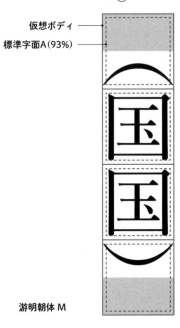

1/8 以上

1/8 以上

游明朝体 M

パーレン（丸括弧）の作り方

パーレン（丸括弧）は書体見本の「東」と「国」を意識しながら作ります（図④）。

6書体を見てください（図⑤）。いずれも、パーレンの両端が、漢字の最大字面（96％）にほぼ達しています。また、中央を太く先端を細くしているのも明朝体のパーレンの特徴です。

太さは、漢字とコントラストを揃えたいです。細いウェイトの書体なら、先端は「東」の左ハライの先端程度の太さに、中央は「国」の縦線と同じ太さに見えるようにします。数値的には、（　）のもっとも太い部分が「国」の縦線よりやや太くなるようにします。

太いウェイトの書体なら、全体的にやや太くしますが、パーレンの中央部をその書体の「国」の縦線まで太くすると、主張しすぎの（　）になってしまいます。ですので、太いウェイトであっても（　）を太くしすぎないようにします。また、㈱や㈷など

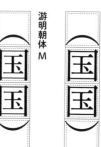
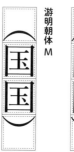
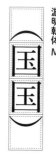
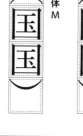

【丸括弧 縦】

筑紫明朝 M

イワタ中明朝体オールド

リュウミン R-KL

ヒラギノ明朝体 W3

游明朝体 M

秀英明朝 L

【丸括弧 横】

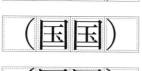
リュウミン R-KL

秀英明朝 L

イワタ中明朝体 オールド

游明朝体 M

筑紫明朝 M

ヒラギノ 明朝体 W3

の省略文字については、（　）をあまり太くすると仮想ボディに収まらなくなるので、細めにするのがよいでしょう。

半角用のパーレンも、全画用と同じものを使いますが、注意したいのが深さ（天地幅）です。半角で使っても、前後の文章との空きがしっかり確保できるように、全画用の段階から弧が深くなりすぎないように作ります。半角で使用するときのことを考え、全画の天地幅の⅛以上の空きがあるようにしたいです（図④）。

ところで、欧文にもパーレンがあります。和文用と欧文用のパーレンは、同じ書体であっても、大きさや太さが異なっていてかまわないのですが、和欧混植を前提とした欧文書体であれば、大きさはともかく、太さや曲がり方を和文のパーレンに揃えたほうが、書体としての統一感が出るはずです。

カギ括弧の作り方

カギ括弧には、縦に組んだときに横線が長い「大

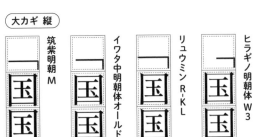
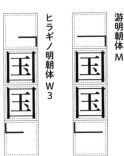
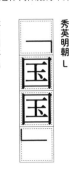

大カギ　縦

筑紫明朝 M

イワタ中明朝体オールド

リュウミン R-KL

ヒラギノ明朝体 W3

游明朝体 M

秀英明朝 L

図⑥

大カギ　横

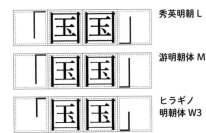

リュウミン R-KL

イワタ中明朝体オールド

筑紫明朝 M

秀英明朝 L

游明朝体 M

ヒラギノ明朝体 W3

334

⑦）。

「カギ」と横線が短い「小カギ」があります（図⑥、

カギ括弧の長さについて、私は「縦組みは長いほうがいい、横組みは短いほうがいい」と感じています。カギ括弧の長短の使い分けについては、「」（大カギ）で括った話し言葉のなかに、さらに話し言葉が出てきたときに、「」（小カギ）を使っているのを見たことがあります。

たとえば次のような文章です。

MLBファンの彼は、「大谷がホームランを打ったとき、アメリカのアナウンサーが「ショウヘイ、キュンデス」と言ってたよ」と笑顔で話した。

『』（二重カギ）を使うと組版の印象が重くなると感じたときは、『』に代えて「」（小カギ）を使うのも一つの方法のようです。

6書体の大カギを見てください（図⑥）。ヒラギノ明朝体だけが小カギになっていますが、制作当時、「Adobe-Japan1」の文字セットは「1-3」までで、カギ括弧は1種類しか入れられませんでした。ヒラギノ明朝体は横組みにもおおいに使ってもらいたい

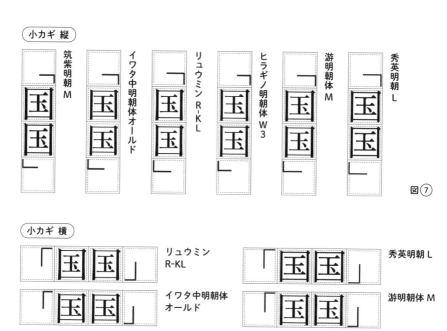

小カギ 縦

筑紫明朝 M

イワタ中明朝体オールド

リュウミン R-KL

ヒラギノ明朝体 W3

游明朝体 M

秀英明朝 L

図⑦

小カギ 横

リュウミン R-KL

イワタ中明朝体 オールド

筑紫明朝 M

秀英明朝 L

游明朝体 M

ヒラギノ 明朝体 W3

335

と考えたので、やや短めにしました。

ところが、小カギを見てください（図⑦）。ヒラギノ明朝体のカギ括弧は、大カギの短いカギ括弧よりさらに短くなっています。じつは、「Adobe-Japan1」が「1-6」になり、長いカギ括弧と短いカギ括弧を両方入れるように求められたときに、これを作りました。「短いカギ括弧」をさらに短くしただけですが、どの書体も小カギは大カギを単純に短くして作っているはずです。

「」に類する約物としては、『 』（二重カギ括弧）、〈 〉（山括弧）、［ ］（角括弧）、〔 〕（亀甲括弧）など、いろいろな形状のものがあります。いずれのカギ括弧も、半角用に使う場合でも前後の文章と空きが保てるように、カギが深くなりすぎないようにしてください。これはパーレンと同じ考え方によります。

ハイフンとパーレンの寄り引き

和欧混植の横組みの文章で、ハイフンやパーレンの位置が気になることがありませんか。

図⑧　　ハイフン（欧文）　　　　　　　　　ハイフン（数字）

秀英明朝 L	Type-design	01-234-5678
游明朝体 M	Type-design	01-234-5678
ヒラギノ 明朝体 W3	Type-design	01-234-5678
リュウミン R-KL	Type-design	01-234-5678
イワタ 中明朝体 オールド	Type-design	01-234-5678
筑紫明朝 M	Type-design	01-234-5678

欧文にしかないハイフンの寄り引きについては、エックスハイトの中央、つまり小文字の天地幅の中央に置くのが原則です（図⑧左）。6書体では、リュウミン、イワタオールド、筑紫明朝の3書体は原則通りですが、秀英明朝とヒラギノ明朝体はやや高く、游明朝体がもっとも高くなっています。

数字とハイフンの関係も見てみます（図⑧右）。エックスハイトの真ん中に置いたリュウミン、イワタオールド、筑紫明朝の3書体は、数字とハイフンのずれを感じしませんか。数字とハイフンの組み合わせは電話番号などで頻繁に使われますが、これら3書体で組むと違和感を覚えます。秀英明朝、游明朝体、ヒラギノ明朝体のハイフンは高めに設定されていますが、なかでも游明朝体のハイフンの位置がいちばん自然です。

字游工房の場合は、ハイフンが下がって見えるのを嫌い、原則を違えても和文組版の感覚に合わせるべきという考え方です。「欧文書体と算用数字の作り方」の冒頭でもお話ししましたが（320ページ）、欧文の新しい書体を作るときに必ず議論になるのが、欧文

図⑨	パーレン（欧文）	パーレン（数字）
秀英明朝 L	Type(face)design	01(234)5678
游明朝体 M	Type(face)design	01(234)5678
ヒラギノ明朝体 W3	Type(face)design	01(234)5678
リュウミン R-KL	Type(face)design	01(234)5678
イワタ中明朝体オールド	Type(face)design	01(234)5678
筑紫明朝 M	Type(face)design	01(234)5678

337

書体と算用数字を欧文としてしっくりくるように作るのか、和欧混植の日本語の文章のなかでしっくりくるように作るのかという問題です。横組みの文章が増え続けるなかで、横組み用のハイフンは、和文用と欧文用の2通りを作ることも考えるべきかもしれません。

欧文用のパーレンはアセンダーラインからディセンダーラインまで大きく配置するのが原則です（図⑨左）。ヒラギノ明朝体から下の4書体は原則通りになっていますが、とくに数字と組み合わせると、数字はキャップラインからベースラインまでしか使わないので、（　）がかなり下がって見えます。原則を踏襲していない秀英明朝と游明朝体の（　）は、並びのよさが際立ちます。

欧文専用書体はみな（　）が下がり気味で少なからず違和感を覚えます。欧米の人たちは気にならないようですが、和欧混植の横組みの組版は、長文でない限り、和文用の（　）を使うのがよいでしょう（図⑨右）。

あとがき

連続講座「明朝体の教室」は、日下潤一さんの発案によって小宮山博史さんと私に声がかかり、二〇一八年から二三年まで五年間、計十七回にわたって開催されました。

　毎回、講義の内容をまとめた冊子を作ってきましたが、その冊子を底本に大幅な加筆をして一冊の本にまとめたのが、本書『明朝体の教室』になります。

「明朝宗」の教祖を自称する小宮山さん、「アホかいな」とぼやく日下さん、二人の御大から質問攻めにされてタジタジの私という構図です。いままで百書体を超える書体設計に関わり、多少なりとも明朝体のデザインのことはわかっているつもりでしたが、あに図らんやで言葉でうまく表現できないことは日常茶飯事、参加者からの質問にその場で答えられないこともありました。

　谷川俊太郎さんの詩を組むための仮名書体として、朝靄かなを作ったときのこと。谷川さ

んのご自宅で、お父様の谷川徹三さん自筆の葉書を見せていただいたことがあるのですが、

「不断の自己反省」という言葉があって、ドキリとしました。

四十年ほど前、グラフィックデザイナーの森啓さんから「七十歳にならないと本当の明朝体は作れない」と言われたことも忘れられません。私は間もなく古希を迎えますが、はたして「本当の明朝体」が作れるようになったのかどうか、怪しいことこの上なしです。

山頭火の句にあったなあ。

「分け入っても分け入っても青い山」

道を求めている訳ではありませんが、明朝体の書体制作にはちょっとこの句に近い感覚があります。

「まっすぐな道でさみしい」

これも山頭火の句ですが、私が歩いている明朝体の山道はちょっと違います。仕事仲間に恵まれた私の山道は、道端に花がたくさんが咲いていて、さみしくはありません。虚無感よりも充実感が勝ります。

この本は、明朝体を作るうえでの技術的な側面に重点をおいて作りました。しかし、技術さえあれば作れるとは思いたくありません。哲学というと大袈裟すぎるかもしれませんが、技術の前提になる姿勢というか考え方というかコンセプトというか、そんなものが大切に思えて仕方がないのです。年を取ったからかも知れませんね。

でも、それはとても大切なことだと思うので、文字作りの姿勢を定めるうえでヒントになりそうな言葉を記して、拙稿を終えることにします。

「よい書体を作りたかったら文学を読め」

私が尊敬する平野甲賀さんの言葉です。

本書の執筆にあたり、お世話になった方々への謝辞を記します。

本文用明朝体の作り方や考え方をわかりやすく伝えるため、小沢一郎さんの協力を得ました。連続講座「明朝体の教室」では、赤波江春奈さん、浅妻健司さん、岩井悠さん、上杉望さん、小畠正彌さん、小林チエさんをはじめスタッフのみなさんの尽力に助けられました。会場を提供してくださった阿佐ヶ谷美術専門学校にも大変お世話になりましたし、コロナ禍のライブ配信では、久藤和彦さんの協力を得ました。そして最後に、こうした機会を与えてくださった日下潤一さんと小宮山博史さん、それから「明朝体の教室」の参加者全員に感謝いたします。どうもありがとうございました。

信州安曇野にて

二〇二三年十一月　　鳥海修

340

（なぎ） 凸版文久明朝R

フミテと同じく2020年に星海社オリジナルの電子書籍専用書体として発表され、Kindle限定で読むことができる。「なぎ（凪）」のコンセプトは、「頭が冴え渡る」明朝体。書体の開発アドバイザーであるライターの古賀史健氏が命名した。

制作▶字游工房（鳥海修）／星海社

東国のあなたへ

（ヒラギノ明朝体横組用仮名） ヒラギノ明朝体W3

ヒラギノ明朝体のデザインに合わせた横組み用の仮名書体で、1999年に発売。字間ベタ送りの組版をしたときに字間が均一に見えるように、縦長、扁平などの文字の抑揚を抑え気味にして、版面の濃淡を整えた。

制作▶字游工房（鈴木勉）／大日本スクリーン製造
ウェイト▶ **W3**、W4、W5、W6

東国のあなたへ

明朝体
以外

（游教科書体 New）

教科書出版会社との共同開発により2004年より発売。鉛筆などの硬筆の筆跡を取り入れた教科書体で、毛筆タイプの教科書体に比べて縦線と横線の太さの差が少ない。国語向けの縦組み用と、理数科向けの横組み用がある。

制作▶字游工房（鳥海修）／東京書籍
ウェイト▶ **M**、B、横用M、横用B

東国のあなたへ

（游ゴシック体）

長文でも読みやすいスタンダードな角ゴシック体をコンセプトに開発され、2008年より発売。游明朝体に合わせて使う想定のもとに、ややフトコロが狭い漢字と伝統的で小さめの仮名が組み合わせられている。

制作▶字游工房（鳥海修）
ウェイト▶ L、R、**M**、D、B、E、H

東国のあなたへ

（イワタ楷書体）

金属活字のデザインを受け継ぐ正統派の筆書系書体で、1990年頃デジタル化された。書状からグラフィックデザインまで幅広い場面で使われている。3ウェイトのうち特太楷書体は、起筆を誇張した書風になっている。

制作▶イワタエンジニアリング
ウェイト▶ **正楷書**、中太楷書、特太楷書

東国のあなたへ

（新ゴ）

1990年より発売された写真植字用の新ゴシックに続き、1993年よりデジタルフォント化。システマチックなゴシック体で、漢字と仮名の字面がほぼ同じ大きさで、縦組みも横組みもラインが揃って見えるのが特徴。

制作▶モリサワ（小塚昌彦）
ウェイト▶ EL、**L**、R、M、DB、B、H、U

東国のあなたへ

（江川活版三号行書仮名） ヒラギノ行書体

残存する金属活字の見本帳や印刷物などをもとに復刻、デジタル化された。もとの金属活字は書家・久永其頴の揮毫により作られ、1892年に発売された江川活版製造所の主力書体。三号は22.5級に相当する。

制作▶小宮山博史／大日本スクリーン製造
『日本の活字書体名作精選』に所収

東国のあなたへ

2023年11月現在の情報を記載した。最新情報は各社のウェブサイトなどを参照のこと。
参考＝各社ウェブサイト、『時代をひらく書体をつくる。』（雪朱里、グラフィック社、2020年）、『書体のよこがお』（今市達也ほか、グラフィック社、2023年）など。

築地体後期五号仮名　游明朝体M

残存する見本帳をもとに復刻、デジタル化された。正方形のボディを意識しない荒削りな造形の前期五号と比較すると、後期五号からは、優美な運筆を生かしつつ定型化が図られたことが伝わってくる。五号は15級に相当。

制作▶小宮山博史／大日本スクリーン製造
『日本の活字書体名作精選』に所収

東国のあなたへ

築地体三号細仮名　游明朝体M

三号活字の見本帳をもとに復刻、デジタル化された。流麗な運筆と文字固有の字形が、正方形のなかに巧みに表現されている。三号は22.5級に相当。『日本の活字書体名作精選』には築地体三号太仮名も収録されている。

制作▶小宮山博史／大日本スクリーン製造
『日本の活字書体名作精選』に所収

東国のあなたへ

築地体三十五ポイント仮名　游明朝体D

民友活字製造所の見本帳をもとに復刻、デジタル化された。オリジナルの金属活字は築地活版の製造で、鋼（はがね）を曲げたような強さが特徴とされ、新聞などの見出しに多用された。三十五ポイントは49級に相当。

制作▶小宮山博史／大日本スクリーン製造
『日本の活字書体名作精選』に所収

東国のあなたへ

築地活文舎五号仮名　游明朝体D

『印刷雑誌』（1898年6月刊）に掲載された金属活字の広告ページをもとに復刻、デジタル化された。築地活文舎の五号金属活字は、築地体前期五号と書風が似ているため、同書体を改刻したと推測される。

制作▶小宮山博史／大日本スクリーン製造
『日本の活字書体名作精選』に所収

東国のあなたへ

秀英3号　リュウミンB

写真植字の秀英3号は、大日本印刷からライセンス提供を受けたモリサワが、金属活字の秀英体の三号仮名をもとに制作し、1987年に発売。その後、デジタルフォントは2002年に発売された。

制作▶モリサワ（小塚昌彦）
ウェイト▶L、R、**M**、B、EB、H、EH、U

東国のあなたへ

游明朝体五号かな　游明朝体R

金属活字の築地体後期五号仮名をもとに制作され、2006年に発売。游明朝体の漢字と合わせて使うのに適し、クラシックな印象を与えることができる。柔らかな曲線と端正な字形が特徴。

制作▶字游工房（鳥海修）
ウェイト▶L、**R**、M、D

東国のあなたへ

游明朝体36ポかな　游明朝体R

大正時代に発行された築地活版の金属活字見本帳の、36ポイント仮名をもとに制作され、2006年より発売。毛筆的な表現と独特の字形が特徴的で、游明朝体の漢字と合わせて使うのに適する。36ポイントは51級に相当する。

制作▶字游工房（鈴木勉）
ウェイト▶L、**R**、M、D、B、E

東国のあなたへ

フミテ　凸版文久明朝R

2020年に星海社オリジナルの電子書籍専用書体として発表され、アマゾンの電子書籍リーダーであるKindle限定で読むことができる。「フミテ」は「筆」の古語で、「心を揺さぶる」明朝体がコンセプト。書体の開発アドバイザーである作家の京極夏彦氏が命名した。

制作▶字游工房（鳥海修）／星海社

東国のあなたへ

（光朝）

グラフィックデザイナーの田中一光氏が、欧文書体ボドニをイメージして書きためた文字をもとに制作。1992年に発売。明朝体のエレメントを様式としてつきつめた、細く鋭い横画と太く力強い縦画で構成され、シャープなウロコとボリュームのある押さえが特徴。

制作▶田中一光／モリサワ（小塚昌彦）

東国のあなたへ

見出し用
明朝体

（游築見出し明朝体）　游明朝体E

大正時代に発行された、築地活版の36ポイント金属活字の見本帳をもとに作られ、2003年に発売。「游築」の名称には、築地書体の流れを汲む游書体という意味が込められている。収容文字数は約5000字。タイトルや大見出しでの使用例が多い。

制作▶字游工房（鳥海修、岡澤慶秀）

東国のあなたへ

（筑紫A見出ミンE）

筑紫見出しミンは筑紫明朝とともに2004年に発売された。その後、仮名デザインが拡張されて、筑紫A見出ミン、筑紫B見出ミン、筑紫C見出ミンの3タイプ展開に。筑紫A見出ミンの仮名は、楷書的でやや硬質な線質を持ち、金属活字的な味わいがある。

制作▶フォントワークスジャパン（藤田重信）

東国のあなたへ

（秀英初号明朝）

大日本印刷による「平成の大改刻」で改刻された書体の一つ。秀英舎の「明朝初号活字見本帳」（1929年）をもとに制作され、2010年に発売された。漢字の力強さと仮名のスピード感が特徴的。初号は大見出しなどに使われたサイズで、59級に相当する。

制作▶リョービイマジクス＋金井和夫／大日本印刷

東国のあなたへ

仮名書体

（凸版文久見出し明朝EB）

2015年に発売。凸版文久明朝とは骨格が異なり、築地体一号、二号、三号の骨格をベースにしている。スピード感と緩急のある運筆が特徴的で、伝統のなかに現代的なニュアンスを取り込んでいる。

制作▶字游工房（鳥海修、伊藤親雄）＋岡野邦彦＋小宮山博史＋祖父江慎／凸版印刷

東国のあなたへ

（築地体前期五号仮名）　游明朝体M

残存する金属活字の見本帳『五号明朝活字書体見本 全』（1894年）をもとに復刻、デジタル化、2004年に『日本の活字書体名作精選』として発売された。かつての製造元の東京築地活版製造所は、秀英舎と並び当時の日本を代表する活字と印刷機の製造会社。

制作▶小宮山博史／大日本スクリーン製造
『日本の活字書体名作精選』に所収

東国のあなたへ

しまなみ

モリサワタイプデザインコンペティションの2016和文部門で、モリサワ賞金賞と明石賞を受賞した松村潤子氏の作品をもとに、2018年に発売された。筆書きのニュアンスを生かしたエレメントが特徴的。文字塾（7ページ）での制作がもとになっている。

制作▶松村潤子／モリサワ

東国のあなたへ

黎ミン

2011年に発売。書体数は縦画と横画の太さの組み合わせで34種にもなり、黎ミングラデーションファミリーと名づけられている。フトコロの広さと揃った字面が特徴。

制作▶モリサワ（小田秀幸、市川秀樹）
ウェイト▶縦画：L、R、M、B、EB、H、EH、U
横画：レギュラー、Y10、Y20、Y30、Y40

東国のあなたへ

A1 明朝

1960年発売の写植書体である太明朝体A1をもとに、築地活版の後期五号活字を意識しつつ制作された。2005年に発売。デジタル化にあたっては、写植機で印字したときに表れる滲みの処理が、線の交差箇所などに施され、柔らかさや温かみが表現されている。

制作▶モリサワ

東国のあなたへ

本明朝

晃文堂が1958年に発売した金属活字の明朝体をもとに、82年に写植書体の本明朝が発売された。早い時期からデジタルフォント化が進められ、87年の本明朝Lを皮切りに、各ウェイトが続々とデジタル化された。

制作▶杉本幸治／リョービイマジクス
ウェイト▶L、M、MA、B、E、U

東国のあなたへ

本明朝新がな

仮名のデザインの違いにより、標準がな、小がな、新がな、新小がなが1999年に同時発売され、本明朝は4種展開となった。新がなの字形は、東京築地活版製造所（1872〜1938年）の後期五号活字を髣髴させる。

制作▶金井和夫／リョービイマジクス
ウェイト▶L、M、B、E、U

東国のあなたへ

凸版文久明朝 R

2014年に発売。従来の凸版書体をデジタル化した凸版文久体シリーズ5書体の一つで、1956年に築地体をもとに作られた、金属活字の凸版明朝体をベースにした。画面上での可読性を高める太さ調整も行き届いている。

制作▶字游工房（鳥海修、伊藤親雄）＋岡野邦彦＋小宮山博史＋祖父江慎／凸版印刷（現TOPPAN）

東国のあなたへ

小塚明朝

1997年に発売。Adobeが作成した初の明朝体で、横組みとの親和性を重視した。字面が大きいことが最大の特徴。まずELとHを作成し、それらをもとに中間の4ウェイトを補間する手法が取られた。

制作▶Adobe（小塚昌彦）
ウェイト▶EL、L、R、M、B、H

東国のあなたへ

マティス

1992年より発売。フォントワークスがはじめて手がけた本文用明朝体で、テレビアニメ『新世紀エヴァンゲリオン』の各回タイトルに、極太のEBが使用されたことも話題に。

制作▶Fontworks International, Ltd.（現フォントワークス）
ウェイト▶L、**M**、DB、B、EB、UB

東国のあなたへ

石井細明朝

『大漢和辞典』（諸橋轍次著、大修館書店、1955年〜）に使用された写真植字の書体。ニュースタイル小がな（LM-NKS）は1951年、ニュースタイル大がな（LM-NKL）は1955年に発売され、漢字数は5万字を超える。LM-NKLは2024年にデジタル化の予定。

制作▶写研（石井茂吉）

東国のあなたへ

本蘭明朝

写真植字の書体で、1975年に本蘭細明朝が発売され、1985年にファミリー化された。石井細明朝体に比べて字面が大きく、フトコロも広め。画線が交わる箇所には、黒みを防ぐための切り込み処理が施された。

制作▶写研（橋本和夫、鈴木勉）
ウェイト▶L、**M**、D、DB、B、E、H

東国のあなたへ

秀英明朝

大日本印刷の前身である秀英舎（1876〜1935年）の時代から、100年以上にわたり受け継がれてきた金属活字のデザインが「平成の大改刻」によりデジタルフォントとしてリニューアルされた。2009年より発売。

制作▶字游工房（鳥海修）／大日本印刷
ウェイト▶L、**M**、B

東国のあなたへ

イワタ明朝体オールド

戦前の人気書体である秀英体の8ポイント金属活字を参考にして、1951年に作られた金属活字の岩田明朝体をもとにデジタル化。2000年より発売。かな文字の独特のエレメントや起筆部が強調された漢字デザインが印象的。

制作▶イワタエンジニアリング（現イワタ）
ウェイト▶レギュラー、**中**、太、特太、極太

東国のあなたへ

イワタ明朝体

活字時代からの定番書体で書籍の使用例が多いイワタ明朝体オールドに対し、汎用性が高く癖のない明るい書体として1995年に発売された。企業のコーポレートフォントや自治体の文書など、広い分野で使用されている。

制作▶イワタエンジニアリング
ウェイト▶細、中細、**中**、太、特太

東国のあなたへ

平成明朝体

デジタルフォントのさきがけ的な書体。コンペで選ばれた原案をもとに開発され、W3は1990年に完成した。低い重心、太い縦線など、横組みでの使用が意識されている。

制作▶小宮山博史／リョービイマジクス（現リョービ）
ウェイト▶**W3**、W5、W7、W9

東国のあなたへ

リュウミン

戦前の活字メーカー森川龍文堂の新体明朝をベースにし、デジタルフォントは1993年より発売。仮名書体は、標準のリュウミン大がな（KL）の他に小がな（KS）があり、広い分野で使用されている。

制作▶モリサワ（森輝）
ウェイト▶L、**R**、M、B、EB、H、EH、U

東国のあなたへ

v

文游明朝体 S 水面かな

水面かなは、雑誌『疾駆』の連載企画で制作された横組み用仮名書体を、文游明朝体の漢字と組み合わせるため、全面的に改変した仮名書体。平安時代に、ひらがなが横に連綿したらどうなるか、という発想から生まれた。2022年に発売。

制作▶字游工房（水面かな：鳥海修）

東国のあなたへ

ヒラギノ明朝体

ビジュアル誌などでの使用を意識して制作され、1993年より発売。2000年にはMac OS Xに標準搭載されて話題に。書体名は京都市北区の地名「柊野（ひらぎの）」に由来する。

制作▶字游工房（鈴木勉）／大日本スクリーン製造（現SCREENグラフィックソリューションズ）
ウェイト▶ W2、**W3**、W4、W5、W6、W7、W8

東国のあなたへ

筑紫明朝

2004年より発売。活版印刷のインクの溜まりが感じられる雰囲気があり、横組みを意識したと思われるエレメントにも特徴がある。書籍をはじめ幅広い場面で使用されている。

制作▶フォントワークスジャパン（現フォントワークス）（藤田重信）
ウェイト▶ L、LB、R、RB、**M**、D、B、E、H

東国のあなたへ

筑紫オールド明朝 R

筑紫明朝をオールドスタイルに振った明朝体で、2008年に発売された。強い打ち込み、伸びやかなハネとハライ、フトコロの狭さなどに特徴がある。12年以降、仮名が異なる筑紫Aオールド明朝、筑紫Bオールド明朝、筑紫Cオールド明朝の3タイプ展開となった。

制作▶フォントワークス（藤田重信）

東国のあなたへ

筑紫 C オールド明朝

筑紫Aオールド明朝は筑紫オールド明朝の後継書体。筑紫Bオールド明朝は仮名の鋭角的な運筆が特徴。筑紫Cオールド明朝は仮名の鋭いエレメント、丸みのある字形、ゆったりとした運筆が特徴で、2012年より発売。

制作▶フォントワークス（藤田重信）
ウェイト▶ L、R、**M**、D、B、E

東国のあなたへ

筑紫アンティーク L 明朝

筑紫アンティーク明朝は、2015年にS（スモール）、16年にL（ラージ）が発売された。フトコロの狭さやハライの伸びやかさなどが特徴的で、筑紫オールド明朝よりクラシックな印象。正方形の字面をあまり意識せず、文字が持つ固有の字形や骨格を重視している。

制作▶フォントワークス（藤田重信）

東国のあなたへ

筑紫 A ヴィンテージ明 L

筑紫ヴィンテージの明朝体も、A、B、Cの3タイプからなり、いずれもSとLの2種展開となっている。筑紫Aヴィンテージ明は2018年発売。文字本来の多彩な形状を生かし、筑紫Aオールド明朝で表現した気品や繊細さが、さらに追求されている。

制作▶フォントワークス（藤田重信）

東国のあなたへ

筑紫 B ヴィンテージ明 L

2o18年発売。明治初期の習字の教科書『啓蒙手習の文　上・下』（福沢諭吉編、慶應義塾、1871年）に見られる「ふ」のデザインに触発されたことから、書体作りが始まった。筑紫Aヴィンテージ明との違いはおもに仮名にあり、Aと同様にSとLの2種展開。

制作▶フォントワークス（藤田重信）

東国のわなたへ



使用書体一覧

◉本書の図版で使用した和文書体（欧文書体は除く）を、「本文用明朝体」「見出し用明朝体」「仮名書体」「明朝体以外」に分類して解説した。

◉vii〜ixページの一部の書体は、その書体名の右に、解説文と組み見本の作成に使用した書体名を小さく記した。（游築見出し明朝体は、数字に使用した書体名、それ以外の書体は、漢字、欧文、数字に使用した書体名）

◉複数のウェイトがある書体については、全ウェイトの名称を示し、解説文に使用したウェイトを太字にした。

◉制作の欄には発売当時の会社名（旧社名の場合は初出に現社名も）を記した。制作者の個人名はわかる限り記すようにした。

本文用明朝体

游明朝体

「ふつうであること」をコンセプトに、縦組みの長文が読みやすい書体として開発され2002年より発売。文字の大きさや空間が均一に見える漢字と、伝統的な字形を生かした仮名の組み合わせになっている。

制作▶字游工房（鈴木勉、鳥海修）
ウェイト▶L、R、**M**、D、B、E

東国のあなたへ

文游明朝体

「普遍性を具えた造形美と可読性」をキーワードに、文芸作品との親和性を高めることに注力して開発され、2021年に発売。文字の起源や歴史的背景をもとにしつつ、明治大正期の明朝体の骨格や字形を意識して、游明朝体をクラシックな方向に振った。

制作▶字游工房（伊藤親雄）

東国のあなたへ

文游明朝体 文麗かな

文麗かなは、2009年に発表された文麗仮名を、文游明朝体の漢字と組み合わせるため、全面的に改変した仮名書体。2021年に発売。じっくりと読んでほしい文学書の本文用に組まれることを意識し、毛筆の運筆を活かしたやわらかい書風になっている。

制作▶字游工房（文麗かな：鳥海修）

東国のあなたへ

文游明朝体 蒼穹かな

蒼穹かなは、2009年に発表された蒼穹仮名を、文游明朝体の漢字と組み合わせるため、全面的に改変した仮名書体。2021年に発売。カタカナが頻出する翻訳文学やビジネス書を組むことを意識し、カタカナの可読性や、カタカナとひらがなのバランスを再構築した。

制作▶字游工房（蒼穹かな：鳥海修）

東国のあなたへ

文游明朝体 S 垂水かな

垂水かなは、2010年に発表された流麗仮名を文游明朝体の漢字と組み合わせるため、全面的に改変した仮名書体。「S」は、仮名に合わせて漢字を縮小したことを表す。2021年に発売。平安時代の女手（おんなで）の雰囲気が表現されている。

制作▶字游工房（垂水かな：鳥海修）

東国のあなたへ

ii

索引

◉おもに本文に出現する語句を掲載した。目次から容易に検索できるもの、（　）内や図版のキャプションのみに現れるものは省略した。頻出する語句はおもなページを記した。

◉図版に使用した和文書体については、iii〜ixページに詳説した。

i

図版協力

甲骨文字（159ページ）‥‥‥‥柳原出版、『書の宇宙1』（石川九楊、二玄社、1996年）

『蘭亭序』（161ページ）‥‥‥‥『蘭亭序二種　王羲之』（天来書院、2016年）

『風信帖』（163ページ）‥‥‥‥『書の宇宙10』（石川九楊、二玄社、1997年）

『おつこちどゝいつ』（167ページ）‥‥‥‥『江戸かな古文書入門』（吉田豊、柏書房、1995年）

『歩兵制律』（168ページ）、『培養秘録』（169ページ）‥‥‥‥『聚珍録』（府川充男、三省堂、2005年）

写真

岡庭璃子（カバー袖）

劉穎潔（234ページ）

校閲

境田稔信

協力

赤波江春奈	小畠正彌
浅妻健司	小林チエ
伊藤義博（文字道）	小宮山博史
岩井悠（字游工房）	中野正太郎（字游工房）
上杉望	松村潤子
小沢一郎	阿佐ヶ谷美術専門学校
日下潤一	株式会社コンポジション
久藤和彦	

使用書体 図版の書体は含みません。

游明朝体 M（本文）
秀英明朝 L
秀英初号明朝
秀英丸ゴシック L, B
ヒラギノ丸ゴ オールド W4, W6
Adobe Jenson Pro Light
Knockout 54 Sumo, 51 Middleweight

使用用紙

本文‥‥‥‥オペラクリアマックス 四六判 62kg
カバー‥‥‥‥アラベール-FS ホワイト 四六判 130kg
帯‥‥‥‥タント S-8 四六判 100kg
表紙‥‥‥‥タント S-8 四六判 180kg
見返し‥‥‥‥タント S-7 四六判 100kg

鳥海修 とりのうみおさむ

書体設計士。1955年山形県生まれ。多摩美術大学卒業。
79年写研入社。89年字游工房の設立に参加する。
ヒラギノシリーズ、こぶりなゴシック、
游書体ライブラリーの游明朝体・游ゴシック体など、
ベーシックな書体を中心に100以上の書体開発に携わる。
2002年佐藤敬之輔賞、05年グッドデザイン賞、
08年東京TDCタイプデザイン賞を受賞。
12年から「文字塾」を主宰し、現在は「松本文字塾」
(長野県松本市)で明朝体の仮名の作り方を指導している。
22年には個展「もじのうみ 水のような、空気のような活字」
(京都dddギャラリー)を開催した。
著書に『文字を作る仕事』(晶文社、日本エッセイスト・クラブ賞受賞)、
『本をつくる 書体設計、活版印刷、手製本──職人が手でつくる谷川俊太郎詩集』
(河出書房新社、共著)がある。

2024年1月10日 初版第1刷発行

著者

鳥海修

発行者

宮後優子

発行所

Book&Design

111-0032 東京都台東区浅草2-1-14
E-mail: info@book-design.jp
https://book-design.jp

印刷・製本

新藤慶昌堂

明朝体の教室

日本で150年の歴史を持つ明朝体は
どのようにデザインされているのか

ISBN 978-4-909718-10-5 C3070
©Osamu Torinoumi 2024, Printed in Japan